U0136588

大是文化

我的收藏藝術

最神祕的圈子、最昂貴的學習、最精彩的回報

資深藝術收藏家　比俊股份有限公司董事長

許宗煒◎著

第 **3** 章

拍賣會主導的藝術市場
——投資與投機的山水合璧 163

推薦序一

初入藝術收藏的最佳指南

財團法人山藝術文教基金會董事長　林明哲

上星期接到大是文化寄來一冊即將出版的藝術收藏樣書，將宗燁兄先前陸續發表在《典藏投資》雜誌上，近三十年的藝術收藏心得專欄集結成冊。我有幸先睹為快，兩天就拜讀完畢。坦白說，起初宗燁兄連載此專欄時我便已關注，每次讀完都覺意猶未盡，偶因公務繁忙或出差在外而漏讀，殊為可惜。此次聽聞宗燁兄欲將篇章彙整出版，實為樂事一件，我也很樂意將此書推薦給從事藝術收藏的相關人士。

我與宗燁兄曾多次交流，對他在藝術鑑賞、投資分析與購藏經驗上的成就都深感欽佩。他對中、西藝術的涉獵廣泛，且研究深入、頗有心得，最難得的是，他面對藝術態度十分坦誠、健康。宗燁兄是一位成功的企業家，從不諱言藝術商業市場的經營與投資，且精闢程度不輸業界專家。這本《我的收藏藝術：最神祕的圈子、最昂貴的學習、最精彩的回報》中，收錄了許多他收藏成功或失敗的實例，以及過程中的酸甜苦辣；更有多篇講述鑑賞與收藏的訣竅，並無任何誇大與吹捧，只見一片赤誠。

本書宗旨在闡揚藝術欣賞之道、正確的收藏理念，以及投資買賣的訣竅與注意事項，並提點了成為出色藏家的要訣與方法。現在坊間出版的藝術收藏專書多為國外翻譯本，所談及的內容也都偏向西方市場，而近十年來，由於中國藝術市場快速崛起，帶動亞洲市場蓬勃發展，其背後的操作方式，自應也有一本適合東方民情的指南。

宗煒兄不吝分享他在藝術市場長年觀察、操作的寶貴經驗，提供了開闊的視野與方向，讓初入收藏領域的人士，亦能迅速掌握訣竅，並懂得如何與畫商、拍賣公司斡旋進退。除了買賣的技巧與心得外，宗煒兄也談及了收藏心得與人生，無論在「收藏實務」與「藝術即生活」的議題上，本書皆有獨到的見解。

期盼讀者能享受到藝術帶來的美感生活與精彩人生，更祝福本書銷路旺盛、業績長紅。

本文作者林明哲為資深收藏家，現任財團法人山藝術文教基金會董事長。曾任尼加拉瓜共和國駐高雄市名譽領事、前中美亞洲文化協會常務理事等。一九九二年成立財團法人「山藝術文教基金會」，一九九六年設立「山美術館」，並創辦《山藝術》雜誌月刊（前身為一九八九年創刊之《炎黃藝術》月刊）。以「收藏華人藝術，推動華人藝術」為宗旨，舉辦中國知名藝術家個展超過百次，推動中國文化藝術不遺餘力。

跨界遊走、了悟收藏三昧的實踐家

財團法人晟銘文教基金會董事長　林木和

我與許宗煒先生熟識，緣起於藝術收藏。他的收藏經歷已有近三十年之久，藏品豐富多元，令人印象深刻。同好朋友常有機會交流切磋，當時就覺得他觀點獨到、目光犀利、邏輯清晰，是位值得請益的專家。曾在《典藏投資》雜誌上看過他〈宗煒蒐秘〉的專欄，展讀再三，敬佩之心油然而生，原來宗煒兄不僅是一位收藏家，更是思慮縝密的鑑賞家。

我自己也投注不少心力在藝術文物的收藏上，藉由鑑賞學習、體悟研究的循環，感受箇中樂趣與自我成長，這樣的雅事實在難以金錢概括。而宗煒兄用文字記錄了收藏的心路歷程和種種體會，如今將這些收藏脈絡、市場心法彙整集結，不啻為一本寫給有志於收藏者的「教戰手冊」。

「收藏是鑑賞之門」、「鑑賞是收藏之鑰」，以藝術收藏市場的發展現況而言，這真是最昂貴的學習。他的體驗揭示了藝術豐富人生的各種情節、情懷，讓我感受深刻，覺得終於有人說出我心中的悸動，每每拜讀都令我獲益良多。

宗煒兄的收藏豐厚可觀，只要是能觸動他心弦及感知的作品，便是佳作。他更直言，收藏藝術品是一個求知和認識美的過程，能讓人生更豐富，是生活最大的享受。因此他的收藏態度總是那樣從容、豁達，我想，這才算是真正實踐了收藏三昧。

本書是相當值得推薦的「收藏實戰錄」，宗煒兄以豐富的經驗，跨界遊走於收藏、投資、學術間，真誠而不矯情。沒有老學究的大塊文章，也沒有「之乎者也」的艱澀，只有開誠布公的坦率，以及行雲流水般的暢然，內容豐富而極具深度，對入門者而言，是本極為有用的參考書；資深的收藏家同樣能從中得到啟發。

雖然宗煒兄謙稱撰寫的過程，是《典藏投資》「逼稿成篇」而來，但能將這麼多深刻的觀點化為文字，最後彙整成冊，必然投入了很多的心力，可見其功力及毅力絕非等閒。在此敬祝宗煒兄在藝術收藏能更上一層樓，也期待他再接再厲、筆耕不輟，讓更多讀者得以一窺〈宗煒蒐秘〉堂奧之妙。

本文作者林木和，現任財團法人晟銘文教基金會董事長、晟銘電子科技股份有限公司董事長、清翫雅集副理事長、中華文物學會理事長。學的是工業工程、做的是電子科技，卻喜好文物藝術。三十餘年的收藏經歷，從明清文玩、近現代書畫及當代水墨與油畫皆涉獵，亦是許多重要藝術活動的贊助者。連續舉辦八屆的「晟銘盃應用設計大賽」，在業界已發揮了拋磚引玉的效應，是充滿理想的收藏家。

推薦序三

受想行識──許宗煒先生的藝術人生

實踐大學媒體傳達設計系及研究所教授　陸蓉之

認識許宗煒先生一家的過程，是段像麻花一樣纏在一起的關係。許先生和我的傅申老爺（陸蓉之夫婿）因為近代書畫收藏而有所來往；我則是因為許夫人美滿女士也從事服裝設計，加上彼此常分享兒女教育經驗，而與她成了好友。

從小，我就在文化名人身邊長大，藝術於我，就像活著每一刻的呼吸，再平常也不過了。所以，我對許多藝術圈內的障眼法、部分偷俗惡劣的人與事，一向視而不見。因為命運，造就我有緣結識圈內最有意思的人物，如何維持純粹的友誼，才是我最在乎的事。

近年來，因為市場火熱，藝術投資成了熱門話題，諸位所謂的「投資專家」，到處教人如何靠藝術賺大錢。其實他們當中，有的連最基本的藝術史知識都極其欠缺，只從投資這塊看待藝術，是絕對行不通的。也有些所謂的「學者專家」，單純從知識層面論證投資機會，同樣無法周延。這就像你勤練鋼琴，卻從未開過演奏會一樣，永遠成不了鋼琴家。像許宗煒先生這樣收藏、投資兼顧的專家，這回出手撰寫這本「教戰手冊」，是收藏界的大喜事。從

事藝術收藏，必須將之視為一生的愛好，否則充其量也只是一名藝術的投機者罷了。真正的收藏家，必得付出巨額金錢「繳學費」，所以誰都不願意有所閃失，因此用情、用心之深可想而知。許宗煒先生將自己擁抱藝術的過程娓娓道來，並列舉實證說明，對初入藝術收藏者而言，是本實用的教材。

把藝術收藏當作嗜好很容易，只要有閒錢、願意打開心門即可。但是，要成為大收藏家，不但口袋要深，更重要的，還得有了不得、不得了的「好命」。但是要怎麼買才能顯智慧？許宗煒先生提出「受想行識」的法則，我認為是收藏家「練功」的不二法門，以「受」為首，當然是最重要的動情起念，而以「識」為終，自然可以減少感情錯覺和金錢損失。回想我個人的收藏歷程，似乎也遵循了「受想行識」的原則，只是我口袋太淺、行動力不足，對許家的滿室馨香艷羨不已啊！

本文作者陸蓉之，現任實踐大學媒體傳達設計系及研究所教授。出生於台灣的上海文人家庭，幼年即被譽為天才兒童，十七歲時所繪《橫貫公路》長卷為台北故宮收藏。一九七一年赴比利時就讀布魯塞爾皇家藝術學院，一九七三年赴美獲得藝術學士與碩士，主攻繪畫。一九七〇年代中期起為中文藝術雜誌、報紙撰寫藝術評述文章，中文「策展人」（curator）一詞，即由她翻譯而來，是華人當代藝術圈內第一位女性策展人。主要著作有《後現代的藝術現象》、《當代美術透視》、《「破」後現代藝術》等。

自序

收藏生活為我出新意，我為收藏生活傳精神

二〇一〇年底，一個特別的夜晚，我和幾個朋友相聚、聊天、喝酒、賞畫，大概是喝了酒，話就多了。我在席上說了許多收藏所遇、觀畫所感的故事，其中一位年輕朋友林亞偉先生聽我講得有頭有尾，便冒然提議，邀請我在他主編的月刊《典藏投資》雜誌中寫專欄，並將專欄命名為〈宗煒蒐秘〉。

雖然喝了酒，我卻清醒得很，這種事可不能隨便答應！雖沒有「文章千古事」那麼嚴重，可我一個小生意人要當專欄作家，實在是有點心虛，心情更像大閨女要出嫁般忐忑不安。亞偉見我猶豫，便鼓勵我說：「沒問題的，一個月寫一篇，約一千七百字左右即可！」

並允諾會派有經驗的記者協助我，盛情難卻之下，我便答應了。

這真是無事生非，此後我過著像每月被催繳貸款、會錢似的緊張日子。有了這份每月固定交稿的任務，才知道日子過得有多快，不禁大嘆：「完成一件事情真不是做出來，而是被逼出來的！」

歲月匆匆，四年又一個月過去了。我不會用電腦，更別說打字，文章只能用手寫，而我的手有時會控制不住地抖，就這樣抖著抖著，竟也寫下了四十九篇（按：本書僅節錄其中之

三十六篇），大致內容包括：

1. 有關收藏經歷，其中的情節與情懷，對畫作的品賞與心得。

2. 我熟悉的畫家，介紹與推薦。

3. 有關市場現象、業界生態，以及進出拍場的技巧。

4. 由收藏過程體悟的人生道理。

在這段有如重讀大學的四年中，受《典藏投資》雜誌的記者，年輕的郭怡孜以及顏鈺倫兩位小姐協助甚多。在文章的敘事邏輯、下標用語上，有著我的老派，與她們新派的交匯，如今將各篇章集結成冊，匯整成書。

我的收藏生涯至今已近三十年，在漸進、漫長、坎坷的歷程，投注了心血，也獲得無盡的喜悅，但這些歷經之事與收藏之情，很容易隨著時間的流淌、年華的逝去，在浪來潮去之間消失於時光的大海中。我於是奢想著，要在得與失之間，捕捉稍縱即逝的記憶。以書寫、記錄來對抗遺忘，藉反芻而能生新意，則人生也不枉有這一回。以收藏的情節與情懷而言，就像繪畫中的細膩寫實與氛圍寫意一般，如今用一段一段的篇章，描繪收藏過程的兩樣情景和萬般況味。

詩人瘂弦曾說：「不管你寫什麼，點的或面的、局部的或全體的、個人的或民族的，只

要寫得好，都有社會意義。」如今我寫了，雖不知道是否「寫得好」，也不清楚是否具有

「社會意義」，但我認為，書寫的內容，應不學術、也不生意，只有個人經驗觀點的真誠述

說，儘管稱不上「微言大義」，應也不致淪為「野道」。期望傳達的內容，能為收藏領域裡

的諸位同好，提供多一些參考，此夙願若能成真，對我來說，將是藝術收藏所帶來的另一個

意外的人生收穫。

　　「收藏生活為我出新意，我為收藏生活傳精神。」最後更感謝劉素玉小姐及大是文化，

幫我遂了這個心願。

我的藝術收藏
——從裝飾牆壁到「成局」

01

怎麼開始的：我的第一件藝術收藏

收藏藝術品時，我的心情是很浪漫的，

出讓時則需理性，一件作品能帶來多少利潤，不要客氣，也不要貪心。

我收藏藝術的起始，並沒有一個明確的時間點，反而比較像是一段過程。猶記一九八八年九月到一九八九年初這段時間，我到了國外，透過朋友的介紹認識了安迪‧沃荷（Andy Warhol）的作品[1]，當時沃荷的瑪麗蓮‧夢露（Marilyn Monroe）畫像約莫八萬美元，而毛澤東則是四萬美元，目前的價格，少說也要三十倍以上。

當時我對藝術並不了解，**只是為了裝飾家裡的空間**，而買了一些複製畫，而這些東西到現在都已不知去向了。一九八九年我到了中國，非常喜歡逛當地的文物商店，也陸續買了好些字畫。說起最初買畫的目的，純粹是想帶回來妝點空間，可說是漫無目標的購買，當然乏善可陳，也就不了了之。

九〇年代，我開始收藏台灣前輩畫家的作品，例如陳澄波、張萬傳、葉火城、楊三郎等，一路下來到中堅輩的陳景容、陳銀輝等人的作品，我都有收藏。那時正是台灣本土油畫

市場最興盛的時期，我開始對台灣西畫史上的第一代畫家們產生興趣，加上那時也接觸了幾位現代畫家，遂有了深厚感情。其實，當時買畫還處於「亂槍打鳥」的階段，看了喜歡就買，並沒有深究藝術家的種種，也不知道除了好看之外，是否有客觀的鑑賞方式。那時買了這麼多畫，真的是**塞滿了整屋子，亂掛一通**，這樣的收藏，說實在，都不足為訓。

在挫折中累積經驗

同時，我也持續收藏水墨，當時定下的收藏目標是中國前十大畫家[2]，卻買到很多假畫。有很多人一發現買到假的，就從此不再涉足藝術收藏，這其實也不難理解。一般去買畫的人，總是有點財富，這往往意味著他是位事業成功、有點地位的人，做決策時都是很神準的，買錯畫對他們而言是很大的打擊。就像啞巴的媽媽壓死兒子一樣，叫都叫不出來，情何以堪？我在這部分倒是愈挫愈勇，**受騙上當了，反而激勵我更深入去學習**，一方面頻頻回首，一方面也勇往直前。

一九九三年，台灣知名書畫收藏家王澄清先生對我說：「你怎麼不去翰墨軒看看？」

1　一九二八～一九八七年，美國藝術家、印刷家、電影攝影師、視覺藝術及普普藝術的開創者。

2　指齊白石、張大千、徐悲鴻、潘天壽、吳昌碩、黃賓虹、林風眠、傅抱石、李可染、溥心畬（音同於）十位畫家。

因而促使我到台北麗水街，拜訪由香港著名出版人、收藏家許禮平先生主持的翰墨軒，這才開始慢慢建立起字畫的學問。初訪翰墨軒時，店裡正展出李可染和黃賓虹兩位畫家的作品，已逾八個月，還有幾張畫沒有賣出去。原因並不是畫作不好，是當時大家都認為開價太貴，而李可染一件水墨《峽谷放筏圖》（見圖1-1），就在當時還未賣出的作品之列。這件超過三平尺大（按：一平尺約30×30cm）的作品，許禮平開價港幣九十萬，我以港幣八十五萬購藏。而一聽說我買了，馬上有好幾位藏家後悔沒有早點出手。

《峽谷放筏圖》在翰墨軒展出，等了我八個月都沒有別人捷足先登，這是我與這幅畫的緣分。而許多像這樣沒有刻意營造的機緣，都是激勵我持續鑽研、豐富收藏的動力。特別的是，李可染的字畫似乎一直來找我，最多的時候我擁有三十四件；曾轉手出去的約為十五件。當初在翰墨軒買下的《峽谷放筏圖》現在還掛在家裡，看過這麼多李可染的畫作，到現在我依然覺得《峽谷放筏圖》是他一九七〇年代最好的作品之一，二十年的長相伴隨，還是歷久彌新，可說是一件對我個人非常有指標意義的收藏。

這些不經意的遇合，為我帶來一些想法，慢慢地就變成一些通則，累積了一些經驗和資料。我專注於追求「真、精、新」，深入研究每位畫家的創作，熟悉他們各個時期的轉折，因而收入了不少逸品。常常，買到好作品時，旁人的嘆息、扼腕，對我而言是種鼓勵。而買畫的當時，純粹是為了喜歡、**為了自己欣賞研究，幾乎是只進不出**，只做為給自己精神性的慰勞，從來沒有想到時至今日，藝術品竟然變成賺錢的資產。

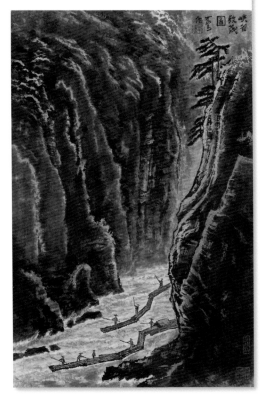

圖1-1 李可染《峽谷放筏圖》，1973年，69.5×45.5cm。

賞析：此畫雖小甚精，木筏上撐篙的八個船民，動作各異，節奏分明。尤其激流奔騰出水口的表現，似有滔滔水聲之感。峭壁上向陽的一邊，草木蔥蘢，樹影與天光掩映；向陰的一邊，光禿的岩壁，矗立幾棵老松，使畫面產生立體感。此畫應是文革期間，畫家被剝奪作畫權利，仍不停地藝術探索，進而蘊釀創新出的自家面貌。

紀事：此畫為本人得意的藏品。一九九三年在台北翰墨軒以當時的天價購得，賣家許禮平先生曾欲以《萬山紅遍》交換，為我拒絕，保存至今（詳見第3章02節）。

不見兔子不撒鷹

在收藏的路上有太多的變數，想要的作品，就一定有機會遇到嗎？賣的人是不是有誠信？開出的價錢該如何評估？這些，我都親力親為地接洽（有些大老闆都是由助理去打點，自己只做最後的拍板）、處理。這些經驗的累積，讓我更準確地掌握市場行情，因為了解買賣間詭異的情商，我判斷拍賣會成交價的精準程度，並不亞於拍賣行的經營者。

累積二十多年來的經驗，我現在的收藏態度是「不見兔子不撒鷹」，鎖定目標、積極爭取、不怯於價格。**藝術品不像一般的商品，想買、有錢就買得到，精品是可遇而不可求的。**還沒有買到時，那真的是朝思暮想；而買到了好作品欣喜的心情，旁人難以體會；在交付金錢時，絲毫不會覺得不捨，因為這些金錢換來的是一份滿足。有藝術品陪伴的日子，幸福感和滿足感是無法計價的，這些也不足為外人道。

收藏藝術品時，我的心情是很浪漫的，因為喜歡，整個心都被它擄走。擁有作品的時候要珍視，好好體會、認識，還要能與人分享。而藝術品總是人傳我、我傳人的遞嬗著，這是一個必要的認知。出讓的時候則需理性，一件作品該帶來多少利潤，不要客氣，也不要貪心。如果私下轉讓給很喜歡這件作品的人，在價格上讓出一些空間，這中間的情誼，就不是可以單純從金錢衡量了。

02

情繫西洋藝術

西畫價格不菲，金額大，收了幾件就動不了。而零散的幾件作品，又不能滿足我所追求「成局」的想望，更難以構成系統性的收藏。

我從九〇年代初期，開始收藏台灣前輩畫家的油畫，那時候畫廊大都集中在台北阿波羅大廈，可稱為台灣畫廊業的阿波羅時代。陳澄波等人在當時就已經是最受推崇的畫家，其他如李梅樹、楊三郎、葉火城、張萬傳等，還有水彩畫家藍蔭鼎、馬白水、李澤藩等，都在我當時的收藏之列。

到了一九九七年，股市行情非常好，大把的鈔票容易賺，也帶動台灣前輩畫家作品市場的興旺，中堅輩如陳景容、張義雄等人的市場也跟著攀升。各個畫廊都在搶這些藝術家的作品，據說有畫廊老闆清晨五點就要去接畫家出門寫生，對畫家的照顧無微不至，可以想見當時的市場多麼蓬勃、競爭多麼激烈，那真是台灣藝術市場非常風光的一段時間。台灣有很多畫廊在這個時期奠定基業，甚至傳到現在的第二代，如亞洲、龍門、八大等畫廊。

由台灣前輩畫家上溯西洋繪畫

台灣前輩畫家走的是印象派、巴黎畫派和野獸派的路線，加上透過日本的二手教學，就這樣上溯到西洋畫。從布丹（Eugène Louis Boudin）、馬奈（Édouard Manet）、莫內（Claude Monet）、雷諾瓦（Pierre Auguste Renoir）、希斯里（Alfred Sisley）、畢沙羅（Camille Pisarro）這些印象派畫家，一路認識到布拉克[3]（Georges Braque）、畢卡索（Pablo Picasso）、夏卡爾[4]（Marc Chagall）、莫迪里亞尼[5]（Amedeo Modigliani），還有野獸派的馬諦斯（Henri Matisse）等人，也了解到什麼是「原創」、什麼是「經典」藝術。

然而，當我實地走訪歐洲美術館，親眼看見這些西洋藝術作品之後，原本收藏的台灣前輩畫作，相形之下似乎顯得稚嫩。畢竟這些風格是西方文化土生土長的，脫胎自西方藝術家之手，顯得非常自然。而**台灣只是將印象派和現代主義移植過來，本來就不是原創**，受的又是日本人的教學，等於又經一手，雖然表現優秀，但是和歐洲藝術家比較起來，就是拘謹了一點，少了那麼一口氣。總之，雙眼就像應了一句話：「曾經滄海難為水，除卻巫山不是雲」，對這些本土畫作，只剩下鄉土之情。自此，慢慢覺得自己的收藏沒有那麼精彩，開始將目標轉向西方印象派和現代主義的作品。

當時我陸續從拍賣場及一、兩位畫商購入西洋繪畫，包括雷諾瓦畫的女孩，他視女人為

玫瑰的化身，筆下的女子也真的非常迷人。另外也收了畢沙羅、畢卡索和畢費[6]（Bernard Buffet）的幾件畫作。我也很喜歡野獸派，一直到現在，這輩子念念不忘的就是想收一件馬諦斯的好畫，但當時不可得，就退而求其次收了烏拉曼克（Maurice de Vlaminck）具野獸派風格的晚期作品。

收藏西洋藝術的困境

然而漸漸地，我發現收藏西畫有一些難處。

首先，我們身處台灣，不易直接獲得畫作流動的資訊，也難以成為拍賣公司或畫商特別照顧的藏家，無法在第一時間得知，諸如待售作品和價格等等的市場訊息。而由於買進和收藏的作品都不是太頂尖，感覺像是有一整個精彩的故事，而我只參與其中的枝微末節，總覺得不夠痛快。

3 一八八一～一九六三年，法國立體主義畫家與雕塑家。

4 一八八七～一九八五年，俄國超現實主義畫家。

5 一八八四～一九二○年，義大利藝術家、畫家和雕塑家。表現主義畫派的代表藝術家之一。

6 一九二八～一九九九年，法國著名畫家，曾被選為「戰後十大最傑出藝術家」之首。

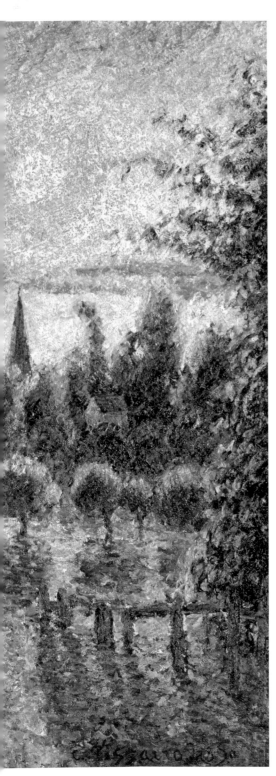

圖1-2 畢沙羅一八九〇年的油畫《牧場，厄哈
格尼的日落》（*Paturage, Coucher de
Soleil a Eragny*），我收藏十年，轉手
之後仍難以忘懷。

再者，語言的隔閡，讓我在學習和研究上遭遇較多困難，只能從僅有的翻譯書本上了解，總覺得隔了一層，對我而言是一大缺憾。最後，由於西畫價格不菲，金額大，而且都要事先將畫款全額匯到國外賣方手中，之後才能收得到作品，我沒有那麼強的經濟能力，收了幾件就動不了。而零散的幾件作品，又**不能滿足我收藏藝術品所追求「成局」的想望**，更難以構成系統性的收藏。

種種因素讓我覺得收藏西洋畫作不那麼過癮，在這種情況之下就慢慢淡掉，也陸續將手中的藏品轉讓出去。這些藏品之中，最捨不得的是畢沙羅一八九○年的油畫《牧場，厄哈格尼的日落》（*Paturage, Coucher de Soleil a Eragny*）（見上頁圖1-2）。我收藏這件作品的時間大約有十年，幾年前，國際拍賣行蘇富比（Sotheby's）的專家特地從紐約飛到台灣來看畫，看了以後非常喜歡，遂讓他們拿去拍了，當然約有二‧五倍的獲利，但我和我太太很喜歡這幅畫，即使賺了錢，現在回想起來，還真有點後悔把它轉讓出去。

收藏西洋繪畫的同時，我也收藏中國書畫，並擴及華人現當代的藝術創作。由於我一向對中國文學與歷史很有興趣，在有基礎底蘊的前提下，進入書畫收藏，對其中的脈絡比較得心應手。更由於地緣較近，使得資訊取得、乃至親見原件的機會，都比收藏西洋繪畫要好得多。當然，書畫的價位也比較符合我的能力，因此得以進行橫向與縱向的系統性收藏，為心靈帶來極大的滿足。這一切的考量，讓我把收藏西洋畫的心力轉回專注於書畫上。但我依然喜愛西洋藝術，只是就收藏而言，我在其他區塊的收穫更為豐碩。

03

八大山人的兔子

清初有「四王」與「四僧」，我一直喜歡四僧勝於四王。

二〇〇九年，我得以收藏八大山人的《个山雜畫冊》，讓我欣喜若狂。

十七世紀清初，八大山人因對月傷懷而畫了《个山雜畫冊》（按：个音同個）裡的一幅兔子（見下頁圖1-3），二〇一一年喜迎兔年時，我因為兔子而想起了收藏的八大作品。這位生命跌宕而才情四溢的文人，以精純的書畫技法為基礎，創作出許多充滿哲學智慧的畫作，更從尋常的生活中提煉出高嚴的生命感受，前無古人，後人更無從模仿，可稱為中國繪畫史上最奇特的畫家。

四方四隅惟我獨大，稱「八大」

八大山人，名朱耷（音同搭），明朝皇室遺族，南昌寧獻王朱權九世孫，也有一說是崇禎皇帝的王儲。朱耷十九歲時滿清入關，明朝滅亡，國破家亡的悲憤影響他一生。清廷要求

百姓剃髮，有所謂「留髮不留頭，留頭不留髮」的規定。朱耷乾脆全剃了出家，皈依禪宗裡的曹洞宗，法名傳綮，字刃庵，此後成為一位了不起的禪師。

八大山人是朱耷於一六八四年還俗後使用的號，所謂「四方四隅惟我獨大」，意即八大；也有一說是因為他很喜歡佛經《八大人覺經》，而以此為號。八大山人早期的繪畫大概都是隱喻國破家亡、隻身飄零之感，乃至於對清朝的怨懟。例如：他筆下的花一定折枝，樹都沒有根，意喻自身失去家國的處境；他**畫魚、畫鳥，都是瞪著眼**，即白眼瞪青天，這「青天」暗指滿清；**他畫的鳥都不飛**，總是單腳站立，意謂和清朝誓不兩立。不畫飛鳥也和禪宗有關係，禪宗講的是頓悟，提倡不沾不黏，而鳥一飛就有所追逐，不符禪宗的精神。八大後來逐漸以禪道的體悟，化解對政治、家國滅亡的悲憤，晚期的繪畫也愈見精彩。

就我對中國繪畫的認識，我認為倪雲林、八大、石濤可謂三位具有獨創意義的大家。他們對中國繪畫有深入的認識，並走出全新的風格，但三人的路線各不相同：**倪雲林妙在冷，石濤妙在狂，而八大妙在孤**。八大的作品中，總是體現一種強烈的孤獨精神，這是他長期思考人的存在價值的結果，為了突出孤獨精神，常以獨木、隻鳥、單魚等為尚，但這只是表象，孤獨不應只看外在形式，而應著眼於其內在無所求、不依恃的精神。此外，八大作畫不杜撰觸目不知的抽象，也不描繪極目便知的具象，有趣在此，其讓人心生觸動，卻莫名所以也在此。

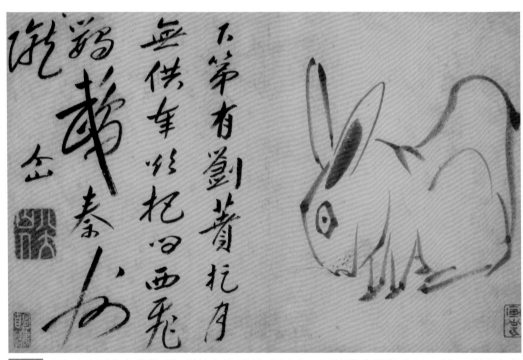

圖1-3 八大山人《个山雜畫冊》裡的兔子冊頁。詩文為：「下第有劉蕡（音同墳），捉月無供奉，欲把問西飛，鸚鵡秦州隴。」

清初有「四王」[7] 與「四僧」[8]，我一直喜歡四僧勝於四王。四王對中國繪畫有所改革，但基本上他們秉承著明代山水大家董其昌的主張，一味崇古（崇元代畫家），不在形式上創新，認為這些都可從古人身上找到，因而著力於筆情墨韻的精進。四僧同樣提倡繪畫改革，卻突破了以往的形式，以個人的、獨特的繪畫語言來表現對宇宙、人生及歷史的思考。

四僧之中我又特別喜愛八大，家裡光是八大的書，疊起來大約就有一米高。二〇〇九年，我得以收藏八大山人的《个山雜畫冊》，讓我欣喜若狂，雖然購買的價格對我的財務造成重傷，我仍一意孤行。

達文西密碼般的符號與用典

《个山雜畫冊》是八大山人最早的書畫合璧創作，他的字，看似隨意，每一筆都藏頭縮尾，且大小錯落有韻律感，和畫互相呼應，整體構成疏落有致。《个山雜畫冊》成於八大山人五十九歲甲子春之時，即一六八四年，屬於他五十六歲還俗之後的作品，題款个山，而使用的「八大山人」白文印乃屬初見，可說是**朱耷最早以八大山人之號題款的畫作**，曾是新加坡畫家陳文希舊藏，香港學者饒宗頤有過很豐富的研究，是中外八大的研究學者，在著書立說中無法繞過的重要作品，在學術上具有重要地位。

《个山雜畫冊》曾經在二〇〇八年西冷印社，[9] 拍賣公司舉辦的春拍中上拍，以人民幣

二千三百五十二萬成交，當時正逢金融海嘯對藝術市場衝擊最嚴重的時候，價格雖然高昂，但還算合理，但是買的人有點後悔，交割後就想賣，我遂以多出將近一倍之價，買下這套冊頁。

這是我買過最貴的畫，但是我非常開心。儘管對方獅子大開口，我還是相信自己的判斷。**我買東西，並不在意別人賺了多少錢，而是在意它的未來性。**因為我對八大有所認識、有所本，心裡有個底，知道這件作品的價值，才能出這個價錢把它買下來。至於八大有所獲利，老實說真的不知道將來能賣多少錢，這是不能預測的。之所以能夠用這麼高的金額購藏一件作品，一方面是靠之前舊藏轉出所得的資金，一方面靠的就是本身對作品的理解力和想像力，以及一份自信。（有個參考，二〇一〇年西泠印社秋拍中，八大的《竹石鴛鴦》，即以人民幣一億一千八百七十萬成交）。

這就是我常提的眼光、勇氣和福氣。收藏除了帶來心靈上的滿足，能在轉手時獲利，那是福氣，而一開始能有那份勇氣收藏，依憑的是眼光，其中能講清楚的、能下功夫的還是眼力，眼力的培養來自於大量的閱讀、了解、體會。**有眼力才有勇氣支付畫價，也才能有後來力**，眼力的培養來自於大量的閱讀、了解、體會。

7 指清代的王時敏、王鑑、王翬、王原祁，又稱江左四王。屬正統畫派，將中國畫的筆墨水準提升至前所未有的高度。

8 指清代的原濟（石濤）、八大山人（朱耷）、髡殘（石谿）、弘仁（漸江）。藉畫抒發身世之感和抑鬱之氣，寄託對故國山川之情。藝術上主張「借古開今」，重視生活感受，強調獨抒性靈。

9 位於浙江杭州西湖孤山西南麓，是中國研究金石篆刻的百年學術團體，有「天下第一名社」之稱。

作品，我都不要。當我認為一件作品的定價超過了它應有的價值，就不會去追逐，這樣的例子其實不少。

八大的藝術前無古人，後人也無法模仿，他的畫是心情的流露，是心畫、是禪畫，別人用手畫怎麼畫得出來？八大一生有太多的故事，他的書畫像是達文西密碼，暗藏許多玄機和象徵，例如他寫「畫」字，看起來像「思君」，這思的當然是明朝的君主。由於八大實在是太精深了，我對他的研究並不能說得非常透澈，大致上是就各家之言對他進行了解，主要聚焦在他的繪畫表現上，衝著這個部分，就讓我深深著迷。

《个山雜畫冊》裡頭的一幅兔子，是目前知道八大山人唯一一件以兔子為題的畫作。八大嗟嘆李白撈月落水[10]的故事，並深感浪漫及惆悵，故畫下兔子，隱喻啟人幽思的月光。

10 相傳詩仙李白因酒醉後乘舟於湖上撈月，失足落水而亡。

04

石濤《畫語錄》給我的鑑賞啟發

石濤指出感受應先於認識，至明之士才能利用理性來認識、啟發感性感受，並回歸理性認識。無論繪畫創作者或欣賞者，都應尊重感受。

石濤《畫語錄》是中國繪畫史上最重要的著作，原文共十八章，約一萬字，文字艱澀難懂，語多抽象之言，我也是參照美術教育家吳冠中的注釋，並對照石濤畫冊裡的所有畫作，才稍能意會。石濤摒棄古人八股式的傳統，闡明了真正的藝術規律，發現了新的美學形式。他的繪畫非常多元，各種題材經過他的妙筆，都有出人意表的詮釋。石濤可說是中國現代繪畫之父，還早於西方的現代繪畫之父塞尚二百年，後世崇拜、模仿石濤者不計其數，像近代的張大千、齊白石、黃賓虹等等，甚至傅抱石所「抱」的「抱」的石，就是石濤。

我研讀《畫語錄》多年，深深體悟到，此書不但是石濤對於繪畫創作與實踐的思想精華，同時也蘊藏了許多值得賞畫者借鏡的智慧。茲依照《畫語錄》十八章節的脈絡，與讀者們分享各章大意精華，並將石濤所述之創作要領、藝術規律與實踐方法，引用為**我們欣賞、評斷繪畫品質的參考。**

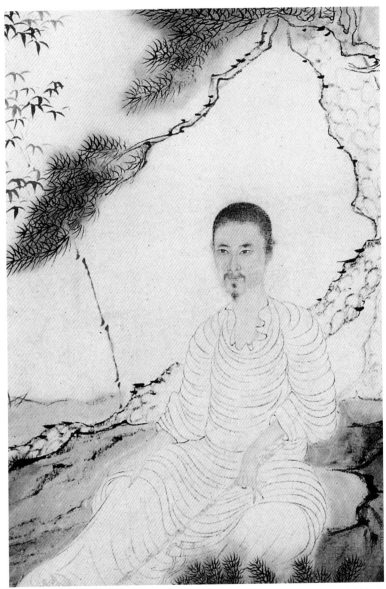

圖1-4 清代石濤自畫像《自寫種松圖小照》（局部），國立故宮博物院
藏。（作者提供）

一畫章第一

原文「法於何立，立於一畫。」這是石濤的獨特體會，即「一畫之法」。這裡不能理解為畫法，而是強調作畫必須從自己獨特的感受出發，創造出能表達這種獨特感受的畫法。看畫者何嘗不應以感受為出發？感受繪畫者是否有感而畫、在畫作中是否隱含著情緒？但是這「感受」嗅不到、摸不著，如何發覺？在此以比較明顯的人物畫為例：譬如莫迪里亞尼筆下的女人、傅抱石畫裡的歷史人物，畫家都在畫中注入自己的獨特感受，**使觀者由畫中人物的神韻感染其情緒**，和人物畫家范曾的畫相比之下，後者畫中人物就顯得裝模作樣，只有刻意，了無真情，如此，讀者就明白如何取捨了。

了法章第二

本章是第一章對於「感受」的再申論，討論的重點在於，我們應當如何理解關於藝術的各種法度。天地運行有其規矩與法則，前人從這些規矩與法則歸納出法度，結果後人只能墨守成規，被自己所訂的法規所束縛，不知先天之法才是後天之法的源流。古今的繪畫方法之所以容易成為障礙，是由於人們不明白真正的畫法是根據時、地，以及每個當下，個人不同感受而創造出來的。**面對藝術，我們要避免「因法而忽略了意境」這個藝術的核心。**

變化章第三

原文「我之為我，自有我在。古之鬚眉，不能生在我之面目；古之肺腑，不能安入我之腹腸。我自發我之肺腑，揭我之鬚眉。」闡明藝術家應尋求變化，建立自己的風格。古今畫家多如過江之鯽，哪位成名者不是有自己獨特的風格？像近代的李可染、石魯、關良、林風眠、潘天壽等。以清初四王為例，畫的形式絕對遵古，只在筆墨的變化上下功夫，繪畫的多樣性悄然消失，四位畫家的幾十張畫擺在一起，面目類似，有啥趣味？泥古不化者反受原有知識的束縛，真正有識的畫家則**能借古以開今**，這實在很難，也因而可貴，才是我們該欣賞或收藏的。

尊受章第四

就是要尊重自己的感受。原文「受與識，先受而後識也；識然後受，非受也。古今至明之士，借其識而發其受，知其受而發其所識。」這一章討論感受與認識的關係，最適合賞畫者取用。石濤指出感受應先於認識，也可以說是**直覺在先、查覺在後，或是感性先而理性後**。感受中包含著極重要的因素：直覺與錯覺。石濤認為至明之士才能利用理性來認識、啟發感性感受，並從感性感受回歸理性認識。無論繪畫創作者或欣賞者，都應尊重感受。

筆墨章第五

前面講的「感受」較為形而上，此章論筆墨則屬形而下。這章的論點是指用筆在構造形象、講求靈動；用墨在渲染氣氛、講求神韻。畫面必須有筆有墨、形神具備，就像黃賓虹所言：「筆要蒼、墨要潤。」這是欣賞中國水墨的重點要求。如果感覺到筆滯而墨無光，這幅畫的名頭再大也不能要。

運腕章第六

石濤認為畫得呆板、拘泥、了無新意等弊病，可從「運腕」入手解決，運腕有虛靈、著實、快慢、多變、出奇等諸法，而作畫技巧之應用，都出於繪者敏銳深入的自我感受。我們看畫時也可以捕捉、觀察畫家以不同技巧呈現的畫面之效。

絪縕章第七

原文二句話：「筆與墨會，是為絪，絪不分，是為混沌。」另一句為「在於墨海中立定精神，筆鋒下決出生活，尺幅上換去毛骨，混沌裡放出光明。」此名句是水墨畫家追求的極

高境界，是高難度的表現手法，亦是通往妙境的險途。我們也可依循此論衡量遇到的作品。

山川章第八

此章指出，以筆墨畫山川，不能只有山川的外觀狀貌，還要畫出山川的本質。這本質包括山川之氣象、形式節奏、神采、聯結、行藏等。一個畫面不能只有局部變化，還要有整體造形。對看畫者而言，遠觀有勢、近看有細節，感受到天地遼闊，造化無窮的效果。

皴法[11] 章第九

皴（音同村）法表現山石之實體感，讓山體在畫面呈現肌理。石濤認為那些被「程式化」的卷雲皴、披麻皴、斧劈皴、鬼面皴等一大堆皴法是個笑話，他認為皴應跟著峰走，必須吻合於山峰的不同形體與面貌，只要能將山川的形態和精神表現出來，不需要拘泥於何種皴法。能創造不同皴法的近現代畫家都是大師級了，像傅抱石的散鋒皴、李可染的橫筆皴、黃賓虹的積墨皴、陸儼少的鉤雲、張大千的潑墨重彩，都能不因襲各種古人程式化的筆法，走出自己的路子。

境界章第十

本章石濤談構圖處理，也是要破除程式化的所謂「起、承、轉、合」，或分疆三疊，即三段式構圖等陳規。要敢於突破，只要能讓地、樹、山三者貫通一氣，就見筆力。像潘天壽，構圖往往驚險，先造險，再破險，自成一大家。

蹊徑章第十一

此章談如何剪裁所看到的自然景物，自然景物不一定都美，所以應該關門道，只把美的部分有機地組織後入於畫中，就像李可染常用的所謂對景創作，而不是忠實描繪，或**說「江山如畫」，可見真實的江山沒有畫美。**

林木章第十二

這是畫樹的心得。石濤畫樹不僅重視每棵樹的身段體態，更著眼於樹群之間的相互對

11
國畫山水樹石中，表現凹凸陰陽之感及線條、紋理、形態等的筆法。

應，有陰陽虛實、俯仰向背，參差錯落，形成整體性的動態之美。

海濤章第十三

本章談石濤認為山與海有相同的抽象美感，用很多形容來說明山和海具有同樣特徵，在他的感受中，山即是海，海即是山。而在繪畫中，就要透過一筆一墨法，來交代山與海的風流。傅抱石畫群山時常題「蒼山似海」，也有一件名為《白山林海》的畫作，即為佳例。

四時章第十四

這章談時與畫的關係，石濤認為時與畫相通，但可以更有想像，不要流於凡俗。若只依照詠四季的詩句畫出春夏秋冬的影像，那麼畫作有如隸屬於詩，或只是詩的圖解。詩意與畫意之間應該更新奇有趣一些，藝術家不應局限於季節的一般規律。

遠塵章第十五

原文「人為物蔽，則與塵交；人為物役，則心受勞。」人沉沒於物質的誘惑中，奔忙於

世俗的交往，必然身心勞頓，如何作畫？只有遠離這些，思想專注、內心踏實而愉快，才能作出好畫來。像現在的當代畫家，很多人一成名便吃喝**玩樂、酬酢往來，根本無暇作畫**，聽說還有畫家在工作室叫學生因襲原來的題材照畫，完成之後自己再簽名了事，真是可恥可悲。

脫俗章第十六

愚蠢與庸俗者相類，都不能作畫，只有經過通達與明悟，達到智慧與清雅，作畫才有所感。這話講得比較嚴峻，

圖1-5 石濤自詡為藝術拓荒者，他忠於自身感受，不拘前人傳統，而達到無人能及的藝術高度。圖為石濤《溪南八景冊》之〈東疇綠遶〉，上海博物館藏。（作者提供）

比較高高在上一點。若真是如此，那像台灣的素人畫家洪通[12] 怎麼辦呢？倒是我們透過藝術品收藏，且能藉此研究學習，**朝著智慧與清雅去修養**，這是必須的。

兼字章第十七

本章談書與畫的關係，兼論自然與法的因果。世間的方法不可固執，自然的功能也非單一，這不僅應用在繪畫上，同時也體現在書法上，都是先有「感受」再落筆，書與畫均是從感受誕生的創作。

資任章第十八

此章文字和哲學思維太奧妙難懂。「資任」應是互為形成或對應關係。石濤試圖將宇宙之奧祕、天地之無限、山川之浩瀚、蒼海之廣袤都予以人格化的說法，像仁、禮、和、謹、知、文、武、險等，以此做為他繪畫風格的追求目標。譬如說他畫山要在乎其靜、畫水要在乎其動。本章內容對於觀畫者而言，應用不上，純屬石濤的宇宙觀。

石濤《畫語錄》十八章文章既深且重，是自古以來畫人奉為圭臬的畫論。然而，石濤在《畫語錄》中通篇強調「感受」的能量，以及顛覆傳統、打破成規的勇氣，直指惟有如此，創作才能自由，才有無限可能。從這點看來，以輕鬆簡潔的角度談談亦不違背石濤的初衷。

藉由《畫語錄》，我們得以了解藝術家創作時的思路、心法、才情以及技巧，面對一幅成畫時，可以依畫家創作出來的途徑，返回循徑探訪，去感受畫作是否為作者注入感受之產品，既為鑑賞的參考，也是買入的依據。

12 一九二〇～一九八七年，又名洪朱豆，台灣知名素人畫家。五十歲開始學畫，於一九七二年嶄露頭角，一九七六年舉辦個展成為全台焦點人物，受媒體長期炒作。曾被譽為「東方的畢卡索」。

05

簡談吳昌碩

昌碩畫債多，又不耐被指定重複題材，所以常由門人代筆交差。

書法是其藝事之最，且鮮少代筆，是不錯的收藏選擇。

吳昌碩是繼畫家任伯年之後，海上畫派[13] 的領袖人物，他創造性地繼承中國文人畫傳統，融詩書畫印為一體，並融會徐渭、陳淳、八大、石濤諸家之長，貫通其精湛的書藝，形成一種筆力蒼勁、墨氣渾厚、設色古豔的大寫意花卉，在清末民初海上畫壇獨樹一幟，且改變了清末畫壇萎靡柔弱之風，為近代畫史寫下重要的篇章。吳昌碩譽滿海外，在日本尤其受人崇拜，日本雕塑家朝創文夫，就曾為吳昌碩塑立銅像，置於風景區供人景仰。直到現在，吳昌碩的作品仍然是收藏家的重要收藏標的，歷久不衰。

吳昌碩，名俊卿，字號甚多。一八四四年出生於浙江安吉縣書香世家，卒於一九二七年，享壽八十四歲。十九世紀末的中國，外有英法列強的侵略，內有太平軍作亂，吳昌碩猶勤習不輟於讀書、篆刻、習字，努力充實傳統文化藝術的涵養。一八八二年，三十九歲的吳昌碩得友人金俯將贈一古缶（瓦製酒器），甚為喜愛，即自號缶廬、老缶等。四十三歲獲潘

藝術風格至晚年成熟

吳昌碩曾從清末樸學大師俞樾學辭章文學、與任伯年學畫，並拜楊峴為師學書法辭章。

從青年到壯年二十幾載的遊學時期，讓吳昌碩的傳統文化知識積累至為豐厚，篆刻、詩文、書法水平得到全面的提升；尤其書法的成就影響他的治印及繪畫，讓他能將詩書畫印有機地結合，開創一個嶄新的藝術風格。吳昌碩的風格要到晚年才成熟，一九一三年秋，七十歲的他被推為西泠印社首任社長，至八十四歲逝世為止，這期間是吳昌碩藝術發展最為輝煌的巔峰時期。其書畫達到了爐火純青的地步，以非凡成就和獨特風格超越前人，雄視宇內並蜚聲海外，對後世也產生深遠的影響。

13 海上畫派簡稱「海派」，由明末清初時，活躍於上海地區的畫家們所創，倡導新的繪畫審美觀，融合外來藝術技法，對傳統中國畫進行大膽改革和創新。

14 潘瘦羊即潘鐘瑞，汪郎亭即汪鳴鑾，皆為晚清著名書畫家、碑帖家。

15 先秦刻石文字，因外形似鼓而得名。最初發現於唐初，共十枚，徑約三尺，分別刻有大篆四言詩一首，計十首，計七百一十八字。內容最早被認為是記述周宣王出獵的場面，故又稱〈獵碣〉。

瘦羊贈汪郎亭（郎音同息）[14] 手拓《石鼓》[15] 精本，自此一日不離。「老缶」與「石鼓文書法（見下頁圖1-6）」是吳昌碩的正字標記，也奠定了他的書法地位。

圖1-6 吳昌碩的篆書（即石鼓文）：「小園華滋微雨後，平田水漫夕陽時。」

首創紅花墨葉之法

吳昌碩的書畫家好友諸宗元，曾經這樣描述他：「初以篆刻名於世，晚復肆力於書畫，蓋於文藝有篤嗜焉。書則篆法〈獵碣〉，而略參己意，雖隸、真、狂草，率以篆籀之法出之。畫則以松梅、以蘭石、以竹菊及雜卉為最著，間或作山水、摹佛像、寫人物，大都自闢町畦，獨立門戶……。」昌碩的藝事，應全講到了。**他的基本工夫放在書法上，早年楷書學三國時代的鍾繇**，中年以後風格一變，傾向於北宋詩人黃庭堅的字，晚年行草轉放藏鋒，凝煉澀重，如當代書學宗師沙孟海先生所說：「先生用筆正鋒運轉，八面周到，勢疾而意徐，筆致如精鐵蟠屈。」尤其**最為人稱道的是臨石鼓文，無人出其右。**石鼓文寫來易「板」，昌碩在結體布局上寫成右高左低，看起來便活潑生動了。

吳昌碩學畫甚晚，自言三十始學詩，五十始學畫。學畫雖晚但其準備功夫（即綜合修養）卻極深厚，故突破甚速。他的畫有幾個特點：

一、畫題以大寫意花卉為主，氣勢磅礡，筆法蒼健，墨色與彩色結合完融，「色境」即「墨境」，厚重飽滿。此外，他更喜用洋紅，「紅花墨葉」就是他首創（見下頁圖1-7）。吳昌碩在花卉畫中有其單純之處，從不加上禽鳥草蟲，也許吳老能「寫」不能「工」，無法像齊白石加上蝴蝶、草蟲，栩栩如生，更為人喜愛。

圖1-7 吳昌碩《葫蘆菊花》，即為典型的紅花墨葉法。

二、純粹以書入畫，自稱畫氣不畫形，以其擅長篆籀之筆，用羊毫而且全「開通」（至筆根都無膠著，故大寫意筆落墨渾厚），放筆直寫。他總是站著作畫，畫案為訂製高度，正好供其懸肘揮運，執筆指實掌虛，運筆用中鋒；信筆直畫，筆力生風，極具力量。

三、其畫結構布局上有一種大起大落，跌宕之美，並善於運用對角欹斜之勢，重塊面感，類似臨石鼓文的右高左低，線條多「女」字形交叉。

四、喜留白，運用優美雄渾的書法長題來補白，平衡畫面上的「醜」趣與「拙」趣。

用印亦極講究，朱文白文、用印多少、大小方圓等，都是收拾畫局的講究。

畫作多代筆，書法可藏

吳昌碩以詩書畫印享盛名，在五十歲時有《缶廬詩》四卷印行，畫上多題詩，然其詩意趣有餘、典雅不足，當然無所謂收藏。印有出版《缶廬印存》二集，日本人尊他為印聖。其印我沒有涉獵，只收藏及經手不少書畫。吳昌碩是個職業書畫家，以作畫為生；在那個年代，書法恐難賣，所以都賣畫。吳昌碩畫作訂價不高，日本人特別景仰，需求者絡繹不絕，紛紛加價以求。昌碩畫債多，又不耐被指定重複題材，所以常由門人代筆交差。特別是其門人王一亭、趙雲壑的代筆畫很神似，畫成之後，再自己題款用印，所以**常見畫假款真，尤其**

人物、山水畫，真筆更少。如要收藏，還是以花卉蔬果為主。

書法是吳昌碩藝事之最，且鮮少代筆，其石鼓文婉轉多姿，行書（見下頁圖1-8）則筆力剛健、行氣沛然、勁道十足，是不錯的收藏選擇。在年代上最好選其七十歲後的作品，愈晚愈佳，八十歲前後的作品無論書與畫，在市場上最受追捧；這個現象有點類似黃賓虹作品的市場。總之，書畫都一樣，要選看起來神清氣足，書上無弱筆、畫中無賴筆，用墨與用色交融飽滿，線條曲折有力之作品。繪畫橫批或書法橫匾尤為難得，值得收藏。

以吳昌碩之盛名，可名列為古代書畫之末、近代書畫之首的大師，更是「後海派」之領袖，然而其畫價在市場表現上，同類題材的畫比之於齊白石、潘天壽，恐只有四分之一的價錢。主因是**海上畫派的商業氣息太濃**，商人（即買家）品味不高，誘導著畫家作畫投其所

圖1-8 吳昌碩的行書筆力剛健，行氣沛然，勁道十足。

好；只要漂亮和筆墨燦然即可，深沉的意氣與境界不須要求，**流傳下來的作品與其他各地的眾畫家一比，高下互判，價格也就忠實地反應了。** 當然，像沙孟海先生，書法的價錢竟高過吳大師，如沙先生在世應該也會不以為然。市場裡盲目的情況都是一時的現象，相信經過時間歲月的篩選比較，作品的價值自然會體現。

06

我看黃賓虹

賞黃賓虹畫，必讀其畫論，對照畫作，

畫與畫論交相應用與印證，促成了他的藝術成就。

黃賓虹一八六四年除夕，生於安徽歙縣（按：歙音同設）或浙東兩說，一九五五年三月殁於杭州，號稱九十二高壽，實為九十。黃賓虹六歲開始習畫，八十餘年對各代畫家鑽研不輟，畫畫對他而言，不僅是一種藝術創造及自我價值的實現，更是生活需求及自我生命的砥礪。

他是一位學者畫家、美術理論家、教育家、篆刻家與書法家，著作等身。他所處的時代，前半生（即一九一〇年之前）是腐敗而終於滅亡的清末，後半生則是軍閥割據、對日抗戰及國共內戰的混亂時代。代表國族傳統的繪畫，特別是文人畫，亦走到了死胡同。黃賓虹認為到了清朝，筆墨柔靡，因襲前人，沒有創造，他與康有為、高奇峰、高劍父等藝術先驅皆提倡國畫革新。

身處中西交會的劇變時期，要想保持古代畫家那種悠然自得、坐看雲水的平靜心態，已

經再無可能，畫家必須在古典與現代、中國與世界的未來中覓求一席之地，黃賓虹用一生九十年，畫作上萬張，有意識地實踐或實驗他藝術生命的存在價值，事實上**他無意中走向類似「表現主義」的山水畫，迥異於古典山水**，是對現代繪畫史的獨特貢獻。

重傳統亦不落窠臼

黃賓虹的畫論，是從不斷的作畫實踐心得中總結而出的，畫與畫論交相應用與印證，促成了他的藝術成就。精湛的筆墨技法和精當的繪畫理論，指引了他在藝術上的追求，既重傳統也不落前人窠臼。他主要的畫論，或說對畫境的主張，列述如下：

一、「渾厚華滋。」即山川渾厚、草木華滋。這類畫大都是濃重黝黑、興會淋漓、亂而不亂，在歪歪斜斜、時見缺落的狼藉筆墨中顯得奇妙。這是他老人家在八十九、九十歲時因患白內障眼疾、視力不清，看山都像夜山，頓悟而得的。

二、「分明是筆，筆力有氣，融洽是墨，墨彩有韻，筆墨功深，則筆蒼墨潤，氣韻生動。」用心看黃賓虹的畫，山川、草木、石頭的鉤勒筆筆分明，交代清楚，各種層次的墨色透明，煥發著韻采。

三、「不似之似，方為神似。」繪畫中的形與神，長期以來是畫家研討的核心，黃老又

說：「古人言江山如畫，正是江山不如畫。」因此作畫得把不同山川的獨特「靈氣」加以「活現」，否則照相不是更容易些嗎？

四、「師古人尤貴師造化。」師古人是「讀萬卷書」，汲取古人為我們累積的創作經驗和表現手法；師造化是「行萬里路」，去觀察真山真水的精神面貌，感染和啟發自己的藝術心靈。所以黃賓虹十上黃山、五登九華，足跡半天下。

五、「虛當以實求，實當以虛求。」、「實處易，虛處難。」虛實是互相聯繫而又互相依存的，但應從實處求虛處。虛實的運用十分複雜，不僅是黑白、疏密、及繁簡的問題，還包含虛實相生相剋的道理。

六、「知白守黑，黑中含白，白中含黑。」、「畫不難為繁，難用於減，減之以筆。」黃賓虹在實踐與畫理中總結了所謂「五筆七墨」。

關於用筆，指平、圓、留、重、變等五法。平，即「如屋漏痕」，積點成線，用筆凝重；重，指「如高山墜石」，重如千鈞；變，即不拘於法，曲盡物象之妙，把書法和碑學的精妙都融匯到繪畫上。再論用墨，分濃墨、淡墨、破墨、潑墨、積墨、焦墨、宿墨等七法。墨之變化無窮在於用水，能水墨淋漓，也能焦墨渴筆，於是表現的景象能乾冽秋風，亦能潤含春雨。

他的畫，雅俗都不賞

黃賓虹的畫雅俗都不賞，只有專業者、畫家會心儀不已。正如美術評論家傅雷所言：

「初若艱澀，格格不入，久而漸領，愈久而愈愛，此神品也，逸品也。」**賞黃賓虹畫，必讀**

其畫論，對照畫作，常看、長看、仔細看，方能有所得。

黃賓虹的畫約在七十五歲之前（一九三八年戊寅），仍是追隨新安畫派[16]的「白賓虹」（見圖1-9），之後則是融匯五代、北宋諸家，致力取法明末清初之石谿、龔賢等人的「黑賓虹」（見下頁圖1-10）。前者秀逸可人，後者渾厚蒼茫。黃老為人讚賞的成就多在後者，市場價格也是晚期的作品較高。

黃賓虹名質，字樸存，一九二〇年五十七歲以前，畫作的題款為「黃質」、「樸人」，之後才署款賓虹。一九三八年七十五歲，改署款「予向」，至一九四五年八十二歲抗戰勝利，異常振奮，復用回賓虹款，這些各期間的題款習慣，亦可做為辨認真偽的參考。

黃賓虹對筆墨採最高的追求原則，其山水畫除了尺幅不同，構圖元素幾乎類似，只有山川草木左挪右移，舟橋屋宇，逸筆草草，不計斜正，始終是「三遠」的配置，題跋簽章千篇一律在空白的天頭，用色總是石綠和赭黃，**畫黃山和泰山無異，也與實景無關。判別真偽只**能依他的畫論，從五筆七墨的運用、漬墨的苔點與焦墨的線條去判斷。

16 明末清初之際，徽州地區所形成的畫派，善於描繪家鄉山水，借景抒情，提倡畫家的人品和氣節因素，風格趨於枯淡幽冷，具有鮮明的士人逸品格調。

圖1-9 黃賓虹七十二歲時的《蜀山紀遊》即屬「白賓虹」時期作品。

圖1-10 黃賓虹八十九歲時的《蒼潤山水》為「黑賓虹」
時期代表作。

「死後五十年才會受人欣賞」

在一九九〇年代，近現代一線畫家中，黃賓虹的畫最便宜，三至五平尺的畫，約在新台幣二十五萬到五十萬之間。我一九九六年曾在香港看到一幅長卷，名為《湖清爽氣圖》，**初見此畫，感覺如重物撞胸，又如被卡車輾過，驚嚇感動不已**，此畫開價港幣一百五十萬，然而當時黃賓虹的畫，也沒聽過要新台幣一百萬的，當然沒有買，這愚見至今仍讓我懊悔不已。

黃賓虹自言他的畫要在死後五十年才會為人所欣賞，果不其然，其作品價格從二〇〇五年開始高漲十幾倍（黃賓虹逝於一九五五年），二〇〇九、二〇一〇年已有上千萬人民幣的畫作在拍場上成交。

以藝術史觀之，近現代傳統文人畫的改革者，包括齊白石、黃賓虹與潘天壽三家，各有其對美的詮釋，也在藝術表現上各有精到的思考與技法的展現，對傳統的改革與傳承，都有著劃時代的意義與榮耀。但到現在黃賓虹的畫價在三家中還是最低，地位既然相仿，價值也不輸，在比價原則下，應頗有空間，只是畫作較多，良莠不齊，在求取時應慎加挑選。

07 | 我的重要收藏：李可染大師

以學習與成長的環境而言，李可染可說是先天不良、後天惡劣，他喜歡作畫完全是自發的，靠著興趣、毅力、苦學及一點天分，慢慢達成目標。

李可染是我最欣賞的國畫大師之一，其畫作亦是我的重要收藏。以下就其生平及創作歷程描述對他的認識。

孺子可教，素質可染

李可染，原名李永順，號「三企」，為李可染自許的三個企圖：用最大的功力打進去、用最大的勇氣打出來、做透網之鱗（按：佛家語，被網住而又掙脫出來的魚，指藝術成就精妙、不落俗套）。

一九〇七年，李可染生於江蘇省徐州市一平民家庭，父母貧苦，皆無文化，兄弟姊妹四個，排行老三，七歲進私塾，十歲入小學，老師見他聰明好學、進步很快，為他取個學名

「可染」，是取《墨子》「孺子可教，素質可染」之意，從此一生用「可染」這個名字。十三歲從山水畫名家錢食芝學畫，即揭露他在繪畫、書法和音樂的天賦。一九二三年李可染（十六歲）赴上海求學，進入上海美術專科學校，兩年的學習所獲不多，只有畫家倪怡德教他素描和水彩寫生，以及康有為來校三次的演講鼓吹碑學，「雄強有力」的書法與繪畫風格，對李可染產生終身影響。一九二九年，李可染考入由林風眠任職校長的西湖國立藝術院（一九三○年改名杭州藝專）學素描、油畫。一九三一年返回徐州後，一直從事教學，並創作不斷；一九三七年七七事變，日本全面侵華，抗日戰爭開始，李可染創作抗日宣傳畫。

創作猶如煉鐵成鋼

一九四○年，李可染搬到重慶市金剛坡，畫牛是此時期發展出來的。可染先生的牛，輪廓線條以「積點成線」而成形，牛身則是用結實的墨塊（筆痕清晰有力）；牧童的造型有點馬諦斯的味道（見下頁圖1-11、1-12），簡練而拙樸。

李可染於重慶金剛坡與張大千、傅抱石比鄰而居，並結識徐悲鴻，應國畫大師暨美術教育家陳之佛聘請，任重慶國立藝專中國畫講師，此期間提出「用最大功力打進去，用最大勇氣打出來」的學習態度。抗戰結束，同年應徐悲鴻之邀，到北平（即今之北京）任國立藝專國畫系副教授（一九五○年改名為中央美院）。

圖1-11 李可染《牧童歸去夕陽紅》‧1984年‧69.0×58.5cm。

賞析：此畫是可染先生的牛畫中最佳者，畫面中牧童騎牛穿過濃蔭、聽歸鴉唱晚，何等的悠閒自在。筆墨中，積墨與氣韻應用在濃蔭中，效果不輸黃賓虹大師。光線運用在夕照處，出之自然。

紀事：此畫為可染先生此類題材最精緻的一張。於一九九四年在台北翰墨軒購得。上端有香港畫家楊善深先生恭謹的題詩，購入當時，曾有人提議切掉，還好留著。此畫雅俗共賞，保存至今。

圖1-12 李可染《松蔭放牧圖》，1987年，89.5×55.5cm。

賞析：老松無華，萬古長青，應是可染先生以赤子之心，默默耕耘，一步一腳印的自況。此畫構圖未見重覆，可說是神來之筆。兩松交疊，層次分明，線條拙厚，有鐵骨沉定之感，牛的墨塊，既潤且蒼，牧童造型用積點成線鈎勒，走在巍峨松樹拱門之下，空間感十足。像似心靈的凱旋歸來，我如是想。

紀事：此畫在一九九四年錯失機會，在一九九六年由台北翰墨軒經理李錦季女士告知藏家要賣，毫不考慮便答應買入。李可染的牛畫很多，此件堪稱「牛魔王」，為本人得意的藏品，收藏至今。

一九四七年**李可染四十歲**，經徐悲鴻介紹拜齊白石為師，同年又投師黃賓虹門下。

一九五三年徐悲鴻逝世，隔年，四十七歲的李可染開始旅遊寫生，刻了「可貴者膽」、「所要者魂」兩方印章自勵，表明了既要突破傳統、又要體現傳統精神的態度，到一九五九年共四次遠遊寫生，體會到對景創作的突破，及探索多層次和逆光的表現方法。一九六○至一九六六年間，李可染開始對寫生作品進行提煉加工，稱之為「採一煉十」，他認為寫生好比採礦，只是創作活動的開始，而整個創作過程就如把鐵礦冶煉成鋼，還要十倍以至更多次的反覆提煉工序。

一九六六至一九七六年的文革時期，李可染失去自由作畫的權力，但他堅持讀碑拓、練書法，直到一九七一年，由於外交上的需要被周恩來召回，又得以作畫，這期間他的畫作還是屢次被批鬥為黑畫。**一九七七至一九八八年李可染劬勞的晚年，亦是真正「李家山水」形成的輝煌晚年**，完全不同於之前的面目，在畫壇地位上更大幅提升，從一九七九年起任全國美術家協會副主席、政協委員等職務。

一九八一年和一九八三年，李可染兩次應邀訪問日本，引起廣大的迴響，海內外報刊讚揚文章層出不窮，名聲與地位甚隆，求畫者絡繹不絕，但名聲卻吞食了他最後的光陰。

一九八九年李可染八十二歲，十二月五日早晨，文化部的官員來訪，追問財務稅款的問題，李可染作畫有膽、做人沒膽，一緊張，突然仰倒在沙發上，再也沒睜開眼睛，與世長辭了。

融西畫光影、布局於中國筆墨

李可染的藝術技巧包括兩方面，第一是在繼承中國傳統上。趙之謙、吳昌碩、齊白石、潘天壽等人，**把南北朝以前古碑書法的用筆方法和審美特徵引入花鳥畫，李可染則是用在山水畫上，同時又融入黃賓虹的積墨法**，而且獨具匠心，慢而澀重，像「屋漏痕」，以此創造出他個人點、線、面的性格和筆墨風格。點是最短的線，線是積點成線，以此塑造形象，由點和線擴大成面。不僅形成獨特的山水畫風格，並同時奠定了特殊的書法風格（見下頁圖1-13）。

前文提過，康有為所鼓吹的碑學，對李可染的書法及繪畫有深遠的影響。清代晚期，書壇已是碑學的天下，康有為論書法的著作《廣藝舟雙楫》總結了清朝碑學的理論和實踐，然而，康有為的書法我並不喜歡，他自己也曾說：「吾目有神，吾腕有鬼，不足以副之。」可見其書法並不高超。但因其《廣藝舟雙楫》以及變法革新的名氣，深受市場歡迎。

可染先生雖然以山水畫聞名海內外，實際上，他的書法藝術同樣獨具高格。書法暨美術評論家沈鵬先生曾說：「書法既是李可染的餘事，也是他全部藝術活動的重要部分。」可染先生的書法以漢隸北碑為根基，融篆、隸、楷、行、草為一體，結字與用筆、用墨，厚重中見空靈，似奇反正，尤其是用筆，更是他一生繪畫功力的集中體現，從而形成了古拙、蒼勁、稚趣的藝術特色。

圖1-13 李可染《草書七字聯》，137×34cm。

賞析：這其實是首詠梅詩，並非聯句。李可染把它寫為對聯，之所以收藏，主要是欣賞可染先生的書法。結體瀟灑，線條真是積點成線、蒼潤兼備。行次似奇反正，上下呼應，行氣沛然。

紀事：這件書法於一九九五年在香港翰墨軒購得。

可染先生的第二個藝術技巧，是他廣泛地融合了西方繪畫，從古典到現代主義的多種表現方法和造形方法，如明暗的處理、光的表現、造形的抽象化和構圖的滿幅式布局，並把這種西方繪畫元素，和諧地與傳統中國畫的筆墨特點統一起來，變化為他個人的藝術語言；我原來是收藏油畫為主，當看到李可染的滿幅式構圖，類似油畫，所以才特別鍾情。

在繪畫題材上，除了山水之外，李可染也常畫人物和水牛，他畫的簡筆人物活靈活現，各種情緒、表情躍然紙上（見下頁圖1-14、1-15）；牛和牧童則充滿赤子之心及默默耕耘的況味，用來自勵或自況的味道甚濃。

李可染是典型大器晚成的宗師，他的藝術生命成長艱難，是困而知之的苦學派。在晚期的山水畫中，力求發揮傳統繪畫的立意為象、置陳布勢、以大觀小、似奇反正、計白當黑、筆情墨韻等，並融合西方繪畫的色彩、光暗、空間及形式美等法則，不僅畫出眼前所見，也寫出心之所想、意之所求、情之所鍾，形成自然真實、渾樸厚重、凝鍊蕭穆的風格。

他雖受教於齊白石、黃賓虹，卻沒有一點西畫的味道；他**大量吸收西畫的形式法則，卻從不畫花鳥蟲魚**，也未承襲他們的構圖方式；他**大量吸**收西畫的形式法則，卻不落前人或時人窠臼。站在他的畫前，看畫境中的樹木和山巒，在天光中鑲著金邊、黑處空靈幽深、水瀑明亮發光，大自然充滿生命力的靈光，在他的畫裡表現得令人驚異，創造了水墨畫的新觀念和新視野。

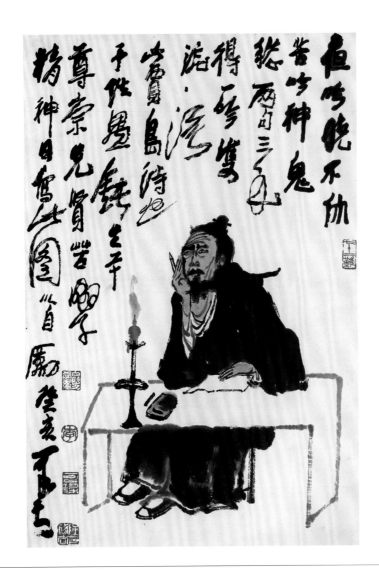

圖1-14 李可染《苦吟圖》，1983年，68.0×45.5cm。

賞析：此畫名為「苦吟圖」，描繪唐代詩人賈島在燈下推敲詩句的情景。收藏此圖是因為「尊崇先賢苦學精神」，想以此自勉。可染先生以簡練的筆墨，繪出古人作詩那種搜盡枯腸、深思苦吟的樣子。令人又敬佩又不忍，搭配滿滿的書法，大小錯落、枯潤兼具，拙趣橫生。

紀事：一九九六年於台北鴻展藝術中心購得。

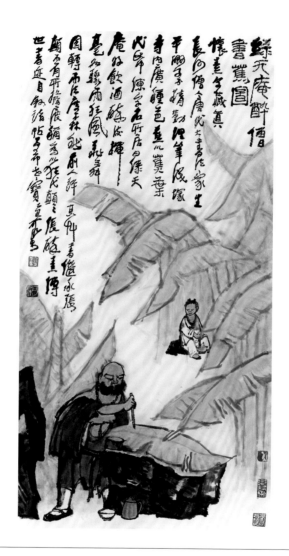

圖1-15　李可染《綠天庵醉僧書蕉圖》，1985年，132.5×68.5cm。

賞析：可染先生喜歡闡揚苦學精神自況。此圖構圖甚妙，以山石的墨塊及人物的粗壯壓底，由線條組成的書款，參差地布滿天空，像下著書雨，中段則以淡彩蕉葉掩映其間。畫面構成完整，協調並富新意，押印也是用盡心思。此畫尺幅大，構圖、筆墨表現最為完整，是李可染「書蕉圖」中的精品，也是代表作，未見出其右者。

紀事：此畫是一九九七年五月新加坡「東方既白」李可染作品大展上的展品。一九九九年底由台北義之堂總經理陳筱君女士中介取得。

如何欣賞李可染的山水畫

如何欣賞李可染的山水畫？要先掌握五大構成要素，即筆、墨、構圖、效果與意境。

第一特點：用筆之法

李可染從兩位老師齊白石與黃賓虹身上，習得的最大收穫便是用筆和用墨。李可染的用筆特點在於下筆重而有力，所謂「筆重如高山墜石」運筆緩慢；所謂「行筆沉澀，力透紙背」，寫出的線條正如他所說的：「一根線條看上去有把握、有分量、有力量，看上去很澀、很乾，而實際很潤、很硬」即是蒼潤具備。畫在重山崖岸、密林流泉、屋宇人物，在畫面上顯示出來的縱橫線條，層層交織，既嚴謹而深具韻味美感（見圖1-16）。

可染先生畫的山水，可謂「圓中有方」，即山的整個輪廓是弧形，但山的內在結構卻是長方形的；山體的皴法是用短而直的平行線，疏密有致組成的。瀑布是經常出現的主題，他的瀑布不曲折，到底下流水的轉折處呈三角形的銳角，呈現半抽象的況味，極具陽剛之美（見下頁圖1-17）。

第二特點：用墨之法

可染先生曾說：「畫山水要層次深厚就要用積墨法」，於是，他在層層積染中，產生深

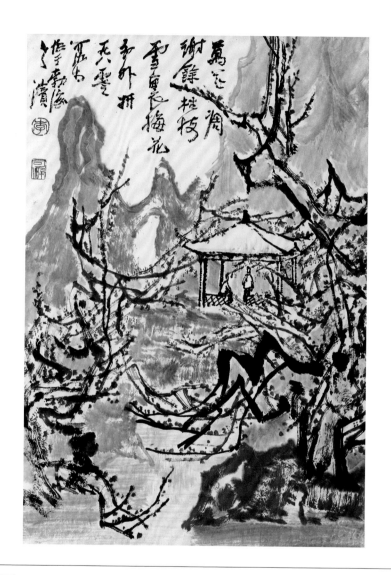

圖1-16 李可染《梅園圖》，1980年，66.5×45.0cm。

賞析：此圖繪畫感十足，以極透明的淡墨做背景。交織的梅枝如屈鐵，遍布的梅花像音符。看這畫讓人心情愉悅，精神雀躍。

紀事：此圖二〇〇四年經羲之堂購入，過程如畫境一樣，輕鬆自然。

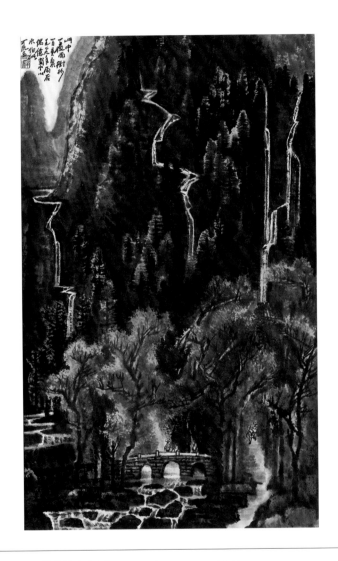

圖1-17 李可染《樹杪百重泉》，1979年，97.5×59.5cm。

賞析：此圖是李可染晚年常畫之景，亦是「李家山水」的代表作。此圖像是大型樂團演奏交響曲，畫滿黑厚中層次甚多，目的是為了突出「**百重泉**」，山黑、林幽、泉亮──**三種明度**，像三種樂器的音階。此畫因是典型的逆光作品，故仿作最多。

紀事：此圖二○○一年購入，由可染先生家人釋出，經義之堂直接到我手裡。

厚的空間效果，並仿效荷蘭油畫大師林布蘭[17]（Rembrandt van Rijn），在黝黑的墨色裡注入光，煥發出「墨團團裡黑團團，墨黑叢中天地寬」的氣韻（見下頁圖1-18），中西結合，為傳統水墨前所未有的新特色和表現。

第三特點：構圖之妙

李可染山水畫構圖有三大特色：一是滿，二是縱深，三是高遠。構圖上的滿，最直接的效果就是「大」和「多」，彷彿整片群山密林，迎面聳立而來。再者，畫面多層次的空間排列，觀者的視線可以隨畫內曲折迂迴的隱微留白漸漸推進，形成特殊的縱深感，如退後一步，瀏覽全圖，發現畫家省略了近景，直接以中景呈現，再推進拓展至高遠的空間，氣勢恢弘，而且在中景與深景之間有多層次的環旋架構，使畫面有了特殊的流動感，有古典的傳統、有現代的語彙，自然產生豐富的藝術張力（見下頁圖1-19）。

第四特點：藝術效果

厚重與生氣，就是李可染透過筆墨構圖等手法，所成功營造的藝術效果。在李可染筆墨的渲染下，所有山峰好像都由黑鐵鑄成，完全是頂天立地的氣勢，而在一片水墨世界，混沌的墨色中，又流動著幽微的靈光，充滿朦朧、雄偉、奇麗，在濃郁裡流露著無限生機。

17　一六〇六～一六六九年，荷蘭畫家，荷蘭畫派的主要人物，被稱為荷蘭歷史上最偉大的畫家，以描繪畫作中的光影變化著稱。

圖1-18 李可染《蜀山春雨圖》，1982年，81.4×50.0cm。

賞析：可染先生的胸中，常常盤桓著蜀山與江南。「山是蜀中秀，村是江南美」，一在長江頭，一在長江尾，二者合一，畫境猶如夢境。清幽的蜀山下，划來一葉扁舟，不知歸處。積墨讓山勢雄渾，光線讓氣韻生動。一只扁舟，劃破了肅穆的山體，黑瓦白牆，紅花繚繞，喚發了春意映然，雖一層薄紗，又透明至極。**畫中的山體，不用傳統的皴法**；只用積墨，短促的橫筆及光影組成肌理，**極具質感**。我想傅抱石有抱石皴，李可染何嘗沒有可染皴呢？這幅不用「皴」仍很「讚」的藏品，保存至今。

紀事：此畫亦是在新加坡「東方既白」李可染作品大展的展品，後由陳筱君女士於一九九九年中介而購得。

圖1-19 李可染《灕江山水天下無》，1988年，105.5×65.0cm。

賞析：可染先生作畫嚴謹，所以有時失之刻板。六〇年代的灕江太死板，七〇年代的灕江有蒼無潤，只有八〇年代的灕江山水，山與山、水與水交融。在筆墨上蒼潤相濟，既蒼且潤。試看此畫，平遠的縱深感十足。具有表現力的筆墨層次迷漓，由黑擠白的分布亮透耀眼，更可貴的，完成幾十年的畫，到現在看起來仍是濕淋淋的。正如杜甫詩云：「元氣淋漓幛尤濕」，是灕江題材的精品。

紀事：此畫在一九九五年從香港翰墨軒購得，也是當時李可染超過百萬港幣的畫作之一。但是現在，要打哪裡找、要付出多少代價，才能擁有這麼一幅畫？此畫是本人得意藏品，仍保存至今。

第五特點：意境之美

可染先生說過：「意境是景與情的結合，寫景即是寫情」，他的畫追求意境美，「意境是山水畫的靈魂」，景是景物、情是感情，兩者結合成一種時代精神。李可染生長在二十世紀初期，是中國所有主要的政治變動、戰爭，和天災人禍最密集的時代，使他用繪畫呈現無比沉重的情景及隱約躍動的無限生機，反應其經歷時代苦難後，仍頑強不屈的堅毅，這種靜穆壯美的深厚意境，使李可染的山水成為二十世紀中國畫中，重要的標誌。

沒有最高，只有更高

李可染在市場的畫價只能說高不可攀，原因是家屬捐給國家的畫太多，加上藏家惜售，據調查，在外可流通的畫作不到八百件。他的三種題材中，山水畫最貴、人物畫次之、牧牛畫最便宜，但最普通三平尺左右的牧牛圖也要人民幣八十萬到一百五十萬，晚期的山水畫約三至四平尺都要人民幣上千萬。這幾年來齊白石、張大千、徐悲鴻的畫價都有些下修，唯獨李可染和傅抱石的畫價始終堅挺，有幾件較突出的天價作品，成交價從新台幣五億至十四億不等。未來李可染的畫價，應沒有最高只有更高吧！可染先生一生辛勞，其身後作品為世人所追捧，流傳的程度可說是發光發熱，應足以含笑九泉了。

08

學看中國水墨之感想

我想透過藝術收藏鍛鍊一種真知灼見，可能不會完整，也不一定圓融，但是完全的自由，只開發悟性，只追求發現。

中國畫是寫出來的，不是畫出來的。畫必有詩，因有詩，才活。書法、詩詞早於繪畫一千多年，長期演進和積累，後有的繪畫必須**有書詩才壯聲勢**，才提高境界，於是有詩、書、畫三絕之說，這是畫家追求的目標。此外還有「印」、有名款、有閒章。印是朱紅色，在黑白的畫面上若配置得宜，有畫龍點睛的視覺效果。

中國畫講究畫格，以人格境界為依歸，德育是美育的基礎，繪畫是種發揮性靈、傳達心志的事業，蘊含著血性與生命情懷，**如同黃賓虹所言：「藝術是最高的養生法，不但是以養我中華民族，且能養成全人類的福祉。」**這是中國藝術家的生命自覺、文化人的愛國情操，此種藝術觀是中國獨有的。在我看來，這種陳義過高的論調，也許只存在於過去。共產黨解放中國大陸之後，藝術講的是為政治服務；兩岸改革開放之後，經濟起飛，藝術品大部分淪為投資炒作的籌碼，和藝術家為發揮性靈、表達生命情懷的創作初衷，應是沾不上邊。

眾家看水墨，我看水墨

中國畫以筆墨為最重要的工具，無可取代，是中國畫的本質所在。**筆墨在學習使用之初**

講求技法，但之後要講究「筆墨精神」，即黃賓虹揭示的筆蒼墨潤，筆力是氣，墨彩是韻，以及總結的五筆七墨之說。如明代董其昌及其傳承者清初四王，在繪畫上甚至將構圖及形式認為是次要的，最重要是筆墨功夫，將之視為個人學養和修為的極致表現。與他們不同觀點的是清初四僧的石濤，他倡議「一畫之法」，對於筆墨只提：用筆在造形，講求靈動，用墨在渲染氣氛，講求神韻，有筆有墨、形神具備。

石濤認為繪畫最重要的是以心中獨特感受為出發，創造出能表達這種獨特感受的畫法，不論技巧與精神、形式與意境，都要具備，因為觀賞是一種感受，感受是全面的，無論是線條、靈動或拙趣，形式是否蘊含力量，肌理是否自然天成，以及韻律動感是否躍然紙上，都需有統一的概念，適切的表達畫家心境，將此印象寫於紙上，讓看畫者得到一份滿滿的喜悅。我有一幅吳昌碩的條幅，寫著：「老夫畫山不畫雪，自有雪意來毫端，蕭蕭竹樹磊磊石，數點枯苔已覺寒。」大約就是這種感覺。

中國文人畫講究「詩中有畫，畫中有詩」，說是「詩畫本相依，畫是無聲詩，詩是無形畫，畫中無文則俗，文中無畫則枯。」詩詞以文字導出意境再形塑圖像，繪畫則以形式架構及色彩來描繪圖像、導出意境，象內有境，象外也有境，人們看畫不止於看形式，總要尋找

畫的含意，高明者更進入了詩意，懂得詩的韻律與畫的節奏，才是高段的賞畫者。

吳冠中很反對這一點，他認為詩與畫並陳是「同床異夢」，混淆了文學與繪畫的界別，繪畫之美常因談意境而被削弱。我則認為既然是文人畫，文學性與視覺性藝術的結合或互通，應是自然的事，中國文人詭譎與周延的要求，本就無法周全。就像我看**傳統山水畫**（尤其是清初四王一路的繪畫），大都表現千山萬水、層巒疊嶂之氣勢，基本上是中景和遠景，每個山峰和每組樹木之間的大小差距不大，雖有可居可遊的佳境，但往往詩意重於畫意，筆墨重於構圖，**摹擬多於創造，多鋪陳少造形，未能表達視覺形象的強烈感受。**

在有意之中散發隨意

中國文人畫除了講究意境，還注重氣韻與氣質。氣是無形的，只能溢於畫面之上，觀者可以感知、可以被薰染。常看到有些畫被評為「神品」、「逸品」，大概是以這種環繞於畫面上的靈氣做為評價依據，對於不好的畫則評為俗氣、鄉氣或市井氣。用「氣」來評價或形容畫，恰當也不恰當，恰當是可以出塵，不恰當是何以諧俗？氣韻之說以肉眼是看不到的，只能用心眼去看了。

文人畫更講究「虛實」的處理，甚至「筆力」之說原不在實處而在虛處。黃賓虹終身追求的理念就是「畫在虛處，不在實處，實處易，虛處難。」即所謂「計白守黑，虛實兼

顧。」實處應指畫面上構成形體、有筆有墨的部分。**虛處較複雜**，一是指「畫面上留白，或由黑擠白」的部分，是畫面的形成，卻是畫面看不到的。

二是指「關係」，即畫境的營造及各種對應，如以山水人物舉例，溥心畬的畫平淡清雅，陳少梅則較溫柔甜美，傅抱石以主題人物工筆細描，配以背景山水的粗麻亂服並陳，來表現張力，這就是對應關係、和諧與衝突的效果。三是指「**以畫來宣洩情感**」，如倪雲林畫的冷、八大畫的孤（見圖1-20）、石濤畫的狂（見下頁圖1-21）、潘天壽畫的險、林風眠

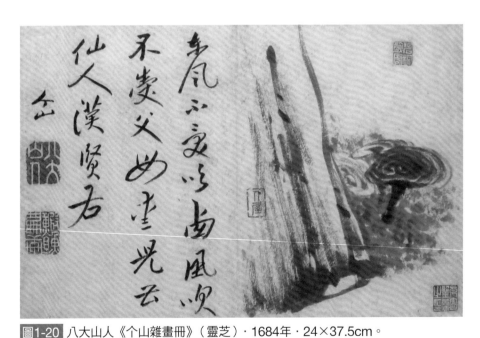

圖1-20 八大山人《个山雜畫冊》（靈芝）·1684年·24×37.5cm。

賞析：八大喜畫靈芝，引喻渠為明宗室僅剩的一枝靈苗。此畫一棵靈芝孤伶伶的長在岩壁腳下，倔強而傲然，正如鄭板橋說：「墨點無多，淚點多」。

畫的淨、石魯畫的苦澀等等，有了這些虛的部分，才顯出畫家的生命感。歷史上任何一位大師都是能將其最深層、不可言說的生命體驗，透過畫筆，以不同的形式和畫面感動世人，這即是畫的奧祕，或稱為「以形媚道」的效果。

中國文人始於尊儒，因為尊儒可以求取功名、得意官場。失意時則以佛道為依歸，藉此韜光養晦、療傷止痛。表現於繪畫上，不知不覺就朝著天人合一、宇宙生命一統、人類只是渺小過客的觀念去探究。在寫意的山水畫中無論是一竿修竹、一組怪石、山中煙雨或河上浪花，都是法大自然以言志的表現。**繪畫這種理性活動，卻以純感情的方式展示**，顯然是在有意之中散發著隨意，而且有著哲學和宗教情懷在其中，這種作品往往不能一眼看盡，能收藏這種畫作，沉思於其中，趣味油然而生。

我的收藏態度：受、識、判

面對一件藝術品，「受」即感受，「識」即明辨，「判」即判斷要與不要，這是我的收藏態度。審美的判斷根據審美的體會；審美的體會來自審美知識的積累。上述關於中國文人畫的種種觀點，可做為辨識和取捨的參考，但是否這樣就能一清二楚？很可惜，至今仍是困惑重重。除了可能學習不力、悟性不足外，關鍵在學習的作為總是外求：向別人學習、向社會、自然與書本學習。然而外求的東西太龐雜，各種說法太迷亂，最後仍應反求諸己，在混

沌裡立定精神，知道什麼是形象、什麼是真相，何者是糟粕、何者是精華，洞悉真實與有用之間的表裡，知所取捨，出禁錮而達於自由，藐權威而自有所見。這是從自己本心出發，繞了一圈，經過多少歲月，再回到原度，驀然回首，那人卻在燈火闌珊處」這話的情境。期許從此再也不役於物，即不因物件的市場因素而影響去留進出，只問在不在乎它；再也不役於人，即不因他人說長道短而情緒起伏，也不人云亦云。我想透過藝術收藏鍛鍊一種真知灼見，可能不會完整，也不一定圓融，但，是完全的自由，只開發悟性，只追求發現。

點的自身探索歷程，正有如「眾裡尋他千百

圖1-21 石濤《王孫芳草圖卷一》（蘭），1691年，25.5×323.5cm。

賞析：石濤作畫喜用「截取法」，此為一幅長卷的局部，全幅分四段，即蘭、石、竹與長跋。本段為蘭，蘭葉隨風飄逸，柔韌生姿，但葉片爽利，應是新筆所畫；苔點鋪陳，布滿全幅，則是禿筆所點。如他謙稱的「萬點惡墨」，非常靈動。

09

華人藝術的兩位大師：趙無極與朱德群

藝術品的價格決定於其質，但也取決於諸多其他因素，如物件的稀缺性、收藏盤的穩定、專家吹捧等，都會造成價格好壞。

無極和朱德群是華人藝術家的兩個寶貝，藝術成就傑出，在國際市場上，相較於常位大師年紀相當（朱比趙年長一歲），家庭背景都不錯，且同樣以近百歲之高壽辭世。兩趙無極與朱德群有很多相似之處（見下頁表1-1），但在市場價格上卻有明顯的落差。兩人長住法國，在當地具有公民資格，巴黎可以說是他們建立名聲之地，並由此廣及全世界。兩玉、朱沅芷、林風眠等籌碼有限的華裔藝術家，只有他們兩位的作品足以供應世界。

趙、朱沅芷、林風眠等籌碼有限的華裔藝術家，只有他們兩位的作品足以供應世界。

再看他們創作生涯的轉變，兩人青少年時期都於杭州藝專，受教於林風眠、吳大羽等大師，並受西方現代藝術如印象派、塞尚[18]（Paul Cézanne）等的啟蒙。先後到法國發展之後，

18 一八三九～一九〇六年，著名法國畫家，風格介於印象派到立體主義畫派之間。

表1-1 趙無極與朱德群年表

趙無極	年代	朱德群
	1920	出生
出生	1921	
杭州藝專求學	1935	杭州藝專求學（朱為趙的學長）
與謝景蘭結婚	1941	
與謝景蘭一同赴法	1948	
5月在克勒茲畫廊舉辦巴黎首次個展	1949	到台灣，於師大教授素描。
在瑞士發現克利的作品， 像黑暗裡的一線天光。	1951	
	1954	於中山堂舉辦首次個展，籌到赴法經費。
	1955	離台赴法國
	1956	參觀了史達爾回顧展， 而開始嘗試抽象繪畫。
與謝景蘭離婚	1957	
在香港認識陳美琴，同回法國結婚， 這一年起畫作以日期為名。	1958	在歐巴威畫廊舉辦巴黎首次個展
搬進有大畫室的新居， 此後得以創作大畫。	1960	和董景昭結婚
這一年起，陳美琴一直臥病在床。	1963	
陳美琴去世，年僅41歲。	1972	
結識26歲的巴黎市立美術館員馬爾凱， 並於1977年結婚。	1973	
巴黎國立現代美術館開設趙無極專廳 在巴黎大皇宮國家美術館舉辦個展	1981	
法國政府授與榮譽勛位勛章	1984	
	1989	搬到巴黎東南近郊維蒂市，有一大畫室， 大畫如二聯作、三聯作在此產生。
	1995	因參加日內瓦畫展，途經阿爾卑斯山 脈，靈思泉湧，回到巴黎創作一系列的 雪景油畫，為現在市場上最受歡迎的題 材。
	1997	成為法蘭西藝術院院士
成為法蘭西藝術院院士	2003	
辭世	2013	
	2014	**辭世**

正逢歐洲五〇年代的抽象風潮，趙無極因保羅・克利（Paul Klee）[19]、朱德群因史達爾[20]（Nicolas de Stael）而開始走入抽象畫的創作，抒情抽象，成為兩人一輩子的繪畫風格。從東方到西方追尋藝術的兩人，也都在精神上再度回到東方汲取藝術養分，將東方精神融入西畫的體系，無論在東、西方藝術史都占有舉足輕重的地位。而兩位大師在一九八〇年後，亦即約莫六十歲之後，畫面都像是在捕捉宇宙的運動、創世紀的源起，以及混沌初開的曙光。一九九〇年代後，也不約而同地將油彩稀釋、將大刷子綁在長棍上充當畫筆，揮灑出大寫意的抽象繪畫。

相異的性格與情感經歷

趙無極與朱德群最大的不同，在於個性與感情遭遇。朱德群曾在青少年求學時期遷徙流離，之後到台灣、再前往法國，於畫業發展上堪稱平順。而感情生活上，妻子董景昭為其放棄藝術事業，賢慧持家並鼎力支持，一路相隨，又有兩個兒子，家庭美滿，是個居家男人。

從個性來看，朱德群在創作上勤奮不懈，然生性謙沖為懷，淡泊名利，與人無爭，相對之

19　一八七九～一九四〇年，德裔瑞士籍畫家，畫風受超現實主義、立體主義和表現主義影響。

20　一九一四～一九五五年，法國著名畫家。

下，較不擅交際，想要名留青史的企圖心較小，是典型的中國式文人君子。

反觀趙無極，其個性積極進取、愛好遊歷、喜歡交友、志向遠大，好於想像，情緒起伏當然大，尤其在異性感情方面，經歷特別豐富。趙無極十六歲就開始談戀愛，當相處將近二十年的謝景蘭選擇離去，深受打擊的趙無極失魂般地尋覓愛情，次年就與陳美琴赴法結婚。陳美琴病逝之後，也在次年結識第三任妻子馬爾凱（Françoise Marquet），是位很倚賴所愛在身邊，至情至性之人，這些是他創作的源頭。

以畫作呈現心象

抒情抽象屬於心象的呈現，作品自然反映個人情緒的起伏。朱德群在一九五六年受史達爾啟發，在一九五七年開始脫離寫實，於一九六〇及七〇年代創作了一系列**有中國山水韻味，又有油彩厚實凝重與濃烈色彩的作品**（見圖1-22）。此時畫作尺寸不大，但結構緊實，張力雄強。到一九八〇年代之後開始標榜宇宙之光，充分運用暗與亮的對比，色彩在昏沉中躍動、光線在晦暗中閃爍，形成畫面的反差，但有時讓人感覺**裝飾性的彩點太多**，突兀纏繞的線條也經常出現。

朱德群擅長使用藍色，其次是黑、白、紅。使用不擅長的色彩為主色調時，會讓人覺得太鬧、太輕浮，倒不如冷一點、孤一點，更發人省思。這和畫家感情與生活上的平順不無關

圖1-22 朱德群《構圖No.213》．1965年．130×97cm。

賞析：朱德群在一九五五年受史達爾影響，從具象走出抽象，先是書法線條點綴著史
達爾的方形色塊，六〇年代走入中國山水似的構圖，此幅正是這期間標幟性的作品。
山勢挺拔，右上角瀑布如銀河落九天，山坳處隱藏著些許神祕。

係，沒有心情上的激動，純以繪畫上的變化，其實是缺少情緒感染力的。而朱德群個人心性的高度修養，或許更適合透過水墨意境抒發，而較不易透過講求張力的油彩讓人理解，所以他的水彩和書法作品，佳作甚多。

趙無極則認為**顏色是一種活力**，且互相衍生，自有動力，在畫面的處理上精心打底，層次豐富，並非只是鋪於表面的一層顏料。他在一九五二年以後的創作轉趨抽象，並因為保羅・克利的影響，透過顏色和線條呈現如夢的境界（見圖1-23）。一九五五年起，加入一些像甲骨文、又像蝌蚪的符號，使用許多重彩，某種程度上是很陰暗的，似乎力圖整理雜亂的思緒，**反映這時期與謝景蘭之間的情感拉扯**。一九五七年與謝景蘭離婚，使得這時期的畫面有種混沌不明。一九六二至一九七二的畫作，無論是用色或筆觸，都非常躁動不安，可能也是因為趙無極將陳美琴的長期臥病之苦宣洩在繪畫中，做為一種解脫。趙無極的畫業伴隨著感情生活狀態和心緒起伏，是難以分割的。

誠然，藝術品的價格決定於藝術品的質地，但顯然也取決於諸多其他因素，如物件的稀缺性、先入為主的觀念、收藏盤的穩定、專家吹捧、地方感情等種種外在因素，也都會造成價格好壞。朱德群與趙無極兩位大師，在成長背景與創作生涯發展有極為相似之處，但性格與人生經歷不同，造就各自獨特的藝術面貌。

抒情抽象本就反映心性，趙無極一生追求得厲害，他將人生中的風波、情感上的糾結，提煉轉化力量深沉的繪畫，畫中強烈的情緒，讓群眾產生同理心而有所共鳴。或許，心裡不

圖1-23 趙無極《11.2.67》．1967年．72.5×60.5cm。

賞析：此畫以趙無極罕用的嫩黃色做底，層次細緻的褐色在畫中央冉冉升起，像冥思、思緒升起時被抓住、定格置於畫布上，遠看有如夢境，也透著禪味，無法細說。

平靜的人，終究比心境平和的人多上許多，而趙無極那有掙扎、有矛盾、有情緒張力的繪畫呼應了紅塵中人心境，耐人咀嚼，也是其畫作廣受追捧的一大因素。

10

由一幅畫看朱德群的磅礡與詭譎

藝術家究竟如何用彩筆、顏色、色塊與線條的構成來渲染這種氣氛？
讓我感到驚悚，又不忍移開目光。

約莫是二○一三年六月，一位香港畫商表示，想買下我一件朱德群一九六五年的畫作，來一張圖片，是朱德群一九七四年八月的作品，歐洲藏家想轉讓。圖片相當吸引人，只是價格太超前，於是從論畫、拍場成交紀錄、未來前景等不傷感情地講價於談論中，雙方各擺出無可無不可的姿態。

價格是三年前他賣給我時的一·五倍，我說：「不賣！還想買呀。」過了幾天，他傳

最後，他以朋友的立場，強烈建議我將此畫納入收藏。我當然渴望，只是覺得價錢高了一點，所以仍舊沉住氣，和畫商討論拍場成交價與私下買賣應有的差距，否則把畫送拍就好。如果物主送拍，他畫商就沒戲了。幾番折衝之後，悶了他幾天仍不表態，我追著問，我才給他一個有意願買入的價錢，希望他再斟酌，並且言明同意價格之後，我還得看了實品才能確認。

經過十天左右，畫商同意了買價，早班飛機約中午抵達，入境後即直奔畫廊，看到實品比圖片精彩許多，於是我擇日飛往香港，入境後即直奔畫廊，看到實品比圖片精彩許多，當下簽單購買。畫商不斷強調他如何努力幫我議價，我自然是萬分感激（但我哪知道他在這幅畫上賺多少？）重要的是，確定擁有這件作品之後，心中狂喜，一喜無意間得到一幅好畫，真正傾心；二喜我敢確定此畫是現買現賺。**能夠在「喜愛」與「投資」間各有比例的獲得，是收藏過程中難得的滿足。**對於自己看畫的眼光以及對市場未來的想像都有一份篤定，誠一樂也。其實當天香港有颱風，風雨交加，計程車又把我放到一個滿遠的地方，搞得狼狽不堪，結果是小患而大得，也算天可憐見。

當購入藝術品的兩難：「真偽」與「價格」已不存在，就只需面對付出大把銀子的「心痛」或沒買錯失的「懊悔」二種抉擇。而花錢買入此畫的心痛馬上被快樂撫平，既已買進、更是買對，也就不會懊悔。

三個「對」一字排開，不喜也難

直說畫好，這畫好在哪裡？

這畫有三「對」。第一對是年代好，朱德群從一九五五年的半抽象到一九六四年之前，以縱橫糾葛、抑揚頓挫的書法線條走入全然抽象，到一九六五年開始以水墨山水的「飛白」、「滲入」及「垂懸」效果呈現另一種風格。一九七〇年代，受荷蘭畫家林布蘭的影

響，朱德群的繪畫充滿冥想式的色彩，並經常以光亮和黑暗為主題，在一片微暗色調之下，閃爍著如同熔爐中燒火鐵塊般的紅色和橙色，此畫作便是這一時期的標幟性作品。

第二對是尺寸好，有120F（按：指120號人物畫［Figure，代號為F］尺寸的畫作，即194×130cm）之大，一九七〇年代因為歐洲景氣很差，做大畫沒人買，只能做小畫，而這時期的作品，因為是暗色調鋪底，視覺上容易顯小，畫面若不夠大，往往不能「盡言」、不見能量。此畫則氣勢磅礡，像個舞台，讓色彩歌唱、光影舞動，光照顏色迷離，充分應用並展現出林布蘭那種「一燭之光，滿室通明」的調性；第三對是顏色好，不悶的黑與不純的白，反差較中和，暖色的橙和冷色的墨綠都呈透明狀，彼此間沒有邊界而融合，讓人舒服，套句市場話即是「賣相極佳」。

此作名為《Tellurie》（見下頁圖1-24），應是法文，大約是「晝夜」之意，白天與黑夜並陳，有《易經》陰陽和合之意涵，畫面上準確有力的筆觸，透出無比的自信，透亮的冷暖色彩，自隱微的暗黑裡迸射而出，雖亮而不張揚，散發著歡愉，而暗處不顯晦澀，隱含暗紅斑塊與線條，透著黑夜的神祕。整個畫面的形成，看似經過控制，實際上並非控制，是意識被下意識所取代的揮灑，色塊和線條充滿律動，接壤的邊緣模糊直至消失，形成類似電影蒙太奇的效果，看不出物象之間的關係，卻彷彿本來就共生一處，像宇宙初始的混沌一氣。

看這幅畫，讓我莫名其妙地聯想到十幾年來的上海經驗。在五光十色、聲色犬馬的繁華中，看似一片商機無限，卻暗藏多少陷阱，氣氛詭譎迷人，漫著一股妖氣。藝術家究竟如何

圖1-24 朱德群《Tellurie》· 1974年 · 194×130cm。

用彩筆、顏色、色塊與線條的構成來渲染這種氣氛？讓我感到驚悚，又不忍移開目光。

晝夜之分，原是造物者給人生理與心理上的調節，但人也有可能晝夜心情同時存在，在黑夜的鬼魅之中綻放著白天的雀躍；或者在白晝繁忙之時，只要眼睛一閉，身體雖然在亮晃晃的白晝之下，心裡卻沉浸在黑夜的幽深裡，看似坦然，其實心亂如麻。人的複雜思緒，畫也能形容，當然只是片面的形容，亦是觀者各異其趣的形容。

《金剛經》偈語「如夢幻泡影，如露亦如電」說的就是人生。它像跑馬燈，演繹著不同時間與空間的經過，每一段的停格都像是一幅畫。看到某位畫家的畫作，覺得心有所感、神有所思時，就是意象畫面的呈現；若能與之對話，就是收藏的遇合，也是收藏的意義。這其中滿是不可為外人道的情懷，納入藏品與之共度的甜蜜心情，是自己給自己的禮物。

朱德群作畫特別勤奮，作畫可以說占據他生活的絕大部分。有感覺時畫，沒感覺也畫，或者在作畫同時找感覺，而且大部分是用筆用刷平塗（除了早期受史達爾影響時期也用刀），因此產量特別多，各時期的畫風很難用年代截然畫分。前文已提及一九七○年代的作品特徵，一九八○年代，最重要是八五至九○年的雪景和風景，還包括水流、大海、夜空、太陽、野火、森林等自然景象，流露抒情的詩意。一九九○年代以後，畫家以輕巧的筆觸，藉由紅、橙、黃色的豔彩點綴，此時作品已不見昔日的冥想性或沉潛的孤獨感，而是讓欣賞者**看畫時，享有平和寧靜，或活力充沛的樂趣**。此一時期常作三聯屏、四聯屏的大畫，算是晚期的作品，畫作較格式化，淺顯易懂、雷同性高，顯出畫家創意

漸入疲憊。

水到渠成之妙

朱德群嫻熟水墨山水，而且善書，所以應用書法線條和書法行氣於繪畫中甚多。他作畫依著心中感受而為，可說是水到渠成、真誠坦率，偶有神來之筆，即是標幟性的畫作。相對的，等閒一般的畫作特別多，不像趙無極作畫，必須「胸有成竹」才下筆，任務性較明顯，「製作」的味道也隱含其中，於是畫作品質較穩定，敗筆較少，這就是市場上說趙比朱高的原因。

個人認為，**若不以市場論高下，則「胸有成竹」不如「水到渠成」**。誠如清朝書法家周星蓮在其著作《臨池管見》中所言：「吾謂信筆固不可，太矜意亦不可，意為筆蒙則意闌，筆為心蒙則筆死，要使我隨筆性，筆隨我勢，兩相得則兩相融，而字之妙處從此出矣。」

朱德群的創作理念，應是服從這樣的說法。以人來講，朱德群為人較可愛，以畫來說，趙無極的畫較值錢。個人見地，博人一哂。

11

永遠的變革者：劉國松

劉國松用實驗實踐他的作品，用實踐的心得產生理論，
作品的創新與動人的理論相互印證，令人折服。

畫家劉國松出生於一九三二年四月，父親於一九三八年抗日戰爭中陣亡，遂跟著母親輾轉流亡。他於一九四九年隻身隨著「遺族學校」到台灣，先是入學於台灣師大，之後以同等學歷考進台灣師大美術系。一九五六年在師大美術系以第一名畢業，並在畫家廖繼春的鼓勵下成立「五月畫會」[21]，命名模仿法國巴黎的「五月沙龍」，故主旨應是傾向於西畫的發展；於此同時，他也發表了許多藝術理論文章鼓吹現代藝術。

以上流水帳式的敘述，試圖說明劉國松在少年到青年期間的顛沛流離、刻苦學習、藝術天分及熱情澎湃，如何影響他人格特質的形成。

21　一九五七年由台灣師範大學美術系校友組成的畫家協會，也是台灣藝術史上重要的畫會之一。影響了台灣藝術從古典的靜物保守風格轉為現代藝術風格。

「雖由人造，宛如天開」神來之筆

劉國松年輕時（約一九五九年開始）即提出了「模仿新的，不能代替模仿舊的，抄襲西洋的不能代替抄襲中國的」，且篤信前人所說：「藝術要跟著時代走，一切藝術都是來自於生活」，**學中國傳統文人畫沒有時代感、學西洋繪畫又喪失了民族性**，具民族性和時代感的東西，立志走出自己的道路，以「創作」代替「模仿」。創作是前人未有的，這何其難？而且沒有舊哪有新，如何逃出舊的框限呢？

在一次聚會談論中，劉國松聽到建築大師王大閎講述古代與現代建築材料的運用，使他恍然大悟，以既有的東西方繪畫材料的發展，其應用幾已到極致，現代人要再追隨有很大的局限，哪怕在精神內涵上有所不同，作畫在前人應用已久的工具材料上，也難以脫穎而出。於是他開始尋覓，在一九六一至一九六三年間不停實驗。

一九六三年他設計發明了一種布滿竹筋纖維的紙，稱為「劉國松紙」，之後他又發現了一種「筆」，其實就是軍中刷砲筒的刷子，他利用有紙筋的厚紙，發展出「抽筋剝皮皴」的技法，用砲筒刷子刷出黑白狂草的粗壯線條。砲刷岔口刷出的分岔線條，巧妙地成為裝飾線，在墨色處剝掉紙筋，產生像閃電或斑駁的不規則白線條，為構圖增加神來之筆的偶然效果。滿紙白與黑的抽象，隱含著中國水墨山水的意象，在效果上可以說**「雖由人造，宛如天開」**，是劉國松的註冊商標。

圖1-25 劉國松創作於一九七二年的太空系列作品《日落印象之九》，即同時運用了噴彩、拼貼及剝皮皴的技法。

另外就是他的太空系列（見圖1-25）。一九六八年底美國「阿波羅八號」太空船首次飛近月球表面，將月球表面和漂浮在太空中的地球，拍攝於電視螢幕上呈現出來，啟發劉國松在一九六九年至一九七四年畫了近三百張的太空畫，此系列作品加入噴彩、拼貼及剝皮皴，硬邊的輪廓，顏色變化多端，使他「太空畫家」的稱號名揚中外，成為他另一塊金字招牌。其他還有水拓、漬墨、拼貼、噴墨、噴彩等各種技法的變化，或獨自呈現、或融會一爐，**他的作品體現了他對多元媒材的發現與應用能力**，建構出繽紛多彩的藝術風貌，這根源於他獨特的成長經歷、書法造詣、人文素養以及對藝術的探索與執著，加上天分才情，形成他人與作品的獨特魅力。

099

挑戰威權時代的叛逆

國民政府剛播遷來台年間，是一個保守與專權、傳統勢力不可逾越的年代，劉國松只是一介籍籍無名的青年；然而，他敢於發表文章、提出評論、挑戰當權、叛逆傳統，革先鋒的命、革筆的命，這是何等的自信與氣魄！他用實驗實踐他的作品，用實踐的心得產生理論，作品的創新與動人與理論相互印證，令人折服。他在國內外獲獎無數、佳評如潮，被尊為

「繪畫現代化之父」。

對他幫助最大的是藝術史家李鑄晉教授，由於李教授的推薦，劉國松得以獲取洛克斐勒三世基金會的環球旅行獎金，並在兩年的旅行中，躋身國際藝壇。我約略算了一下，他的作品為全世界各大美術館、博物館收藏的狀況，包含亞洲的三十家、美國二十六家、歐洲的八家，以及一九六五至二○一二年的四十七年間，共舉辦了一百一十多次的主要個展，這些紀錄，當代畫家恐無人出其右者。

可能是個性使然，劉國松並無委託專門的經紀商或畫廊，在香港有漢雅軒，在台灣則從北到南有七、八家畫廊都賣過他的畫，業者太多，以至於沒有一家專致於籌畫推展。他的畫作價格是以「才數」計算（按：一才即30×30cm），不管畫質只問才數，其單價大都由劉國松自己訂定。在二○○六年之前，一才約新台幣九萬元以下，此後每年調漲，雖有固定的收藏群，但買氣並不是太熱烈，直到近兩、三年才開始搶手，二○一四年定價已調至一

才三十六萬元，年底更到了一才六十萬元。目前尋畫的人眾多，畫廊業者也開始惜售，這是市場的通象：價格太賤，沒人看得起；逐漸價升到一定的程度，就會提醒人們珍視；價格再高，好像畫變得更好看了一樣，吸引更多人追逐。

如果和大陸當代水墨畫家相比，劉國松的畫真是太便宜了，以他的創新性、時代性、國際性的深度與廣度，以及提出理論的精闢，其支撐市場畫價的理由是非常充分的，我認為他的作品應該會持續看漲，哪怕大陸市場仍然看不懂抽象畫，台灣及海外市場皆會繼續推升。

題材廣泛，前無古人、後無來者

劉國松的作品都具備一定的品質，但並不是所有的作品我都喜歡。我認為六○年代開始的狂草系列，加上他招牌的「抽筋剝皮皴」應用技法最純熟、最自然，有著中國水墨山水意象，甚至提升至禪境，描述山景——「萬古長空，一朝風月」的哲理（像是一九九八年的《宇宙即我心之6》）；而後期的西藏組曲系列（見下頁圖1-26），亦是「抽筋剝皮皴」的運用，畫又回復到有三分具象，中國市場雖然蓬勃，可是對抽象繪畫一無所知，不能接受。可能劉老師為了善加誘導，故這一系列巧妙地讓形體在畫中隱約浮現，果然接受度大為增加；另外太空系列也是他的成名作，畫到以太空為題材，可能前無古人、後無來者，值得珍惜。

其他如水拓系列的作品，大部分呈現一種陰鬱的氛圍；漬墨系列的作品則看起來製作味

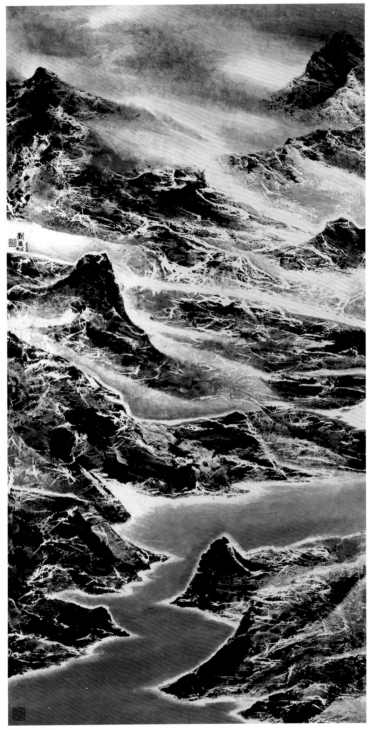

圖1-26 劉國松《潘波崎：西藏組曲之六十五》．2005年．79×92cm。

道較重，刻意安排的痕跡明顯，滿幅的濃郁色彩，完全沒有氣孔，感覺視覺被堵死了，較不耐看。這個技法從一九八六年的《山耶？荷耶？》開始（這裡就不再談論其製作方法）到二〇〇〇年以後的九寨溝系列都是，後兩系列的作品個人較不欣賞，故在挑選上偏於嚴格，因為劉老師的畫價是用尺寸計算的，雖可能增值，還是以喜歡為重。

鑑賞與收藏訣竅
——眼力與財力

01

既能收藏、也能鑑賞

鑑賞是收藏之鑰，為打開收藏之路、成就收藏之事，鑑賞眼力是必備能力。

以收藏過程鍛鍊鑑賞眼力，以鑑賞能力提升品質、增加樂趣，兩者相輔相成。

藝術收藏與鑑賞在我看來，是可以相關的，因為鑑賞是一種訓練，而收藏是鑑賞之門，進了此門，才能登堂入室，進而一窺堂奧。

鑑賞的學習須透過收藏方能深入，原因是砸了錢，將作品抱回家的關切，和光看展覽存個印象的片面了解，其學習動力和深度都是不同的。隨著收藏的擴大，花費也更多，對於了解收藏品的渴望也就更高。此外，更能借助藏品鞭策自己學習更多的知識，對於擁有的東西，才有能力鑑別真偽與價值、欣賞其品質與等級，讓自我明白、自我滿足，對自己投入的心力及金錢有所交代。鑑賞是收藏之鑰，為了打開收藏之路，成就收藏之事，鑑賞眼力是必備的能力。以收藏的過程鍛鍊鑑賞眼力，以鑑賞能力提升收藏品質，增加收藏樂趣，兩者相輔相成。

其實收藏行為只是一種手段，因為藏品不管多寶貝，終究是人傳我、我傳人，在這「曾

經擁有」的過程，透過藝術品讓自己學習成長、提升鑑賞眼光，除了對藝術品之外，更能擴大到世間人、事、物美感的發現，獲益良多，可以讓自己在理性與感性之間互為增長、互為平衡。

然而收藏與鑑賞通常是兩回事（這是描述經常存在的現象），如果「收」的目的只是投資，想用買賣來獲取利潤，藝術品只是一個投資標的，以專家建議做為買進賣出的依據、不關心作品的內容，甚至對作品沒有感覺，以為只要能賺錢就是好作品，「藏」的目的只是在擁有財富之後，想要附庸風雅、提升社會觀感，如果是這樣，收藏的目的性已達到，和鑑賞學習無關。有的人並沒有上述的動機，只是隨緣收之藏之，卻樂不在此，也不去做相關研究，鑑賞能力無法提升，盤桓在低水平的收藏作品中。

較為內行的，也就是具備「鑑賞」能力的人，如專家、學者、業者等，可是他們並不做收藏，只是經手無數，因職業使然而鑽研此道，將他們所知發表著述、文章、極盡所能的引經據典，或用一些晦澀難懂、小心翼翼的文字來闡釋藝術品的表現和精要，這其中總有一些宣傳成分──宣傳藝術家或宣傳自己，在發表個人專業鑑賞的觀點，或許有著教化的作用，但更多是為了確保個人生存的價值。綜合以上所述，能夠收藏和懂得鑑賞的是兩類人，所以才說**收藏與鑑賞是兩回事**。

高尚的思想、商業的考量

一、藏的動機：收藏藝術品的背後，有各種不同的情感因素，有的是基於對藝術的熱情，有的是投資、投機或是直覺；或做為資產配置、附庸風雅；或者只是朋友的惠與跟隨；或受虛榮心指使，企圖提升社會地位等。但是這些情感和態度，做為起始的動機也無可非議，甚至值得讚賞，因為無論如何，一旦進了這個門檻，藝術的迷人就會形成一個圈套，圈住了這些人，讓他們有機會成為真正的藏家，哪怕只是其中的十分之一、二。

二、藏物件的選擇：可以收藏或普遍被收藏的品項實在太多，諸如瓷器、古董、佛像、青銅器、文房雜項、畫作、雕塑、家具，甚至茶、酒、錢幣、郵票等，但無論哪個品項都必須具備：第一，自己真正喜歡；第二，具有恆常的市場流通性，且不會貶值的，都可以收藏，全憑你眼光，也全憑你喜歡，但是如何選擇，以繪畫作品為例，可簡單歸納為三點：

1. 一幅畫無論視覺上、精神上或整體的感覺都**必須吸引你、令你著迷，很直接的**，不需要理解什麼高深的藝術理論。

2. 隨著時間與經驗的累積，看著一幅畫能產生某種共鳴，在互動中產生一種莫名的情緒，顯然這種作品對你而言具備了創意與脫俗感。

3. 畫作看久了，有些會覺得年老珠黃、索然無趣，有些卻是歷久彌新、魅力依然，**畫**

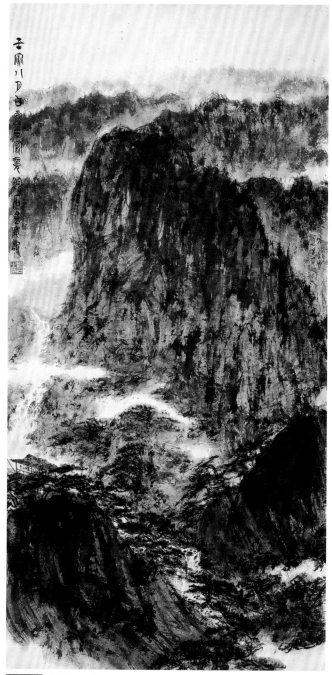

作與我之間競相成長，時間是最好的考驗，以前者而言，你可以釋出，另謀新歡；以後者而言，它真正是一幅好畫，更會陪同你一起走向未來，你得留著。我有一幅收藏多年的傅抱石《山高水長》（見圖2-1），就予我極大的精神慰藉。

圖2-1 傅抱石《山高水長》，1962年，140×68cm。

賞析：此畫是我所見過傅抱石在表現其成名筆法「散鋒皴」，最為典型、成熟、極致的作品，山體結構奇特，氣勢雄偉，氣韻生動，瀑布水口絕佳，隱微山亭人物有點睛之妙。

收藏的選擇過程，你可以有很多高尚的思想，但也得有一些商業的考量，即什麼是將來能獲利很高的畫作，試著舉出三個符合的條件：**第一，絕佳的品質**。品質是綜合了形狀、顏色、表達訊息的強烈程度等，所呈現的一切；**第二，必須是稀有的**。譬如天才畫家數量不多的作品，或畫家在某一時期標幟性的作品，或在轉折時期的神來之筆等；**第三是能長久保存的**。藝術品能夠增值，不可能是今年買明年賣，必須存藏若干年或更久，所以必須選擇狀況良好、耐得久藏的作品。

三、如何建構收藏：收藏最好能夠設定目標、劃定範圍。可參考以下幾個基礎，並考慮自身的能力選擇遵循。

1. 針對特定藝術家──這是「點」的收藏，選擇合乎你個性的畫家風格，挑選這些畫家各個時期的重要作品收藏。我個人即是以此為基礎收藏作品。

2. 根據藝術史的軌跡──這是「線」的收藏，以時間為軸線，並具備對「史」的深度了解，藏品上，面目的承襲、脈絡的貫通，必須其來有自、不好斷線，相對較難。

3. 依據時代風格──這是「面」的收藏，在同一個時代裡，各種地區、流派的畫家，總會呈現出各異其趣的風格表現，這是一種有趣的收藏方式，可以就同一時代的東西，大小名家相互比較，高下立見。

4. 依市場趨勢進行收藏──這是「跟風式」的收藏，投資或投機意味較重，得是很聰

明、且運氣很好的人才能做，收藏的樂趣可能也抵減不少。但有人說，**在藝術界，對每個人來說，冒險就是一切，若能以冒險的樂趣，取代一貫保守謹慎的收藏態度，也是一種境界。**

除此之外，也有人專收某一題材或某一區域的作品。

四、收藏應具備的心態：將收藏藝術品的過程視為個人的養成，即學習成長的過程。藝術是最具挑戰性也是最有助益的，這需要精確的自我意識、持久力和認真的思維，是種長期投入，有如終身的承諾，並以知識來約束熱情，以堅定來抗拒誘惑。若想成為藏家，必須讓自己變得堅韌和包容，對一些淺顯易懂、漂亮可愛的東西，也許可以略過。要知道，最後能激發我們的，往往是那些起初不以為然，或讓我們心神不寧、惴惴不安的事物。

五、收藏需具備的條件：收藏需具備四力，即眼力、財力、魄力、毅力。眼力排第一，因為沒眼力不知真假與好壞，只能聽人說，這便失去收藏的意義。眼力也是一種知識的累積，以及視覺經驗培養的廣度和深度，由多讀、多聽、多看、多談而得。沒財力則無法觸碰重要的作品，而重要的作品價錢一定高，沒魄力，價錢高了下不了手、不夠果斷。沒毅力，一次犯錯受到打擊就放棄了，也怕丟面子。除了收藏的四力之外，還可以多一個想像力，這要源自於你的能力和自信，其一是觀畫時對於畫境的想像力，其二是對於該畫作未來市場增值的想像力。

有關鑑賞的種種修為

鑑賞這兩個字，「鑑」是鑑別真假，甚至分辨誠懇與虛偽，「賞」是品賞美醜、知道好惡，包括皮相或深入、入口即化或耐人咀嚼、做作或自然、無趣或真趣、模仿或創新、有情或無心等，表裡的分辨和感悟，甚至可以借鑑和引入人生觀、價值觀、審美觀、哲學觀裡，在人生的道路上，如何待人處事、進退應對，如何判斷、抉擇、取捨種種的人生態度，從鑑賞藝術的學習得到不少啟發，別說將來藏品能賺到錢，賺到這些體悟已是彌足珍貴。

鑑賞者須培養不遜於藝術家的眼力，並妥善運用邏輯思考和分析能力，並利用已知條件做出準確的判斷。觀察作品時，必須有足夠的鑑賞能力，用以分辨藝術家是有自覺的挪用他人的語彙，或只是未經融會貫通的剽竊。如何學得辨識技巧，因人而異，但無論如何，不能停止觀察與學習，我們也許會買高了一幅畫作的價格，但絕對不能買低了一幅畫作的品質。

雖說總是在這上頭自我警惕，但也總是在這裡犯錯，不是鑑賞能力不足，實在是學無止境啊！如果我們同意人生的「過程」重於「結果」，那讓藏品內容保持流動，透過買賣或與其他藏家交換，**在藏品有出有進中，可以同時提升藏品的品質與自己的眼力，擴大審美的界限**，應有益於收藏給人生的點綴。

02

購藏畫作前的思考關鍵

挑選心儀畫作的法門，便是用眼睛遍覽各家畫冊或畫作，千萬不可只用耳朵聽人描述，我的祕訣是：受想行識。

收藏必須設定目標，劃定範圍，否則實在無從著手。如果貿然下手，也會變成亂槍打鳥，成不了格局、說不出故事，花掉冤枉錢，實不足稱道。如果把目標設定在書畫上，那應該用史的觀點，以年代和在該年代的畫家做為範圍，然後順藤摸瓜，才能有所憑藉，知所取捨。

三大範疇，以近現代為主流

依年代大略劃分，以一八四〇年為交界，之前可稱古代，之後稱為近代或現代。以一九四〇年為交界，之前為近現代，之後則視為當代。依此，可用年代訂出三個大範圍，即古代、近現代及當代，這三個範疇各有其特性，說明如下：

一、**古代書畫**：因年代久遠，遞嬗佚失者多，又因清帝大力蒐羅入宮，導致民間流傳籌碼極少，精品更少，且爭議多、代價也大。無論你費力收到哪個作品，和傳承清宮收藏的故宮所藏一比，都是小巫見大巫，較不建議以此為收藏標的。

二、**近現代書畫**：此年代中國正處於亂世，政治腐敗，社會動盪，門戶開放，西風東漸。由於世道刺激社會思想轉變，各種改革創新的思潮湧現，一時間百家爭鳴，而康有為主張打破傳統文人畫的陳久相因和萎靡不振，更深深影響畫壇。於是能人輩出，繪畫表現多元。且畫家大多能潛心作畫，汲汲於自我突破，而非追求享受或名利，所以畫家既多，精彩的畫作也多，且已非文人與貴族所獨享之物，大都存留民間。此時之作品最為藏家所愛，亦為投資者首選，一直都是市場的主流。

三、**當代書畫**：如前述所界定的年代，此年代美術學院眾多，造就畫家之多，有如過江之鯽。選擇多為「跟流行」，一段時期有一段跟風，畫家紅了後都難脫人為操作，像是時尚流行和藝人走紅的模式。人氣是否等於畫質，實在難說，如果退到理性線上來判定，則由於畫家的人生才走到一半，要定位還嫌早。哪天他突然封筆，或只畫得出爛畫了，又或者哪天大藏家倒貨了，都說不準。所以變數仍大，定位不穩，尤其目前市場上價格高居不下者更是危險，藏家購入前必須深思。唯一的好處是不易有贗品。

以下特特將市場主流——近現代書畫市場的當道畫家，依區域羅列：

22 嶺南畫派，多描繪中國南方風物，將傳統技法融合日本和西洋畫法，重寫生，色彩鮮麗，別創新格。

23 張大千、黃君璧、溥心畬皆於中國出生、晚年定居台灣，台灣美術史稱之為「渡海三家」。

表2-1 近現代書畫市場畫派及畫家	
畫派	畫家
北派畫家	徐悲鴻、齊白石、黃賓虹 黃　胄、于非闇
西北畫家	石　魯、劉文西
南京畫家	傅抱石、錢松嵒（音同岩） 宋文治
海派畫家	任伯年、趙之謙、虛　谷 吳昌碩、吳湖帆、陸儼少 謝稚柳、劉海粟、程十髮 唐　雲
嶺南畫家[22]	高奇峰、高劍父、趙少昂 關　良、關山月、黎雄才
杭州藝專師徒	林風眠、吳大羽、潘天壽 李可染、趙無極、朱德群 吳冠中、席德進
渡海三家[23]	張大千、黃君璧、溥心畬

以上所述，可提供藏家按圖索驥，了解畫家的區域與淵源，也可了解到市場上買家因地緣與鄉土情感，對畫家的珍視與捨棄。譬如台灣藏家較不會追逐黃胄或劉文西的作品，但他們的作品在北方市場卻非常紅火。又譬如，從山西人大量搜購曾出任山西省主席的于右任書法，由此可知地域之影響。

花掉了錢，卻變得更富有

知道有哪些路子之後，再來就要知道該怎麼走。至為關鍵的「法門」，就是用眼睛遍覽各家畫冊或畫作。千萬不可只用耳朵聽人描述，無論是油畫或水墨，先選出你最喜歡的畫家。接下來要使用一道祕訣，叫「受想行識」。「受想」就是感受，當你面對喜歡的畫家作品，覺得受到一股直接而無可名狀的震撼或感動，那個作品就是你要的，因為它不但留住你的目光，還抓住了你的心。但在如此美好感受的當下，先別衝動馬上掏錢買下，要緩一緩，做所謂的「行識」。「行識」意指分析與辨別，也就是要去了解該畫家的知名度、作品數量、畫作的時期和等級、藏家分布、畫家的市場狀況。選畫家的同時更挑作品，感性之外尤其要有知性，能做到如此再決定是否購買。你會因此花掉了錢，卻變得更富有。

116

挑油畫看才氣，選水墨看畫家年紀

大略而言，油畫應選畫家三十五至五十五歲之間的作品，視畫家的才氣及成熟早晚而定。因油畫創作屬性上需要多一點想像、熱情、衝動、敏感、勇敢與大膽，這些特質在青壯年時期較易表現出來，畫家也容易把情緒融於作畫過程中，尤其是生命所遇的「情」與「性」對畫家的影響，應能於觀賞畫作時感受其生命力。

舉例來說，像趙無極、朱德群，都是在二○年代出生，他們最精彩的作品約莫於一九五五至一九七○年間出現。再以當代為例，張曉剛、曾梵志、王懷慶、周春芽等當代畫家，多在四○年代末期至五○年代之間出生，他們九○年代的作品最為出色。**目前各家都力圖變法，但新的作品大都乏善可陳——到底這世界上沒有幾個畢卡索**（畢卡索自稱十七歲時就可以畫得像達文西一樣好）。

至於水墨畫，則須挑選畫家五十歲以後的作品，因為水墨的學習過程，必須遵從規範嚴格的技法從事臨摹，臨歷代名畫，臨各派各家，在臨摹過程中鍛鍊、掌握用筆用墨用水的基本功，及熟悉各種材料的表現特性，就像李可染說的：「用最大的功力打進去」。綜觀所有水墨畫家，沒有歲月沉浸，無法達到下筆有神，成幅有韻的境界。所謂「有神」，就是線條的造形能力、色塊的層次、肌理的自然氛圍等；所謂「有韻」，就是墨彩華滋，虛實配置宛如天成，歲月積澱的才情、修養、文學造詣顯示畫中，令觀者感於象外有境、弦外有音。

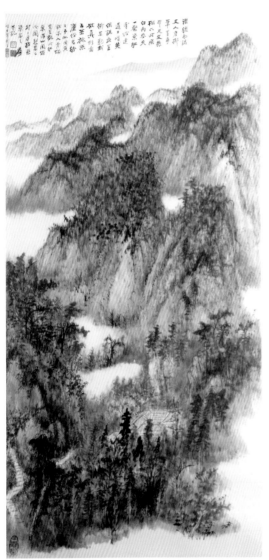

圖2-2 圖為張大千在一九三八年底（三十九歲）所作的《青城秋色》，以俯瞰的角度描繪錦繡萬千的四川青城山，筆墨高超、情深意切，且極具現代感。（翻攝／吳毅平）

但不論功夫多爐火純青，這些還是別人的，多數的畫家都因沿用他人之法而失去自我。

欲形成自己的獨有面貌，則必須「用最大的勇氣打出來」，這需要時間，應該都要到五十歲或更晚。譬如吳昌碩、齊白石、黃賓虹、李可染等畫家，其代表性的成名畫作都在七十歲以後的晚期，市場上的價格確實也反映了這種情況。所以，不管水墨或油畫，看了年份簽款，幾乎可以定取捨，這也是一種淺易的要領。然而既說淺易，就無法周全。譬如傅抱石一九○四年生，張大千一八九九年生，他們在四○年代初，也就是四十歲左右已經畫名滿天下，這是他們才氣較高，並不符合前述五十歲後之說，故讀者看任何文章當不能盡信。

118

03

收藏的情節與情懷

情節容易進入並熟悉，受市場左右，是短時現象。情懷的產生需要悟性、知識、感情來發覺藏品靈魂，做到「寧為物主不為奴」，才是長遠的。

收藏的情節是形而下的人間事，看作品、與人接觸、學習知識、成交買賣皆屬之。人們總是喜於碰到好機緣、怨於經歷壞遭遇；感激於順利獲得，困惑於倏忽失去，用眼光、動腦筋、花金錢、逗口舌，這二組成得失的過程，是為情節。情懷是形而上的精神狀態，由我獲得的書畫而感知，離群而孤，日夜相伴，與之對話，給我思索、想像及體悟，多數不足為外人道，飄渺而多變，不變的是可以讓我豐富與喜悅，這稱之為情懷。

就收藏者而言，情節容易進入並熟悉，受市場的熱絡與趨緩所左右，是短時現象。情懷的產生較難，需要悟性、知識、感情來發覺藏品的靈魂，做到「寧為物主不為奴」，才是長遠的。所以，只有情懷是空洞的，空有忙碌與喧囂。而只有情懷，沒有情節，是無端的，成不了收藏事。

買畫的情節，汲取經驗、調整態度

在這幾年的收藏過程中，我尋覓好畫從沒間斷過，當然有許多買賣作品的情節，對象包括畫廊、拍賣公司、經紀商、單幫仲介、畫家本人與私人藏家。

畫廊是一般人最常接觸的畫商，特別是在九〇年代阿波羅的全盛時期更是如此。在此依據個人經驗，將畫廊分門別類，描述瞎子摸象的印象。

讓人懷念的畫廊：包括台陽、倦勤齋、鴻展、翰墨軒、漢雅軒。這些畫廊以經營水墨為主，在九〇年代相當興盛，展覽不斷，貨多、客人多，每到假日必定造訪。

沒啥好貨卻也總是去的畫廊：包括甄雅堂、雍雅堂和日升月鴻，老闆熟悉親切之故。

令人諱莫如深的畫廊：包括國華堂、長流和大未來，這些畫廊有招牌卻不一定歡迎客人做生意。

令人五味雜陳的畫廊：包括愛力根、吉証與新屋，專業而做不專業的事，也有不專業而做專業的事。

令人倍感溫馨的畫廊：如羲之堂、錦華堂、索卡，我在他們這裡買到很多好作品，到如今即使沒生意做，仍維持很好的友誼。

令人賞心悅目的畫廊：尊彩、印象、耿畫廊，其畫廊空間開闊而舒適，展覽不斷，可觀可遊，而且招待親切。

個人仲介往往有其高明之處才得以生存，例如廣大的人脈或極少人能涉入的作品來源，但也因為不那麼公開，更要非常小心。在此總結一些買賣要點：

一、東西對不對？是否有提供保證書、出版品、展覽經歷等。有一種「畫假，保證書真」的現象，要特別注意。

二、來路有沒有問題？作品取得來源是否正當、產權有沒有瑕疵？

三、價錢合理與否？畫價應訂在行情內，而行情並不等於藝術家的作品拍賣價。

四、付款要求，佣金由哪一方支付？如何及何時交付畫作？

五、簽好簡單的買賣合約，及收款收據。

與藝術家可以交往，但最好不要談買賣，因為對他們而言，每件作品都是寶貝（尤其在表態上更是），不能挑不能嫌，更別想在價格上有優惠，否則傷了藝術家自尊，有失厚道。

我曾直接向一些知名的老畫家買過畫，過程要尊敬、要客氣還得感激，且不好講價，心中憋得要死。所以最好還是請畫商去談，付一點佣金，確保雅事愉快。再說向私人藏家買賣，亦是盡量避免，因為面子問題作梗，常常弄僵，有個中間人潤滑，成與不成都較自然。

以上是一路買畫收藏的種種遭遇，這過程不斷與人互動、汲取經驗，並調整態度與應對進退。就因為喜歡書畫而想辦法擁有，記憶所及之事，謂之情節。

收藏的情懷，情懷不需互動

再說情懷，情懷不需與人互動，只有自己的思緒、感情與自得。

在十幾年前買藝術品，純粹因為在財務上有餘力購買，做為犒賞自己的獎品，看懂了喜不自勝，看不懂拚命鑽研，總是著力在自身美感的經驗累積，以及個人品味的提升，壓根兒沒想到這些書畫還能增值賺錢。隨著中國大陸崛起，二○○五年以來畫價節節攀升，而且呈級數跳躍，原來常看而無所謂的畫，價格突然漲了一、二十倍，金額倍增、愈看愈美，原來輕鬆寫意的收藏家，變成擁畫自重的驕子，被吹皺一池春水之後，伴隨著價格倍增而來的，有財富、也有焦慮，這些狀況，都讓我不斷重新整理心情。

市場的紛擾包括畫作創天價、假成交，或春買秋賣、快進快出，都不用太擔心，最重要的還是看作品，並注意大局勢。**以知識、耐心與愛心看待收藏，就可能從收藏中獲利。**轉手的週期短，就會減少應有的利潤，尤其是買進時價位買到頂點的品項，只要局勢不變，將來也會漲到最頂，因為它最稀缺，**給一點耐心，往往會比不斷換手回饋更大。**

對於老藏家來說，儘管市場好，但好的舊藏絕不可賣，新藏可以操作，獲利雖然不高，但可維持市場互動。老畫，指明清的東西，可以擇優而進，近現代作品是市場主流，有則應留，手上若無則可留意，譬如黃君璧、溥心畬、關良（見圖2-3）等。這些藝術家的輩分與資歷，堪稱一級，而畫價仍在二、三級，將會隨行情而上。書法應找書家的作品，不要買名

人，名人是一時之盛，較不可靠，然書家的書法作品極多，要慎選，有賴鑑賞的眼光。

我收藏的路子可說是「古今一脈、油水兼融」。所謂「沒有舊，哪有新？」看一代代的畫家在舊的基礎上，如何演繹、如何賦予新的語彙、如何展現新的畫面，感受畫家的努力及天分，是一種喜悅。擁有藝術品，置身其中，慢慢咀嚼，期於新的發現、另生情境，水墨與油畫皆然。水墨、西畫其實沒有界限，只要我們的審美心胸能夠兼容並蓄，像照相機換鏡頭一般，換個角度，換個光圈，看不同類型的作品，都能有所感動。

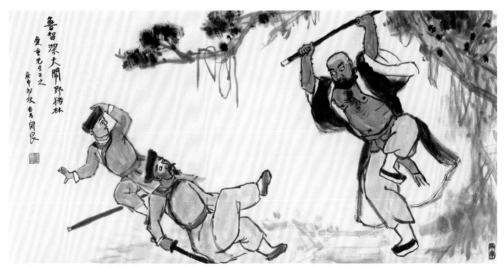

圖2-3　黃君璧、溥心畬與關良的作品行情後勢看漲，都值得留意。此為關良的《魯智深大鬧野豬林》。

04

收藏窘境
──口袋不夠深，連舉牌機會都不給你

中國水墨，總體而言，只要是名家的好作品，市場仍維持堅挺，濫竽充數不再，其實是回歸基本面，想討便宜，甭想！

錢財不代表一切，但有了它，才能進行並維持收藏。中國名家書畫，無論是古代、近現代或當代，雖說近二年來拍賣市場的表現已較趨理性，炒作之人幾乎都已退場，但價格對老藏家而言，仍是高不可攀。看上眼的品項，在拍賣場上往往舉到心裡預設價位已再加二口價了，還是不停地有人舉牌，正是應了「人是英雄錢是膽」這句話，眼光雖夠高，口袋不夠深，也只能徒呼負負，當個無膽之輩了。

作品精，價格往往令人窒息

原本，我收藏的主軸是近現代十大名家，有幸得以購得許多好作品，帶來無盡喜悅。然而過去十幾年，手上許多藏品被各大拍賣公司動之以情、誘之以利而轉手流出，如今再也補

124

不進來了。為何補不進來？價格實在太高，能看上眼的，傅抱石、徐悲鴻的作品，起碼得付出人民幣一千五百萬的代價，李可染要人民幣一千萬起跳，張大千、齊白石約需人民幣六百萬以上，黃賓虹、潘天壽得人民幣五百萬以上，海派的吳昌碩、吳湖帆、陸儼少須得人民幣四百萬以上才有佳作，就連溥心畬、黃君璧都得人民幣一、二百萬才能取得。在這種高價的市場環境中，想要強化近現代書畫，做為個人的收藏主軸，實在困難。於是動念轉移到**明清書畫，這是一個較無炒作，相對清靜的區塊，難處是假貨太多，不免令人擔心**，碰到流傳有序、著錄有名的作品，只要出自名家，價格仍是不得了。

但是明清書畫畢竟年代久遠、物件稀缺，價值與價格較為相符，市場亦較穩定。例如吳門四家[24]、松江畫派[25]的董其昌、明末遺民書家張瑞圖、王鐸、傅山、倪元璐、清初四王、四僧，以及揚州畫派[26]的鄭燮、金農、羅聘等，都是經典而人人垂涎的標的，然而只要作品精，價格往往令人窒息，就不是我的財力所能及的。譬如二○一二年十二月，我在匡時的拍場上，看上一件明代沈周的行書，總共才六十六字，最後的成交價高達人民幣三千餘萬，平均一字約四十六萬。另一件龔賢的書法手卷，成交價也要三千多萬，我連舉牌的機會都沒有。

24 指四位著名的明代畫家：沈周、文徵明、唐寅和仇英，又稱明四家。

25 明代末期江南松江府地區形成的畫派，講究水暈墨章，古雅神韻，富於江南清疏情致。

26 清代乾隆年間，活躍在江蘇揚州畫壇的革新派畫家總稱。

退而求其次，我硬是買了一件文徵明的黃體書法手卷，品質約中上，代價也要人民幣五百多萬。坦白說我對這件書法不是非常鍾愛，為何還買？平時的理智以及關於堅持的信誓旦旦，一旦進到拍賣場還是丟到九霄雲外，不免迷亂在兩可之間，陷於情緒，違反了自己「可買與可不買的作品則不要買」的原則，還是忍不住出手，終究以「不為無義之事，何以遣有涯之生？」來寬慰自己。

中國水墨，總體而言，只要是名家的好作品，市場仍維持堅挺，濫竽充數不再，其實是回歸基本面，想討便宜，甭想！往旁一看，油畫的行情確實降幅比較大，我心裡並不存著撿漏的想法，而是興起獵豔的心情，找目標下手。朱德群、趙無極、常玉等人的畫作是想都別想了，中國前輩畫家如顏文樑、龐薰琹（音同琴）、關良等，其實難以挑起我的感情，且相較於台灣前輩畫家，品質差不多，價格卻高出許多，遂提不起追逐的興致。當代的紅牌如張曉剛、岳敏君、方力鈞、曾梵志、周春芽等，市場表現有點像是強弩之末。劉小東、王沂東、楊飛雲等寫實派畫家，在中國有穩定的需求與價格，但我實在不喜歡。就這樣，雖然院囊羞澀，卻嫌這嫌那的。

然而這種習慣性想要給自己一點興奮、一分犒賞，否則就寂寥得要死的心緒，在乍見一幅丁雄泉及一幅羅中立的畫作時，頓時雀躍了起來，結果在承擔得起的情況下也就買了，這是最近的事情。心中不免感嘆，**藏家一旦踏入藝術收藏，總是要把自己弄窮為止吧！**

兩幅近期入藏的畫作

我近期入藏的丁雄泉油畫，名為《It is Cool Here》（見圖2-4），一九七九年作。

畫中兩位裸女沐浴在落英繽紛的綠意中，身體雖然裸露，卻手持摺扇故作嬌羞，猶抱琵琶半遮面，有情緒、有含蓄，筆觸放得開也收得住，沁涼的氛圍也冷卻不了身體綻放的熱情，是件表情豐富的佳作。

另一件是羅中立二○○七年的作品《過河系列》（見下頁圖2-5）。羅中立是個鄉土畫家，其題材對象幾乎都是描繪中國大巴山鄉民的生活。在二

圖2-4 丁雄泉的油畫作品《It is Cool Here》．1979年．152×205cm。

○○○年以前，作品表現出一種屬於泥土的、樸拙的、壯碩的人物形象，在生活壓力下只為生存而勞動。畫面使用厚重的色塊，人與牛、羊有一樣的眼神和表情，精神到位而深刻，但是太沉重、太悲哀，個人並不喜歡。二○○○年之後，羅中立畫風再次轉變，景和物不再是對現實的描繪，不用色塊，改以色線替人物織網塑形，可說是融合了中國傳統民間藝術的特色，加上現代科技光電的元素，畫風轉型頗有創意。

收藏不貪，窘境頓開

有人問我：「在藝術收藏的道路上，如何擴展眼界，避免偏廢？又如何在廣泛接觸之後，收編聚焦，找到自身的收藏主軸？」我為之語塞。文字做為表達工具，看似完整的一個提問，其實充滿抽象與歧義。藝術收藏既不是一種工作，也不算是一項志業，沒有什麼樣的道路，只是隨機與隨緣罷了。

有心的人勤快看展、有意識地處處了解，當然可以擴展和提升眼界。但現實上一定有絕大的缺漏，因為藝術品的項目與範圍太多太廣了，難以全面涉獵，偶有偏廢也無能為力。想要「收編聚焦，找到收藏主軸」，就得持續買進。然而找到目標之後，買得了嗎？這就是我所謂的文字與實際行動之間的歧義。

其實購藏藝術品只是做為求知和認識美的手段，認識美是一個人活著的極大享受，態

度上不妨順其自

然，水到渠成吧！

那些求之而不能得

的，仍是一種遺憾

之美。茲就此文，

將所思所遇，捫心

自省，講的是收藏

過程的一些糾結和

得意，有些是專注

酣暢，有的是焦慮

艱難。終歸一句：

「欣於所遇，暫得

於己；別時獲利，

喜不自勝。收藏不

貪，窘境頓開。」

圖2-5 羅中立的《過河系列》，2007年，200×160cm。

賞析：此圖為羅中立二〇〇〇年後畫風再次轉變的作品。人物形象以色線織網塑形，
線條有如雷射光束，色彩豐富，又具有剪紙藝術的風格，畫面張力強，是件難得的好
作品。

05

莫問人，收藏終需反求諸己

各行業的競爭、人與人之間的攀比、各式的創新，是促進經濟發展的因素，但是繁榮富貴轉頭空，一切生不帶來、死不帶去，於是最終留下的是過程。

這些年來，藝術市場發生了許多現象或怪象，不免令許多人驚訝而異論紛紛。其實收藏藝術品這麼多年，無論是中國書畫或現當代藝術的範疇，已經**遇過太多市場的起起落落，深切感受到漲跌互見都是正常的**。身為一位藝術藏家，在這當中若是聽別人的說法，會發現總是莫衷一是，最後還是必須要有自己的觀點。另一方面，如何觀看、如何感受藝術品的價值？如何在收藏藝術的過程中有所學習與收穫？一樣要靠自己的修養。無論市場如何變動，收藏最終還是要反求諸己。

作品能否感人？

藝術的表現各異其趣，但無論溫暖或冷冽、甜美或苦澀、絢爛或孤寂、繁複或簡潔、平

130

和或躁亂、具象或抽象、狂野或理性、詭譎或單純、深奧或膚淺、藝術家透過題材、形式語言、構圖經營、色彩運用、明暗處理等表現手法，若能感染觀者，由視覺美感通往內心的靈感，由一目了然到低迴難了，傳達並勾起觀畫人的心理經驗，呼應不同人的各種情緒，就是好作品。好作品蘊含著作者的生命經驗、生活狀況、哲學認知、繪畫技巧、藝術經營、天分資質等因素，我們可以想像原本是空白的紙或畫布上，藝術家是如何心有所感、神有所悟、衝動莫名而一筆一畫揮灑其上，完成了你眼前的畫境，有這麼一些感動，才是應該購買而收藏的作品。反之，那些抄襲的、應酬的、觀之毫無感覺的、做作萎靡的、空濛虛幻的、假創新而真怪誕的、假傳統而真泥古的所謂藝術，我覺得了解或不了解皆可，任它存在，惟不宜買入，更不宜收藏。

以上是身為收藏者經驗累積的觀感，這裡摘錄一段大畫家吳冠中的觀點：

「**畫作一見傾心決定於形式，但形式之中必須蘊藏著情意**，做為欣賞性的繪畫，它的價值不是由其所表現的題材內容決定，而是**由其形式本身的意境高低來決定**，形式本身能表達的獨特意義，這也正是能否真正品評一件美術作品的要害。」

「這不同於所畫故事內容方面的文學意境，這是造型藝術用自己獨特語言所表達的獨特意義？是的，這不同於所畫故事內容方面的文學意境，這是造型藝術用自己獨特語言所表達的獨特意義？」

吳冠中原學西洋油畫，獨尊「形式」美，包含形、色與韻。後來改用水墨的「韻」來整

合形與色，說是「試裁新裝」做為中國畫現代化的手段。以上他的看畫觀點應是指看他的畫而言。吳冠中的立論高、文章好，但都沒有他的畫值錢，這不是他的錯，原因是他的畫線條塑形活潑、色彩生動、淺顯易懂，故容易受到市場厚愛（見圖2-6）。

他的觀點，是耶？非耶？也是，也非。因為藝術多元的表現，也是藝術可貴之處。吳冠中能將自己的藝術表現，立論解說，是他的過人之處。顯然繪畫藝術還是甜美為要，要能使觀者一目瞭然。

其實這有關市場的榮枯，無關買家個人獨特的喜愛，甜了膩了該怎麼辦？鹹一

圖2-6 吳冠中《玉龍山下人家》，1978年，46×49cm。

賞析：此畫應是雲南麗江遠眺玉龍雪山的寫生作品，尺幅雖小，卻畫意盎然。以高聳入雲的雪山做背景，畫面中間為牆面、流水布白，四個角落為大小不同的色塊壓陣，民房櫛比鱗次沿流水反向深遠延伸，頗具韻律感。

點、苦一點也可以品嘗。我只是強調**審美不用執於一端**，看立論不必相信一說，買家有權力思考自己的觀點，不要讓自己的權力睡著了。

明白自己買了什麼

即使一件作品讓你感動，還得先克制買入的衝動，要有理性的評析，探知包括畫家的年代、師承關係、生平事跡、藝業發展過程、畫風的形成與轉折、同時期的畫家有哪些？時代特徵為何？他處於什麼樣的地位？在留傳著錄的過程中，**藝評家對他有什麼樣的說法？是否特意為藝術家或作品強加歷史？**市場上流通的畫作價格線如何？是往上呢或是起伏不定？是一時的還是穩定的？買家結構是真正的藏家或只為炒作？如果上述的觀察都算正面，還要藉由畫冊來比對眼前這件作品是否夠精彩？與市場上的成交價比較之下，價格合不合理？這些資訊也許不足，但**功課做得愈完美，就能買得愈安心，愈愛它也才能長久珍藏**，一次一次累積這樣的收藏經驗，才能增進看畫的功力，心態也愈見沉穩。

一位畫家是否能名垂青史，成為宗師，衡量的重點在於他的作品性格是否具時代性，**大別於前賢，又能深廣地啟迪來者**，要創作出這樣的作品，何其難，故也何其珍貴，收藏就是要找這樣的東西。須知，畫家學畫有師承，**無論學院風格或傳統摹擬，常常是進去容易出來難**，李可染說：「用最大的力氣打進去，用最大的勇氣打出來。」以鼓勵自己形成自我風

貌，還有一說：「由生到熟如登山，由熟到生如登天。」好不容易功夫練到嫺熟，嫺熟又易生陳式、易生慣性，所謂求規矩者為規矩所誤，求必然者為必然所囿，尤其一種風格或題材為市場所追捧，畫家怡然自得，一畫再畫甚至大量生產，是藝術家大忌，也是買家大患。目前市場上不乏這類作品，買家應深自警惕，**特別是名家作品，可能價格和價值是背離的，故畫家的困難，買家不必同情，畫家偷懶取巧，買家無須縱容。**

古人言：「文章本天成，妙手偶得之。」「偶」者應該說是敏銳捕捉到的「偶然性」，藝術家嫺熟創作，有感覺也畫，沒感覺也畫，反正畫都能賣出去。能在偶然間情緒充斥，溢然滿胸，筆從手，手從心，意氣揮灑，赫然完成，像神來之筆的精彩，即屬難得。這種佳作當然自己會說話，只是買家須學會聽得到。

觀看、感受、辨識、入藏

繪畫是視覺藝術，買家一定要親自觀看、感受與辨識後才能買入。購藏動機首要為逐美之心，其他如投資、虛榮、附庸風雅等皆無不可，只是不能做為主要目的。聽人意見，只能參考，市場現象常不是真相，如果無學無識，就只能追隨市場，無心無肺就只有利得貪念。

若是拿其他事業的成功經驗，想在藝術品投資上複製，可能不適合，唯一的好處是財富重新分配。

畫作因為買家賞識、付出了價格而肯定了價值，也因為有了共識的價值，而更推升了價格。隨著畫作價格的高漲，畫家的名聲被賦予、地位被提升，買家透過各種畫作的認識及物件的擁有，來滿足他支付的意義、印證審美的眼光，顯示他的社會地位。各行業的競爭、人與人之間的攀比、各式的創新，當然也是促進經濟發展的因素，但是繁榮富貴轉頭空，一切生不帶來、死不帶去，於是最終留下的是過程。**人生經歷，能夠心領神受，五味俱豐，才是活過一回的精神所在。**對於藝術品的認識、收藏、研究、發表心得都只是透過此一媒介來述說人生，因為它能夠掘出和發現人性奧妙，也能夠施予和傳播人心溫暖，並渲染美感，較之於其他事物，更純粹、更明淨。

本篇無關投資規劃，而有關智慧收藏，本乎這些觀點，**則無須投資的算計與機巧，也許有超乎意料的回報與歡喜**，藝術品收藏的迷亂與複雜在此，有趣與挑戰也在此，近乎哲學觀與生命觀，能不迷人嗎？其實這當中也有一些賭意，學著理性與感性地算牌，總是要求澄明的心態、清晰的頭腦、如炬的眼睛、篤定的心胸、備定的財力、果斷的決定、耐心的珍視，除此無他。

對於**藝術品，只有下手擁有，才能更深入了解**，精益求精，過程就是學習，**學習才是目的**，學習不斷，才能加深涵養，厚植功力，達到以美感看待人事物及各種現象的境地，將美感內化於人生，猶可觸類旁通，擴及於立身處世。這些收穫，豈是泛泛買入者可以理解的？何止是投資賺錢所能比擬的？

06

收藏與轉讓，如何權衡？

從古到今，藝術市場都是以一種溫和而恆久的方式進行著接力和傳承，多年前開始收藏書畫時，哪裡會想到現在一下子翻漲、爆紅……

中國擁有全球最火熱的藝術拍賣市場，而其中**最受眾人追捧的區塊，當屬中國書畫**。記得在二○一○年，中國的書畫拍賣場，不斷上演著一波波驚人的翻漲行情，在大量中國資金湧入書畫市場後，思考如何調整手中的收藏，藉著作品的移轉，提升自我並持續學習，值得深思。

藏家遇上投資客

一位藏家以自己的方式收藏作品，同時也依他的觀點與興趣做為進出的判斷。當興趣與品味轉移，作品也就跟著轉讓，而藏家真正獲得的，是品味作品時心中沉靜的欣慰，而這，已經在擁有的過程裡，在不同的階段裡，以不同的程度轉化成心靈上永遠的收藏了。

當然，選擇「從哪裡？」以及「在何時？」讓作品轉出，也是一門學問。什麼人吃什麼菜、哪裡人吃哪種菜，藏家除了要認識藏品，也要懂市場。例如嶺南派的作品，在北方比較沒有市場，適合在南方拍。當然，**隨著資訊流通，市場地域之間的界線已經愈來愈模糊了。**

另外，是送春拍或是秋拍？在哪個拍場上拍？都是需要考慮的。這可以從各拍場過去的成交紀錄略知端倪，例如書法作品在北京匡時總有較好的表現。然而幾次好的表現，也不能視為定律，總是在不斷的參與中，做適時的調整。

從古到今，藝術市場都是以一種溫和而恆久的方式進行著接力和傳承，多年前開始收藏書畫時，哪裡會想到現在一下子翻漲、爆紅，而這是大陸藏家以投資工具看待藝術品的結果，特別是大陸房市與股市受到壓制以來，流入書畫市場的資金更多。而北京做為中國的文化政經中心，匯聚大量資金，水深則潛力無窮。相較之下，上海是消費性城市，拍場的爆發力就沒有這麼強大。

目前拍場上表現亮眼的作品主要有三個特點。第一是出身好，意即有完整、重要的著錄，曾展出於重要展覽，並曾為名人所收藏等。第二，作品本身要漂亮。第三個特點是：一定要大。套一句中國大陸收藏界時興與品評作品的流行語，**好的作品要「個頭大、山巒起伏、波濤洶湧、皮膚好，看起來漂亮！」**我一聽，這不是在選女人嗎？可也不無道理，經驗的引用何其妙哉。至於畫意，或者是畫質的部分，有如女子的內涵，他們大部分是不在意的，或者可以說，大部分人因為不懂，而無法顧及。

書畫市場另一股很大的資金來自於藝術基金，進入書畫圈的基金，大部分鎖定近現代書畫大師精品，正是現在大家都在搶的標的。老書畫一則難懂、不易辨別真假，二則量不夠大，因此，很少有基金專門鎖定這個部分。

市場囤積籌碼，賭意興盛

談到收藏，不得不提到資金。以現在的藝術收藏價格，已經不是做正統生意的利潤可以負擔得起的。在中國有很多短時間致富的生意人，他們把大量金錢一下子放進書畫市場裡，作品價格才有如此猛烈的變化。我之所以能夠繼續參與，主要靠的是過往舊藏。當下的策略是，將中國市場所追逐的近現代作品轉讓出去，由於是放很久的老東西了，成本低，得以獲得資金，再投注到自己感興趣、且中國市場未來會感興趣的作品。當然，原本已經在收藏之列的一級作品，還是會為自己保留下來。

當前整個市場瀰漫著囤積籌碼的氣氛，賭意興盛。如何在這裡面不迷失、不隨之起舞？我期許自己能展現老藏家的定力與態度，藉著收藏讓品味提升、價值建立，有態度才會有高度，如果沒有這種能力，也不算是一位好藏家。而這，不也是一種修練的過程？藝術畢竟是身外之物，經過我的手，仍然將繼續傳承下去。

舉個例子，二○一○年秋季，北京保利近現代書畫夜拍中，「藝海樓」藏畫精選即出自

138

圖2-7　李可染的〈鵬程萬里〉絕筆・一九八九年。
（保利拍賣提供）

我的收藏。其中李可染〈鵬程萬里〉這幅字（見圖2-7），題款是一九八九年冬月，這幅字在拍場拍出的高價，我自己都不好意思說。原因是句子好，而且名字裡有「鵬」字的人特別多，因此競拍者眾。可染先生在一九八九年十二月辭世，因此這是他老人家的絕筆。每當想起如此一位大師走了很長的人生路，在晚年寫下這幅字，就升起一股思古幽情。

另外齊白石有三件畫作，一幅署名阿芝（按：齊白石原名齊純芝）的早期作品《八蝶圖》，表現上看起來是八隻蝴蝶，其實畫的是一蝶。齊白石把一隻蝴蝶翩翩起舞的各種姿態，像錄影一樣播放在一個畫面上。《壽酒》（見圖2-8）與《碩桃》兩件畫作有紅色的桃子與花，相當討喜，而紅色，正是中國市場最受歡迎的顏色。齊白石的功力在於雅俗共賞，只是現在市場上流通數量太多，有疲乏的跡象。

圖2-8 二〇一〇年十二月二日保利秋拍中國近現代書畫夜場，「藝海樓」藏畫精選現場，上拍作品為齊白石《壽酒》。（攝影／郭怡孜）

收藏成局，能說一個故事

中國最精彩的還是近現代書畫，特別是張大千、傅抱石、李可染與徐悲鴻四人的作品，都大有可為，而且將會是永遠的主流。張大千除了有才華之外，更有優秀的交際手腕，很早就名滿天下；傅抱石有獨創的抱石皴法；李可染將西畫光影的概念引入水墨；徐悲鴻則是教育家，其提倡的古典寫實，影響中國畫壇數十年，更是桃李滿天下。這些人的作品是值得關注的。另一方面，石魯和潘天壽的作品精彩，但籌碼少，難以形成主流。

不像許多中國藏家出自囤貨的心態，把藝術當作投資商品，大批大批買進，我始終還是以自己感興趣的作品為收藏方向。**我喜歡讓藏品「成局」，讓作品組成一個系統，完整地說一則故事**，例如有了文徵明，就會想要擁有董其昌，有了八大，總要有石濤相互輝映。我重視的是透過收藏獲得心靈上的滿足，並在日積月累之中，從每件收藏橫向擴展到同輩畫家，縱向認識其師承與影響，這樣的喜悅，是最珍貴的收穫。

07

打開偵探之眼──避免上偽畫的當

把自己當成偵探，把標的物當成賊，細密查證、抽絲剝繭、排除嫌疑，確定它是良品，才能買得安心、藏得歡心，寧可錯殺，絕不漏網。

俗話說「殺頭生意有人做，蝕本生意沒人做。」偽畫生意**一不殺頭、二不蝕本**，做成一件可以一本萬利，因為是門好生意，所以仿作高價的名家書畫，已經有長遠的歷史。

當初年輕的大千仿石濤作畫，就騙過了名家吳湖帆、黃賓虹，讓出道不久的大千出了名，這是近代書畫圈的笑談，也成為世人對張大千褒貶不一的由來。

做為一名藏家，在書畫市場大好的當下，如何不上偽畫的當，實在是個「大哉問」。因作偽畫的手法五花八門、防不勝防，鑑定可以有一些通則，更還得有經驗、學養、靈感，而且不是一通百通，得是一家一家收藏研究，才能換來一些心得，這也就是水墨收藏的門檻為什麼這麼高的道理之一。書畫鑑定之學經過幾百年無數專家的經驗總結，已經成為專門學問。主要就作品的時代特徵、用筆風格與特色，書法及題款，刻章及用印的習慣，以及取用材料的年代等方面進行綜合考定。

如何多看？如何多比較？

鑑定真偽最有效的方法是以「比較」為基礎，利用出版資料及權威性的畫集，或上網尋找，透過真跡與真跡的比較，找共性、找規律、找個性，找不同時期的特點；經由偽作與真跡比，則找差距、找異同；好的偽作與真跡比，差距往往在細微處；最後是偽作與偽作比，找其中的共性與規律，也許將來又會碰到相同手法製作的偽畫。另外，次有效的方法，是和沒有利害關係的內行老手或學者共同鑑別研究，多幾雙眼睛看一件東西比較能找出破綻。

對於喜歡的畫家，應勤於看展覽及閱讀畫集，要仔細、纖細、明察秋毫地看，包括用筆的線條、用墨的色塊，以及形成的畫面氣氛，譬如看李可染和傅抱石的山水畫，最明顯的是二者都顯露「光感」。李畫的光感來自於山林之光（見下頁圖2-9）不同時期的畫中可看到逆光、平光、散光的處理，而且很合乎自然。在線條上，豎線裡有橫線，橫裡有豎線。李可染的色塊特別厚重，可看出是一層一層加上去的，尤其在山的厚重色塊上有密密的、像小音符似的短促的橫筆，做為肌理，這些都是李氏與其他畫家不一樣的獨特技法。而一九七三年以後，李可染有手抖的毛病，加上行筆慢，所以線條是積點出來的，有時斷掉，但氣不斷，李氏因為身體狀態，線條邊緣呈鋸齒狀。當然偽作也會模仿抖筆，但經常有做作的感覺，與李氏因為身體狀態，而造成的抖筆是很不一樣的。

傅抱石的光感，來自於以散鋒畫出極富動感的水紋波浪，在視覺上產生水光粼粼的感

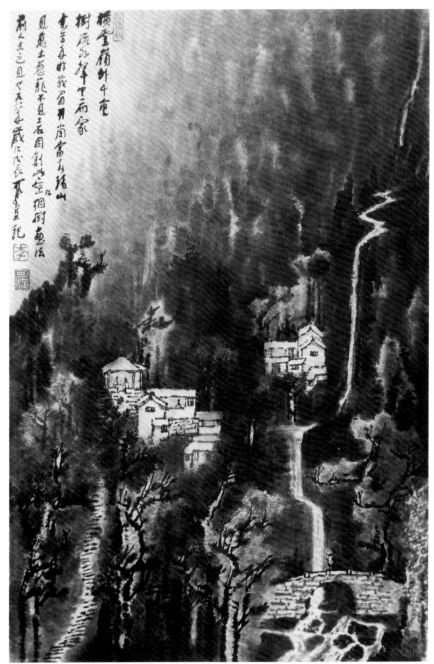

圖2-9 李可染在光感的表現上，擅長以不同濃淡深淺的墨色點染出空間感，黑、灰、白三種色調對比強烈，在密林中形成黑中透亮的效果。圖為一九八八年的《密林煙樹》。（翻攝／吳毅平）

覺，尤其在瀑布瀉下的水面上特別精彩。此外，很容易識別的是水中的石頭，他畫的石頭是從水裡浮出的，偽作的石頭感覺上像放上去的。在整體畫面上，傅畫喜用對比，把精細的人物或景物畫好之後，背景便使用散鋒禿筆，粗麻亂服地掃開，假畫通常會收拾得太周到，甚至看起來比真跡還整齊漂亮（見下頁圖2-10）。

而一位出色畫家筆下的畫面氛圍，常常最是別人學不來的。或許仿者可將山水樹石等各種元素模仿得維妙維肖，但放在一起，整個構圖布局就是不對，好像是一個樂團裡的樂手各吹各的調，無法協奏成曲，不若真跡般各個部分交融完美，這是名家之所以成為名家的功力所在。而**不斷經營畫面、來回加筆，使得李可染與傅抱石兩人的畫層次豐富，從側面看，表面都絨乎乎的**，毛毛的紙纖維充斥其上，這是紙張被筆擦染得很厲害而形成的。

識畫如識妻

因此練習記畫是必須的，養成一副好記性，把真跡背起來，於腦海中形成一個框架，同一畫家的任何作品，如果放不進這個框架，便有問題。**對真跡的記憶，要好像熟悉老婆的聲音一樣**，即使是老婆感冒聲音沙啞了，打電話來，接到電話第一聲就知道是她。這些是做為一個買家或藏家應具備的本事，否則如果身在前線，並沒有足夠時間及充分資料提供比對，一幅畫出現，要買心裡沒個底，不買則怕錯失機會，實在糟糕。

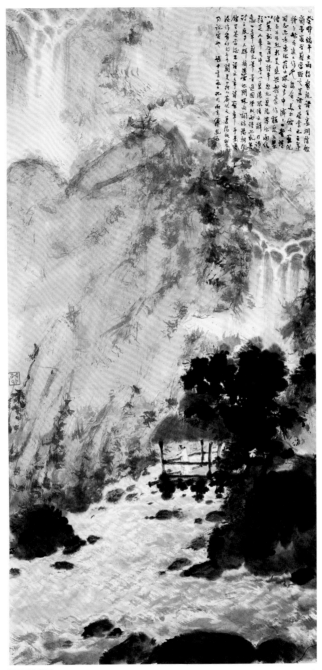

圖2-10 傅抱石之《聽泉圖》。傅抱石以散鋒畫出極富動感
的水紋波浪，在視覺上產生水光粼粼的感覺，尤
其在瀑布瀉下的水面上特別精彩。

以目前來說，書畫價錢高漲，價格不菲，想要收藏，對於入門者甚或老手都一樣，要非常謹慎，盡量遵守「多聽、多看、少買」的原則，並且必須在「見多識廣求真知」裡下功夫，強調「見」、「識」、「知」三字訣。見得多，眼界寬，但是看多不一定能善於鑑別，而善於鑑別者非見得多不可；其次是識，識得真假是鑑別，識得好壞是鑑賞；最後是知，這包括的範圍極廣，即對於畫家的出身、成長過程、師承、淵源、交友、風格的形成與變化之由來和評價，都要知道。真想買，選自己非常喜愛，而且著錄與出版完整的品項，當然這種作品多半在價格上高到讓人難以消受。如果沒有那麼完整的出版或著錄，想要出手，只能**把自己當成偵探，把標的當成賊，細密查證、抽絲剝繭，去排除它的嫌疑，確定它是良品，才**能買得安心、藏得歡心，寧可錯殺，絕不漏網。

08

鑑別書畫的關鍵──題款

相信自己的眼睛與判斷，不為故事所迷惑，不因對方招待周到而失去主張。自己看不真確，還可請別人掌眼，如果心裡還是毛毛的，寧可不買。

在判斷書畫真偽上，除了從畫作本身著手之外，最倚賴的，莫過於題於畫上的書法，所謂「最易識別是題款」。前人有言：「畫為心畫，書如其人」又說：「文須數言乃成其意，書則一字已見其性」。

篆隸易仿，行草難摹

鑑賞畫作，自然先從畫面的筆墨功力、經營技巧，以及畫家注入的心情和感覺著手，然而有些高明的偽作竟懂得如斯體會和表達，且模仿得極為成功，此時光從畫面鑑別就不容易了。偽作通常有所本，不會憑空捏造，仿本通常取於畫家最受歡迎、價錢最好、或可信度較容易蒙混的類別著手，尤其是色彩斑斕的畫作，更可眩人耳目。然而中國畫一向強調以書入

畫，畫必有題款，整個畫面是一首交響曲，畫是主旋律，書法、印章是和聲，何況「畫中無文則俗，文中無畫則枯」，題款之重要不言可喻。題款便可見其書，而書法較偏於習性使然，率性而為，像一個人說話的語氣、腔調，是欣賞書畫的重點之一，也是鑑賞關鍵。

從題款鑑別真偽時，一般而言篆隸書較易模仿，要特別當心。行楷或草書容易因為偽作者的小心翼翼而顯得呆滯不流暢、不自然，很容易露出馬腳。譬如故宮赫赫有名的元代趙孟頫《鵲華秋色圖》，由於題款上書法與內容的問題，讓此畫的真偽到現在還是千古疑案。又例如傅抱石豎寫的題款，最重要的識別是他**必題於畫身的邊緣，假設離邊緣超過一公分以上，幾可斷定為假畫**（見下頁圖2-11）。傅書的結構緊密秀美，字距與行距緊湊而均勻，喜用篆書和行楷題字。遇到較容易仿的篆書題款作品應特別當心。

再舉李可染為例，一九六六年文革開始後被剝奪作畫權利，故而全力投入漢代和北魏時期的書法研究、學習與實踐。經過了六、七年學習，亦即一九七二年後，李可染才真正實現了向「金石派」[27] 繪畫的轉變，不僅形成了成熟的「李派山水」，也造就了獨特的書法風格。經過此一轉變，李可染的書法滯重而欹側稚拙，每一個字單獨看都不正，但一行字下來則奇正相倚，筆劃的抖顫、大小與枯潤分布的巧妙，實難模仿，故在題款中很容易識別。

27 在清代乾隆、嘉慶之際「碑學」盛行之後，逐漸發展出的一門較軟性的學派。因當時有大量的金石古物出土，助長了金石碑帖的研究，更對繪畫表現有深遠的影響。

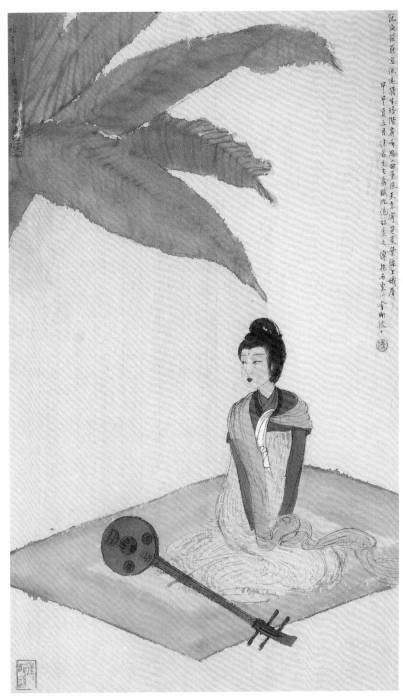

圖2-11 傅抱石豎寫的題款必題於畫身的邊緣。圖為傅抱石《阮咸仕女》。

與偽畫的實戰經驗

我先前碰到畫商推薦傅抱石的二幅畫，一是《滿身蒼翠驚高風》，一為《千古輸贏一笑間》，都是名畫，也甚為精彩，但都是偽作。因為真跡現存於兩個不可能釋出的地方，畫商如何能拿到？我當下翻出畫冊請畫商看，並舉出偽畫哪裡失敗，畫商慚而逃之。李可染的水墨方面，最受偽作者喜歡的題材，應是《樹杪百重泉》、《山水清音》、《萬壑爭流圖》以及《峽江圖》一類，要特別小心。

賣假畫的人，或許惡意撞騙，或有不知情者。通常偽作會伴隨一段逼真的故事，這故事所涉及的人與事都如歷歷在目，不容懷疑，賣假畫者往往善於藉由動聽的故事，解除對方的防衛之心，破解看畫原則。因此要切記相信自己的眼睛與判斷，不為故事所迷惑，不因對方招待周到而失去主張。自己看不真確，還可請別人掌眼，如果心裡還是毛毛的，寧可不買。

在此，順帶一提的經驗是，無論是紙本或畫布作品，只要有揉皺的痕跡，屬偽畫居多，切勿購買。我曾經買過雷諾瓦的《少女》與林風眠的《漁穫圖》，畫面皆有皺痕，後來都斷定為假畫。在水墨方面，皺痕雖可重裱而鋪平，但仍可看到一絲痕跡，要仔細留意。

收藏書畫，雅事也，但自古筆墨偽者甚多，藏家收藏到假畫無人能免，只是多少而已。買到假畫，實為正常，想玩書畫就得繳學費，但很少人買到假畫而去敲鑼打鼓，一般也只能多方掩飾，表現眼力過人，人家說假，我卻自信為真，這叫「先自愚之後才能愚人」。聽前

輩們開玩笑說過，**藏家必經歷所謂被騙、自騙、騙人的三段歷程，其收藏資歷才算完整。**

能從事收藏的人，多是事業有成、累積了一定財富的精明人或聰明生意人，在買畫這上頭被騙，好像一下子變笨了，反而難以面對事實。其實人都是有所短，才有所長，在買畫上失利，可因此學會一種豁達，提醒自己不是一通百通，還有許多需要學習。萬一再接手一件不靈的東西，也只能讓自己變成一個哲人，具備一種哲思。也許，真跡未必佳，偽作亦可觀。在此提及經由畫風與題款的識別，避免買到假畫的方法：

第一，跟對人，請他幫你掌眼，這些人可以是畫商、老藏家，或學者，針對每一次要購買的標的先請教他們，並將對方的意見記在心裡。

第二，參考書絕對不能省，面臨到相同畫家的畫作，有足夠的畫冊或文字資料可以查閱、比對，也許在廣泛的查閱中發現小的出版品也說不定。我曾經買過一件吳冠中一九七四年的《玉龍雪山》，畫冊沒有資料，但偶然間在一本吳冠中自傳小書《只要藝術，不要命》赫然發現他刊載此畫。

第三，多結交同好，多聽別人的經驗談。

我早期收藏一堆假畫，就是因為生性較孤僻，懶得跟人打交道，以致於繳了龐大的學費。因此，若能做到以上三點，在實務上應有很大的幫助。

152

09

何謂「藏家」？

有人說，當牆上掛滿了作品，倉庫裡還很多，就叫藏家。而我認為，藏家是有很多藏品都不肯賣，還有更多藏品是賣不掉的，才叫藏家。

二〇一二年之後，藝術市場又是新的一輪開始，何去何從，實在混沌不清，暫時只能夠：「衡諸環境、順勢而為，見風轉舵、趨吉避凶，保守對待、持盈保泰。」這是老掉牙的二十四字真言，再拿出來用，仍不失為良方。

為何憂心忡忡？看看這世界的局勢，仍舊動盪不安，政治當然影響經濟，也影響區域乃至全球安全。藝術市場也屬於經濟活動的範疇，能獨外於上面所述狀況的影響嗎？當然不能，差別只在於受到的衝擊是大是小而已。像大陸市場的「大咖」們，幾乎都和股市、金融操作以及房地產有關，中國藝術市場就是拜這些「money players」（金錢玩家）之賜，才屢屢創下拍品天價的奇蹟，如果靠一些股實的實業家，賺錢既不易又缺乏賭性，哪有可能在短短幾年之間噴發如此能量？因此，中國股、房市趨於低迷，無論是實際的投入資源，或無形的心理壓力，都將面臨更為嚴峻的考驗，對藝術市場的影響自不在話下。現實無法改變，或無形但

想法可以改變，試著分享個人看法。

投資性收藏與收藏性投資

所謂「投資性收藏」指以投資為目的，進行選購標的並擇期賣出，在等候時機時，得以暫時收藏藝術品。在台灣，我們並沒有適合的環境與條件，台灣市場是個淺碟子，收藏人口太少。若是想「立足台灣，胸懷大陸」，在這個經濟環境特別不確定的時候，也是行不通的。因為既說「投資」，在投入與產出必須設定期限，且獲利預期要高於機會成本，現階段趨勢明顯往下，實在說不準何時向上，且投資藝術品不像股票可以做「空」，而只能做「多」，都是投資不利的因素。再者既要投資，一定要買好東西，然而現時好東西價格還是很高，撿不到漏，就像台北豪宅的標價，即使原來一坪二百萬元，就算市場差，掉到每坪一百六十萬了，還是高。做為投資，在一定的期間，其本益比划得來嗎？

再說「收藏性投資」，即以收藏為主，做為培養嗜好和怡情養性為目的，不預設擁有期間，視獲利為額外之幸的態度，這是和經濟氣候與市場無關的方法，也是以不變應萬變的策略，但卻必須有以下的門檻。

一、投入的資金需是閒置的。無論金額大小，對於購買藝術的資金都要抱持著不能滾

動、也不用回籠的打算，一心一意的去欣賞掛在牆上的畫作。

二、依憑純粹的視覺，少用聽覺。既是視覺藝術，就是用眼睛看，然後和心中的收藏原則與價值標準相比，來做取捨。最怕用聽的，被畫商三寸不爛之舌左右，之後有不如意，才說是被畫商所害。畢竟我們都清楚，推廣作品原本就是畫商的工作，畫商本身就具備說服客人買作品的能力。所以我才強調「看」的重要性——用肉眼看也用心眼看。耳朵之聽，僅限於有關的資料性佐證，關於作品魅力的種種形容，聽聽就好。

三、受想行識。「受」指面對藝術品時，直接的感受與感動、好與惡、沒有經歷這樣的感覺而去買一件藝術品是很瞎的行為。有了感覺之後，還不能馬上簽訂單，要退一步，去「識」。識指辨識藝術家所處的地位，了解他的成長背景和創作生涯。眼前屬意的作品在其創作脈絡中占了什麼樣的位置，價值如何。

四、做為物主，不為奴。買來的作品可以研究、學習、欣賞、或是美化空間。記得讓作品服侍你，滿足精神所需，如果心裡一直等著它漲價為你賺錢，反而就受制於擁有物了。這就是「役物而不役於物」的道理。

以上是收藏性投資的門檻，包括知識、美感、愛心、耐心與財力等因素，如果缺乏這些，勸你到處看看就好，當個冷眼旁觀者更為怡然自得。

利他而後利己

沒有建立收藏哲學，少了準則與策略，買藝術品會比較吃虧。自己的美感標準建立好了，就可以從欣賞收藏品中賺到心靈財富。若沒有獲得心靈財富，藝術品對收藏者的意義就不大，藏家沒有這種依憑，自然缺乏對藏品的信心。若只是為了投資而花錢買藝術品，當外在環境改變時，當然會不知所從。

當好的藏者，透過認識藝術而有所學習與心得，並在同好和朋友之間分享，便能帶來愉悅。有句話說：「人要快樂就是要接近人群」，如何接近，就是要勤於分享，甚或樂於埋單，利他而後利己，因為別人的快樂，自己也得到快樂。

所以，做一個真正的藏家吧！什麼是藏家？有人說，當牆上掛滿了作品，倉庫裡還很多，就叫藏家。而我認為，藏家是**有很多藏品都不肯賣，還有更多藏品是賣不掉的，才叫藏家**。因為價錢非常好，還不肯賣，或者明知以後賣不掉，還願意買，這都是對藏品有真愛，或者別有情懷，但絕對不只是投資。

圖2-12 于右任《草書對聯》：「海納百川有容乃大，壁立千仞無欲則剛。」正是面對當前藝術市場的最佳態度。

10 收藏當代藝術之省思

當代藝術家往往透過特殊符號傳達訊息，主題常常隱晦而非顯而易見，卻經由形象、架構與色彩構成的畫面，動人心弦。

依據美感經驗欣賞藝術是最直接的，譬如聽江蕙或蔡琴的歌聲，我們很容易覺得好聽，看到雷諾瓦與馬諦斯的畫作，也會覺得好看。因為在美感經驗中，甜美和諧最容易感動人心，而經過光陰淘洗留下來的經典，往往最貼近人們的審美品味。

看不懂，才充滿趣味

相對而言，**欣賞當代藝術就必須跨越原有的美感經驗，學習如何別具思維，學習不只在歷史中找尋價值**。美與醜、香與臭本來就沒有放諸四海皆準的評價方式，觀賞當代藝術必須突破既定界限，以目前所置身經歷的「時代」或「社會」經驗，體會人們顯性或隱性的描述或隱喻畫面。當代藝術家往往透過特殊符號傳達訊息，主題常常隱晦而非顯而易見，卻經由

圖2-13 面對當代藝術，我們必須學習如何超越既有的美術觀點或趣味嗜好，去接受、
欣賞。圖為王岩二○○六年的作品《大地上的事情》，探討人與環境的關係。

形象、架構與色彩構成的畫面，動人心弦。當代藝術乍看之下可能顯得衝突、無章法、甚而使人恐懼，違反慣有的審美經驗而啟人疑竇，**評析當代藝術裡很重要的一點是：觀察藝術家**是否有能力、真誠且熱切、甚至是困惑地，剖析自己求生存的時代，而產生如是創作。

面對當代藝術，我也必須學習如何超越既有的美術觀點或趣味嗜好，去接受、欣賞。當然，**要能夠有正確的判斷，首先自己心中要建立一張美術史的地圖**，在觀賞作品時，才能判斷作品屬於地圖的哪個位置。甚至也要廣收訊息，掌握世界各地其他活躍的藝術家，正在創作什麼樣的作品，才能在面對這些五花八門、層出不窮的藝術創作時，判斷他們的獨特性和表現概念，作品的價值何在、價格幾許。

當自己親眼觀賞從未有人想像過的事物，或從未曾存在的事物時，我會直覺的說「看不懂」，而不感興趣，其實這樣是狹隘、偏執的，應該要跨越並拓展新的經驗，也許「看不懂，才充滿趣味」，這是發覺「新的價值」的過程。

欣賞未知名藝術家作品的樂趣，在於從親自欣賞中，**體驗自己判斷作品價值的樂趣**。或許幾年後這些作品會出現在拍賣會上，受到市場的肯定，如果只是看，確實是一種享受，如果一時衝動購買，則是一種冒險。享受是樂趣，嶄新的冒險何嘗不是一種樂趣？

以前買入畫作只是喜歡，樂於欣賞，也能附庸風雅，哪裡想到若干年後，畫作增值數十倍。一介商人，單純地喜歡藝術品，後來才猛然發覺藝術品也是經商的意外標的，是意料之外的獲得。而藝術市場比原來從事的商品買賣，更顯得商機無窮，關鍵在於如何識別作品的

價值，包括現在和未來的價值。對於藝術品，我原本只將它們當作是消費性的物品，因為喜愛、因為滿足精神享受而買。現在藝術品變成一種投資財，而且比股市、房市或金市獲利更可觀。我也發現，這麼多年來，收藏藝術品的耐心與學習，不僅是人的修為，始料未及的竟也是發財之道。原說「銅臭之物是風雅之媒」，如今風雅之事也蛻化成發財之道，把生意做入文化，再把文化做出生意，這一入一出頗饒趣味。

別用華爾街那套操作藝術

仔細想想，只有「優秀作品」暢銷，是一件不合邏輯的事情，在藝術以外領域的買賣，並非只有優良商品才有市場，便宜、粗製濫造的商品仍舊有其客源，所以無論什麼樣的作品，都能以某種理由賣出，這是不爭的事實。

然而，真正的藝術家絕對不能以「製造商品」的心情去創作，因為如此將無法真誠面對藝術，**迎合市場的作品或許一時會受到歡迎，卻無法感動人心**。開發藝術品的商業價值是畫商的工作，他們了解並宣揚藝術品的價值，進而使其透過買賣而流通。但如今卻有人以金融商品的包裝手法，將藝術品與藝術價值完全切割，僅以商業眼光操作藝術品而不顧其本質，實是一種謬誤。

中國經濟起飛的錢潮湧入藝術市場，讓藝術生態產生匪夷所思的變形，原是第一市場的

畫廊，影響力幾乎不見，反而是第二市場的拍賣會當道，原具藝術性的作品淪為商業物件，無視其填補精神匱乏的功能，視之為設法生財的工具。更可笑的是，購買藝術品應是出於喜愛而想要擁有它、與它朝夕相處，藉由欣賞與享受，使我們在人生道上有所平靜、有所洞察、有所精進、有所豐富。而如今，中國竟然出現「文交所」（藝術品文化產權交易所），將幾種藝術品打包定出一個價位，分成幾千幾萬等份，將一件精神食糧零碎切割，做為金融性的衍生產品，完全是美國華爾街那一套。

我常想，想像力豐富固然好，但是太超過可能帶來災難，有如闖入了幾千年的青山綠水間，把原本的樹林夷平，改種有價值的經濟作物，或開發房地產、造別墅，結果引起大地反撲，土石流一來，將一切都埋沒。雖然**藝術品在市場上具有商品特質，但是不能忘了這些商品的價值來自其藝術性，它對人們的貢獻不止於金錢遊戲**。文交所市場平台的出現，卻讓人們忘了藝術品的真正價值，使我極具反感。這種人為操作是虛幻不實、不經長久的，經由這樣的平台，即使賺到錢，卻腐蝕了藝術本質。如果一下子沒有人接手，價格直直落，投資人會慌亂有如喪家之犬，眼睜睜看著自己的錢財蒸發掉，這和大地反撲、淹沒一切，有什麼不同？這就是「天作孽猶可違，自作孽不可活」的道理，而創立這種平台的人，套句俗話，可說是「夭壽人」。

拍賣會主導的
藝術市場
——投資與投機的山水合璧

01

——創下台灣拍賣史上第一高價

不期而遇、未期而得

好作品這麼多，為什麼我挑的最後都會獲利？靠的就是好眼光。

心中篤定就不怕價格大，也才能掌握機先，藏得好作品。

我個人認為，「藝術」與「投資」是兩個格格不入的詞，因為藝術品的內容缺乏計量因素。現在市場上出現以「性價比」的說法來形容藝術品的含金量，那更是似是而非。

藝術品根本不適合做為投資的籌碼，因為，基於投資心態開始收藏，並無法進行投資結果的預估。亦即只講投入，沒講產出，不像完整的投資過程。

我的經驗是，秉乎平常心，以逐美的心情，以及如同摸著石頭過河一樣的謹慎，投入藝術收藏。數十年的累積使我歸納出「根於喜愛，用於研究學習，形於展示欣賞，別於不捨，獲利於未期而得」的收藏態度。在收藏過程中，一開始並無投資規劃，若以報酬來評價結果，卻是超過預期。如果從收藏所帶來的滿足感來講，精神的滿足遠遠超過金錢獲利。以投入產出而言，這就是投資，只是心態和手法與其他以賺取利潤為初衷的投資完全不同。

如果以現在到處充斥的藝術投資說法，一開始就以逐利之心行逐利之事，有追逐就有得

失，得則喜，失則憂，為了確保得利，哄抬炒作就難免，買藝術品變成像普通商品進貨一般，握在手裡並非收藏，只是囤貨而已，然後伺機殺出，搞得市場失序，人心惶惶。藝術之美蒙塵於市場烏煙瘴氣之中，美感盡失，價格或許高了，價值卻變低。因為藝術最重要的作用在於被人擁有，成為擁有者的精神伴侶，成就擁有者的人生風華。

一幅抽象畫，讓我獲利數百萬

當我思緒紛雜，我會在一幅趙無極的抽象畫之前坐下來，靜靜地看著它。一開始，我通常無法一眼看清畫作，一如無法凝聚腦中紛亂的想法。然而看著、讀著，經過一段時間之後，漸漸從畫面的騷亂中發現平靜。趙無極的抽象畫，看似騷亂，卻騷亂得很細緻，隱含其中的平靜看似無奇，卻深具才情。這其中的騷亂，和我們經常無事生非、庸人自擾有所類似，其實若看得透，沉澱下來，到最後也就是無奇的平靜。例如一幅20號（按：即72.5×60.5cm）的《11.2.67》（見第八十九頁圖1-23），以深咖啡與嫩鵝黃為主色調，看似平淡無奇，卻又淡然有味，圖像單純而意境深幽，境在圖像之外，意在我心中，原來趙無極是位哲人。或者說，我是位哲人，才能與他有所共鳴呢？這樣的交流，有如佛祖拈花，迦葉微笑，無聲無息，心意相隨的境界，多美呀！

《11.2.67》是我三年前入藏的精品，在這之前，我也曾經擁有過數件趙無極一九六○年代

的經典畫作。記得數年前機緣巧遇之下購得《25.9.69》，極為欣喜，半年之後在拍賣公司難以推卻的盛情之下，同意讓這件畫作上拍，並做為封面拍品，當時心中很是不捨。沒想到短短半年的時間，這件作品讓我獲利數百萬新台幣，這是購藏之初始料未及的。

「喜歡」需以好的眼光為基礎

談到獲利，印象最深刻的該是二〇〇九年羅芙奧台北秋拍的《17.4.64》（見圖3-1）。

回顧《17.4.64》的拍賣紀錄，一九九八年，當時尚未撤出台北的國際拍賣行佳士得，在秋拍中以新台幣六百萬拍出這件作品，當時的買主，到了二〇〇三年有意轉讓，我遂依當時市場上的合理價格接手此作。六年之後，這件作品以新台幣一億四千萬（含佣金為一億五千八百四十萬）拍出，當時更寫下台灣拍賣史上最高價繪畫作品的紀錄，也是意料之外的結果。

這其中有一段插曲，二〇〇七年，我曾經委託香港的拍賣行上拍這幅畫作，依據當時趙無極作品的行情與畫作品相（意即品質和外觀），我判斷約莫有港幣一千四百萬的實力。不

圖3-1 趙無極一九六四年作品《17.4.64》，二〇〇九年十二月於台北羅芙奧以新台幣一億五千八百四十萬拍出，是當時台灣境內拍賣史上最高價的繪畫作品。

料我一到預展現場，看到好幾件趙無極的作品，而且光是同樣年代的就還有另外兩件，其中一件比《17.4.64》還要大，此外，拍賣公司未徵得我同意，竟在畫上塗了一層用以保護畫面及增加亮光性的凡尼斯油，看來賊亮賊亮的，味道盡失。當場我就擔心賣相變差及資金分散，影響拍賣成績。果然，拍賣當時，《17.4.64》喊價到港幣九百萬就停下來了，遠遠不到這件作品應有的成績，就在那瞬間，我當機立斷，請朋友加一口價把它買回來。為什麼我敢敲回來？一來我知道作品應有的價值，二來多年前買進的成本不高。因為心裡的篤定，對市場價格了解透澈，才能在極短的時間之內做出正確的決定。也因為二〇〇七年的當機立斷，兩年之後才能在羅芙奧創下新台幣一億五千八百四十萬的不期之價。這買入和賣出的過程，證明藝術品的進出與投資規劃無關，它是眼光、勇氣、福氣三者造就的玄機。

雖然收藏藝術品，不乏為我帶來極高報酬率的例子，我仍然必須強調，藝術既然不是提供溫飽的東西，它就必須要絕塵，必須更脫俗。「根於喜歡」是收藏首要考慮的因素。然而「喜歡」卻是很有學問的，如果隨便喜歡，就容易變成「眾人皆醒我獨醉」，亂買一通。例如一目瞭然卻毫無深意的畫作，實不足取。或者，人像景物微妙微肖的重現，展現高超的繪畫技巧，也只是匠人之技，不足稱道。「喜歡」需要好的「眼光」為基礎，而「眼光」源於自發、大量的學習，同時培養實戰經驗及敏於體會的心。趙無極的畫作這麼多，為什麼我挑的作品能獲利，靠的就是好眼光。所謂目光如炬、了然於胸，心中篤定就不怕價格大，也才能掌握機先、藏得好作品。如此一來，則品自高、利自來，包括精神面與物質面的。

02 | 與三億人民幣擦肩而過

若是沒有自己的審美意識，在收藏的路上將會人云亦云、無所適從，想要抓住每個看似會漲價的作品，更是不可能。

記得在二○一二年，春拍正如火如荼進行之際，北京保利中國近現代書畫專場裡的明星拍品，李可染的《萬山紅遍》（見下頁圖3-2），特別觸動我的心。這件作品在目錄上標示為「估價待詢」，據悉，表定的起拍價為人民幣二億八千萬，而賣方開出的底價，更高達人民幣三億。

《萬山紅遍》賣方是湖南廣電旗下的中藝達晨藝術基金，此次上拍，開出的價碼很具野心，是中國書畫拍品至今最高的預估價，但中國市場資金豐沛又難以預料，或許真能將李可染的畫價再推上新一高峰也未可知。其實在近二十年前，我曾經有機會擁有《萬山紅遍》，思及人與畫之間的遇合，心中感觸良多。

圖3-2 李可染的《萬山紅遍》二〇一二年六月三日於北京保利上拍，據聞委託
　　　方開出的底價為三億人民幣。

香港賣家反悔，送來《萬山紅遍》欲換

當時是一九九三年，位於台北麗水街的翰墨軒正展出李可染水墨作品，我得知消息並前往觀展時，展覽已經開幕八個月，作品幾已售盡。但其中一件《峽谷放筏圖》（見圖1-1），筆墨靈動，意境深遠，於是我以港幣八十五萬元，向翰墨軒買下這幅畫作，不料一個多月後，傳出當初委託翰墨軒賣出這件作品的藏家反悔，想要拿回這件作品。原來委託人是一位香港的鄧醫師，他的夫人非常喜歡《峽谷放筏圖》，為了鄧醫師賣掉這件畫作極為不悅，鄧醫師遂要求翰墨軒向我要回這張畫。但我實在喜愛這幅畫作，便婉拒了這項要求。

不久，翰墨軒又來找我，希望以李可染另一件畫作，即此次在北京保利上拍的《萬山紅遍》換回《峽谷放筏圖》。《萬山紅遍》當時是研究書畫的著名學者萬青力教授所藏，這件作品繪於一九六四年，李可染在這一年獲得朱砂半斤，創作了四幅畫作，《萬山紅遍》即為其一，且尺幅最大，可見其特殊性。按理，我向翰墨軒買下《峽谷放筏圖》，已經是銀貨兩訖，也不必如此糾纏，翰墨軒想必是被鄧醫師逼得急了，才設法找了《萬山紅遍》一作，希望我同意換畫。《萬山紅遍》尺幅比《峽谷放筏圖》大上許多，開價港幣一百六十萬，若我同意換畫，還得補上差額給翰墨軒。

以朱砂畫成的《萬山紅遍》如此稀缺，紅色又極為討喜，答應這項交易又能成全鄧醫師拿回《峽谷放筏圖》的心願，我的確是猶豫了。然而《萬山紅遍》是李可染文革前的作

品，當時李氏畫風尚未完全成熟，整體較為刻板。相較之下，繪於一九七三年的《峽谷放筏圖》，第一眼雖不如以朱砂繪成的《萬山紅遍》搶眼，卻較為靈動，無論是山水氣韻的虛實深遠，或是溪中放筏的動態捕捉，都較《萬山紅遍》精彩許多，我心中實在是更為喜愛《峽谷放筏圖》。為此，我特別請教鴻展藝術中心吳鴻章先生的意見，他也同意《峽谷放筏圖》較為精彩，更堅定了我的看法，於是，我決定留下《峽谷放筏圖》。這是我第一次與《萬山紅遍》擦肩而過。

一九九九年，一位畫商帶著《萬山紅遍》意欲出售予我，開價美金二十五萬元（合港幣一百九十三萬）。這次，《峽谷放筏圖》已經高掛家中，我不必在兩張畫之間做抉擇，心中有意購入《萬山紅遍》，遂開始談價。不料數日之後，當我再次問及《萬山紅遍》時，這位畫商告訴我此畫已經售予某台灣藏家了。於是，我又再次與《萬山紅遍》失之交臂。

《萬山紅遍》由該藏家收藏了好幾年，最後卻被一個販子買走（價格不好說），此人旋將畫作轉送二〇〇七年春拍，香港佳士得上拍此畫，以港幣三千五百〇四萬拍出，刷新了李可染作品拍賣的最高價紀錄，當時得標的買家，正是湖南廣電旗下的中藝達晨藝術基金。到了二〇一二年春天，湖南廣電又以人民幣三億的底價釋出此作，較之二〇〇七年的成交價翻了十幾倍，與一九九九年的港幣一百九十三萬更是無法相比。倘若我在一九九三年買下了《萬山紅遍》，如今在金錢上獲得的收益將非常驚人，三億人民幣，誰不心動呢？

堅持審美意識，謹守自己格調

現在回頭來看，我在一九九三年捨《萬山紅遍》而選《峽谷放筏圖》，到底算是人生的錯失，還是審美的堅持呢？無論從稀缺性、大尺幅、到討喜的紅色調來看，都是《萬山紅遍》賣相較佳。但藝術品的價格與品質往往沒有絕對的對應關係，**市場價格大約只有七成是由品質決定，其他三成則取決於其他因素。其實，若是沒有自己的審美意識，在收藏的路上將會人云亦云、無所適從**，想要抓住每個看似會漲價的作品，更是不可能。追隨潮流所購入的藏品或許會帶來金錢獲利，但相反的例子比比皆是，若是本身不喜歡自己的收藏，視付出的金錢為損失，那麼反而會帶來種種負面壓力。

第一次見到《萬山紅遍》時，並無法預料到今日其價格飆漲，只能就自己的審美原則，在兩件作品之間選擇。看到《萬山紅遍》現在的估價，不是不扼腕，也才有這麼多的感慨。

然而思來想去，《峽谷放筏圖》的確較《萬山紅遍》精彩許多，深得我心，當時若買下了《萬山紅遍》，就失去《峽谷放筏圖》這二十年來帶給我的喜悅。這麼說來，我得到的，似乎又比失去的還要多。在收藏藝術品的路上，謹守自己的格調，的確重要。

03

進出拍場的訣竅

所謂「會買」、「會賣」，是要等結果實現了才能論斷，事前只能期待，而要讓期待更容易落實，就必須有「等待」和「盤算」。

藝術品買賣和其他買賣一樣，要會買、也要會賣，而且，同樣是會買不如會賣。「會買」，並不是指買到最便宜的東西，而是指以同樣的價格買到最有價值的品項，因為真正的精品，價格高卻並不嫌貴。而「會賣」，意指賣到超過期望值的價格，達到當時的最大滿足點。

但以上所謂「會買」、「會賣」是要等結果實現了才能論斷，事前只能期待，而要讓期待更容易落實，就必須有「等待」和「盤算」，等待是等對的「時機」，而盤算的周到及準確與否，決定接近所謂「會買」、「會賣」的距離。如果我們只鎖定拍場做為買賣的場域，在此個人針對台灣、香港及中國拍賣公司的不同特質、需注意之處，以進出買賣的訣竅，試解買與賣的盤算方式如下。

怎麼買，有價值

先從「買」的部分談起。進拍賣場買作品前，應先取得各拍場的拍賣目錄，詳細閱讀，標出感興趣的物件。並且諮詢有關物件品質、等級及價格的參考意見。除了推出拍品的拍賣行，其他拍賣行的專家、藏家朋友、畫廊業者、藝術顧問都是很好的諮詢對象。依據這些資料，接下來，刪去不要或是次要的品項，針對心中最想要而且符合預算的物件，到預展會場和作品面對面。

值得注意的是，每個拍場各有其強項，公司信譽、主事者的專業和人緣等因素，都會影響徵件的品質。而從服務品質，拍品來龍去脈的文字說明，都可以看出拍賣公司的素養。當一切條件具備，買家會對標的物件產生一種篤定的感覺，了解它的未來潛力，因而對其價格有一把尺，在拍場競價時，就會有所定見。

依據要買的物件找好的場子也很重要，例如香港蘇富比的水墨就有很好的品質，徵件精準，少有真偽疑慮，且品質穩定。香港佳士得的亞洲現當代藝術，則引領著此一區塊，且估價合理有吸引力。在中國的拍場中，保利和嘉德的拍品品目跨度既大，物件又多，經常連續幾天日以繼夜的拍，在兵困馬乏之際，有機會撿到便宜。另外，匡時的書法作品較精實，誠軒、西泠、天衡等畫廊收件嚴謹，估價合理，在此謹提供個人的感覺做參考。

如果拍場遠在紐約、倫敦，不克親自前往目睹實物，建議針對有興趣競標的物件，請拍

賣公司出具狀況報告。由於這是白紙黑字有憑據的報告，拍賣公司不至於作假，而會提供忠實的回答。最後很重要的一點是，搞清楚台灣、香港、中國大陸每一個拍場的佣金比例，及其他費用如運費、保費、圖錄費、所得稅等，這些都是購買作品成本的一部分。

怎麼賣，顯智慧

接下來談談「賣」。首先，同樣的拍品在不同地域，會有不同的成績，因此清楚各地區的強項是很重要的。台灣、香港、中國大陸各有不同的賣點，**在台灣，水墨群聚的力量不成氣候，市場不足以炒熱水墨拍場，因此水墨並沒有賣點。相對而言台灣最為蓬勃的是油畫市場**，明星藝術家有陳澄波、廖繼春、趙無極、朱德群、常玉等。香港則是油畫和水墨都有市場，油畫部分除了台灣拍場的明星藝術家，當然還包括蔡國強、林風眠、吳冠中、王懷慶、吳大羽，以及中國當代藝術家；水墨則以近現代所謂「十大」為主軸。

中國油畫拍場則以寫實和紅色題材賣得最好，例如劉海粟、徐悲鴻、吳冠中、關良、勒尚誼、顏文樑、龐薰琹等前輩畫家。然而中國大陸的藏家，大多追尋那些為中國藝評家呂澎所吹捧、並寫入其著作《二十世紀中國藝術史》之當代藝術家的作品，例如收藏周春芽、曾梵志、劉煒等人作品的收藏家，其實力量沒有比海外收藏家強。至於中國的水墨市場，除了近現代「十大」家紅火之外，老字畫亦很受垂愛，拍賣價格屢創佳績。

總體而言，無論油畫、水墨、甚至瓷雜、工藝品，最大的市場還是在中國大陸，只要是他們的「菜」，加上有眾多著錄加持，那些已經有基金鎖定的作家之作品，更要交給已經有品牌、有信譽的拍賣公司處理，好的拍品委託好品牌的公司上拍，才比較有保障。原則上，大東西送大拍場，小東西送小拍場，就是這個道理。

在香港和在大陸，現在都認為近現代水墨最「給力」，君不見，徐悲鴻、張大千、李可染都有上億人民幣的價格。而水墨拍場也有區分，在中國境內，一線作家也有南北場域之分，「北派南賣」一般沒有問題，但「南派北賣」很有可能成績會差一點。如果是二、三線畫家，還是南歸南、北歸北，比較妥當。

與拍賣公司合作時，拍品估價，以及其他費用如佣金、圖錄費、保險費、運輸費及所得稅等都要討價還價，如果委託方實力堅強，藏品精彩，就有空間與拍賣公司協商部分費用的優惠，也可以要求拍賣公司提供適合的場次、預展空間、圖錄介紹等，提高拍品吸睛力。同場拍賣如有多件同一藝術家的同類型題材作品上拍，是非常不利的，應絕對避免。另外，也要考慮拍品出作品之後，款項拖欠的問題。如果有此疑慮，且手上的作品夠強，價錢夠大，不妨向拍賣公司提出預付保證金的要求，以保障自身權益。

拍賣場上，在商言商

以上分享的是個別經驗，不是一體適用。要記得，拍賣公司的從業人員畢竟是生意人，他們是現實的，真正進行交易時，交情不太管用，最重要的還是做為一位藏家的實力。當藏家實力堅強，就有更多的談判空間；反之，拍賣公司的主導權就強，這是相對的。如果本身懶得直接面對拍賣公司，也可以找信得過的代理人，他們更懂得拿捏和拍場進行委買或委賣，來維護藏家利益。

自古，藝術往財富聚集的地方流動，精品佳作也往好的拍場跑，如今大陸富裕了，拍賣市場正當火熱。徵件能力影響拍品，而拍品又影響拍賣成績，拍賣成績又會影響拍賣公司的招牌，招牌的含金量又影響藏家委託作品的意願。了解各個拍賣會的性質，是在拍場上買賣藝術品的必要功課。

04

投資與投機的山水合璧

雖然目前中國的藝術金融商品已見亂象和苦果，但人類對於高風險高報酬的追逐是不會卻步的，必定還有更多人前仆後繼投入藝術金融商品的洪流。

自二○一一年幾場具指標性的春季拍賣大會之後，反映出幾個值得關注的藝術市場現象，茲分享如下。

名牌加持「表現」必亮眼

從各拍場的書畫成交紀錄觀察，有完整出版著錄及名人收藏的拍品都有驚人的成績。例如本身就是個品牌的張大千，重要作品價格已經很高了，二○一一年春拍，蘇富比推出的梅雲堂藏大千畫《嘉藕圖》，又將其價格推高到極致；另外翰海拍場裡，推出編錄於翰墨軒許禮平先生編撰的《碎金集》裡的作品，也有亮眼表現，這些都是名牌加持創下的高價。其拍品成交狀況大體是「毋枉毋縱」，例如張大千、齊白石及王鐸此次前十高的成交紀錄，品質

179

和價格真是一致，沒有激情高價，也沒有不幸淪落，可見買家的眼光與理性愈來愈趨成熟。

整體而言，數百萬人民幣的書畫承接力道最強，上千萬作品的接手力道比較軟，有亮眼表現的，多屬名牌加持的品項。

圖3-3 張大千《江隄晚景》，1947年，90×39cm。

賞析：此畫於二〇一〇年上海天衡春拍上，以人民幣八百二十萬拍出。水紋的柔美與山石的蒼硬相輔相成，是為整幅作品最特殊珍貴之處。（翻攝／吳毅平）

買家轉向油畫、古董及西洋美術

近幾年，行家（業者）在拍場上已經無戲可唱，但數年前一路買進的藏家、買家或基金，在目前或往後的市場將會慢慢釋出藏品，可望成為將來重要的籌碼。自二〇〇六年起的五年內行情噴發，利潤翻了好幾倍，但由於價格實在太高了，這種三至五年之內一翻的情況將不太可能發生，眼下接手的人，將自願或不自願地成為藏家。**藝術市場將不會再如此波濤洶湧、浪花四濺，而是趨於和緩。**這些新的藏家也許會從逐利之心轉到對藏品的逐美之心，在其他的附加價值上著眼。

油畫總體上有溫和回升，有些在價格已高的水墨區塊下不了手的買家，轉而入手油畫以及古董器物。另外，當高端書畫或華人油畫的價位高到一定程度，同樣的價錢可以買到不錯的西方藝術品時，無論從藝術收藏的角度，或是基於投資的分散風險原則，西方藝術很可能成為下一個中國資金聚集的區塊。現在一至二百萬美元可以買到西方很好的成名畫家作品，四至五百萬美元已經可以買到西方一些經典名作，而它們的美術史地位和國際流通性可比華人目前的當代畫家牢固多了。只要中國這些投資者、大買家能夠認識西洋美術及歐美市場，並且不受限於地域文化或民族情感，這種轉向極可能發生。

最高拍價不見得是下一輪的底價

另外一個可能發生的現象是，「藝術投資金融商品」真的在中國發展起來，隨著發展而真的建立了嚴格的體制和規範，提供一個真正的投資場域與吸納資金的平台。雖然目前中國的藝術金融商品已見亂象和苦果，但所謂「富貴險中求」，人類對於高風險高報酬的追逐是不會卻步的，必定還有更多人前仆後繼投入藝術金融商品的洪流之中，最後發展出可行的機制也未可知，但藝術金融化要能夠健全運作，還得依賴穩固的藏家買盤。

李可染大作《長征》在二〇一〇年十一月中國嘉德秋拍中，以人民幣一億七百五十萬刷新當時的近現代書畫拍賣紀錄，隨後李可染另一件同樣名為《長征》的作品，也在保利秋拍創下人民幣九千八百五十六萬的佳績，但二〇一一年五月，嘉德春拍夜場裡李可染的《峽江輕舟圖》因未達底價人民幣六千萬而流標，王鐸的作品在二〇一一年春拍也未達去年秋拍的高價。這說明了同一作者的最高價不會是接下來的拍賣底價，這中間的跳空部分還有待市場回補。但基於中國經濟會穩定成長，在沒有重大天災、人禍干擾的情況下，藝術品的行情將持續攀升，買方只能在補價中取相對低價，這有如火中取栗，雖然價高難免讓人心驚、燙手，但仍有可取之物，就看你的眼光如何。

182

市場持續成長，卻缺乏疼惜感動

如果抽離出這個現實環境，由高處去看藝術市場這個「鬧市」，尤其是中國市場，熾熱的行情從二〇〇五年延燒至今，拍賣公司可說是居功厥偉。徵件人員「上窮碧落下黃泉」地挖出人類創作的結晶以及人類文明精華，然後包裝銷售，在幾天之內眼睛不眨一下地一件件賣掉，讓人人變成專家、人人發了大財，是全世界獨一無二的現象。一大群買家個個鬥志昂揚，舉牌絕不手軟，拍到東西就是等它漲價，動機只在投資，收藏是暫待時機，玩錢之樂取代賞玩藝術品，作者的名字實像一檔股票的名字，或叫藍鑽、粉紅鑽等是一樣的。

這讓我想起二〇一一年，黃公望《富春山居圖》首次合璧於故宮展出，此作一路以來的收藏者皆對其如痴如醉，轉手後仍魂牽夢縈，傳到清朝吳問卿時，還在其祖傳的「雲起樓」設置「富春軒」專門供養此畫，數十年之間，將此畫帶在枕旁桌邊，睡臥飲食寸步不離。最後人死了，還想把畫燒了陪葬（按：《富春山居圖》幸被其家人救出，但也就此分做兩段。前段為〈剩山圖〉，為浙江省博物館所藏；後段為〈無用師卷〉，藏於台北故宮）。就連乾隆皇帝得到山寨版《子明卷》也如獲至寶，成為「乾隆愛侶，常伴君側」。像這樣對藝術文物傾心珍視的程度，令人驚嘆，反觀現在在中國，這些所謂「藏家」眼中的藝術文物只剩名利，不知其物是有血有肉之人的嘔心泣血之作，沒有去疼惜它、沒能去感受它，也令人匪夷所思。

183

05

藝術市場觸頂反轉的時刻到了嗎？

集資買畫的特點有三：第一要鎖定目標藝術家；第二，買作品不能太挑，要趕快買；第三，買進後要趕快賣，才能讓作品快速流通，避免鎖死籌碼。

儘管近年來全球經濟不景氣，但是藝術市場依然強勁，天價拍品不斷，市場人士開心歸開心，仍然不免居高思危，紛紛揣測這樣的榮景還能維持多久？會不會一夜之間全部破滅？數年前，我前往二○一一年北京秋拍和各大會場感受市場氛圍，的確有點「秋風秋雨愁煞人」的況味。

趙無極、朱德群蓄勢待發

油畫市場一個值得關注的現象是：中國藏家已經開始接受抽象的概念，趙無極和朱德群的市場看好。杭州藝專一系的林風眠與吳冠中在中國地位崇高，市場行情很好，而比起油畫不多且紙本作品尺幅通常不大的林風眠，其學生吳冠中的作品更是屢創新高價。若將吳冠中

的行情做為參考，系出同門的趙無極與朱德群籌碼多，而兩人都獲得法國法蘭西學院院士的殊榮，在華人現代藝術發展史中定位明確，市場價格絕對還有很大的成長空間。

然而，**趙無極和朱德群進入中國市場，將會面臨一個和台灣、香港乃至於其他市場不一樣的狀況，即集資型的投資。**中國境內的買家買藝術品，特別是買現當代油畫、雕塑，非常盛行集資購買，無論是檯面上的基金或私底下的合作都有，打的是群架。集資買畫的特點有三：第一要鎖定目標藝術家；第二，買作品不能太挑，要趕快買，因為資已集成，沒時間做長期觀察；第三，買進後要趕快賣，才能讓作品快速流通，避免鎖死籌碼。這是中國資金開始買進趙無極和朱德群的作品後，研究市場時需要考慮到的因素。

拍賣會精品盡出，後勁不足

這樣的危機感，在當時的確讓人擔心，二〇一一年的秋拍季，會不會是高價釋出作品的最後機會，特別是書畫部分，可以說是精銳盡出。以近代及古代書畫來說，嘉德、保利、以及翰海慶雲堂專場三家的陣容強大，質之精及量之多，是以往不曾有過的，張大千、齊白石、吳昌碩、黃賓虹都有很精彩的作品出現。其中估價上千萬人民幣者超過百件，上億人民幣的也有十來件，隱隱有一種拍賣完結篇的感覺。然而從結果看來，質與量的配合演出，顯然不如預期般再創驚人高價。頂尖拍品中，成交價最高的是翰海的傅抱石《毛主席詩意八開

冊》，落槌價人民幣二億，含佣金為二億三千萬；而嘉德的齊白石《山水冊》十二開（見圖3-4），落槌價人民幣一億七千萬，含佣金為一億九千四百萬。

從北京現場觀察，拍賣預展吸引眾多人潮，普遍而言是看的人多，出手的人少，出手勇猛的人更少。以往的大咖買家出價趨於保守，小咖則大都縮手，基金則選購二線畫家在人民幣五十萬上下的好作品，以及一線畫家價位在人民幣二百萬至三百萬之間的品項，這兩個區間的作品引起踴躍舉牌，也是撐持市場的一股力量。

率先登場的幾個拍場情勢不佳，也讓緊接著要開拍的拍賣公司萬分忙碌。大客人來了要接待，不但要摸清買家意圖，更要預先籌謀，針對某些拍品需安排保價、托價、或議價，弄得鬼鬼祟祟、忙裡忙外。對拍賣公司而言，應該是有運作有保佑，檯面下的運作不讓人知道，大家看到的還是最後的拍賣數據，當是盡其所能，成交愈多愈好，掃空就代表穩定。拍賣公司的種種努力，為的是讓成交率好看，市場溫度得以維持，也是半年來上上下下忙碌的成果驗收。

砸錢是最有力的鞭策

中國買家為市場挹注豐沛資金固然令人欣喜，但他們不按牌理出牌的行事作風也讓不少人頭痛。當初在二〇一一年春拍時，蘇富比曾試圖建立一些規範，杜絕得標後反悔或延遲交

圖3-4 二○一一年秋嘉德推出重量級拍品齊白石《山水冊》十二開，以人民幣一億九千四百萬成交。此為其中一開。（中國嘉德提供）

割的惡習，但是對買方太過一視同仁地要求保證金，卻澆熄了不少競價熱情，玫茵堂專拍受到的衝擊特別明顯。同年秋季，蘇富比進行了一些調整，首先是保證金分級制，針對個別買家提出不同的保證金規定，而那些在上一個拍賣季尚有交易未交割清楚的客戶，則禁止領牌。如此，不但對信用良好的買家有所尊重，也避免掉許多後續的交割問題。但蘇富比的信用分級制度，在中國應該難以執行。

中國市場變數多，暗流也多，但水墨中心還是在北京，這是不爭的事實。這幾年來市場的大起大落，也讓中國的藏家乃至藝術市場從業人員進步神速，因為砸錢是最有力的鞭策，讓人不得不快速過濾資訊，累積經驗，實戰壓力最能逼使人們成長。藝術市場的走勢如何，還是得看銀彈是否充足，如果資金維持不散、藝術市場漸趨規範、經濟景氣不墜，又有新的收藏人口加入，則藝術市場無所謂反轉，只是蛻變而已。這是一種理想，在期望中邊唸著胡適先生的墨寶「不畏浮雲遮望眼，自緣身在最高層」，善哉！

06

藝術市場的「明天過後」會是什麼樣子？

對於拍賣市場的未來，我的想像是，燕子去，鴿子來。藝術品的轉手將回復平靜與理性，賣家因調整其收藏或有資金需求而釋出藏品，而買家則擇其所愛購入。

這是一個充滿揣測與想像的提問：

藝術市場的「明天過後」會是什麼樣子？

書畫仍是主流，瓷雜古董減弱

拍賣公司的規模迄今還是大者恆大、小者恆小。主要拍賣公司推出的拍品，無論質或量以及人脈和後援資源，都是小拍賣公司望塵莫及的。

從先前二○一一年秋拍成績來看，書畫顯然仍是最大主流，其中明星拍品維持高價，小拍品有一些比較有趣的現象，例如海派藝術家成交不錯，且價格較之以往上升，像是大師級的任伯年、黃賓虹、謝稚柳與吳湖帆，惟獨吳昌碩拍品品質較為凌亂，成交價好壞差距甚

大。金陵畫派方面，在傅抱石一畫難求的情況之下，宋文治、錢松嵒，成交都比以往好。

書法的部分不容小看，此次秋拍的成交較以往好。而買家追捧本地書家的作品，是一個有趣的現象，如山西人搶進和山西淵源頗深的于右任、江西人買姜宸英、湖南人則買王鐸或何紹基。弘一法師的書法一枝獨秀，啟功、郭沫若維持搶手，明清書法如文徵明、鄭燮（見圖3-5）也很受關注。由於好畫都已達天價，人們紛紛轉而追捧好書法。目前進場買書法的人相對較少，但都有針對性，因此推升成交價格，造成書法區塊整體的蓬勃。

圖3-5 水墨畫價格已高，人們轉而追捧好書法。此為二〇一一年匡時秋拍推出的清代鄭燮書法《行書揚州舊遊詞》，成交價人民幣二百〇一萬二千五百元。（匡時提供）

秋拍減弱最明顯的是瓷雜與古董，究其原因主要有二，首先，這些區塊較少有基金投注，再者，瓷雜與古董的買家大都是行家，需要有出才會有進，不耐積壓資金，如今市場稍冷，即袖手觀望。

油畫方面，秋拍的總體成交額持續成長，目前最火熱的還是吳冠中，中國第一代的油畫家如顏文樑、周碧初、倪貽德等維持平盤，因本來價位也不高，寫實派和中國當代四大天王則較以往冷卻，倒是像劉煒、徐冰、石沖等畫質頗被肯定，成交甚佳。台灣和香港的明星拍品如趙無極、朱德群、常玉等，也零星出現在大陸拍場，成交相當不錯。雖然油畫總成交額成長，但主要大作並未衝高，如誠軒推出的徐悲鴻《喜馬拉雅山全景》（成交價人民幣九百二十萬元）便是一例，像是中國嘉德拍場上周春芽《剪羊毛》拍到人民幣二千六百五十萬，創下藝術家個人新高這樣的例子，是較少的個別現象，可見市場回歸相對理性。

關於藝術市場的「明天過後」，有以下揣測：中國市場的總量應會縮小，其中書畫等明星主流縮小幅度較微，其他品項如瓷雜、古董、玉器、油畫縮小的幅度會比較大。另一方面，以瓷器、油畫為主流，水墨次之的香港及台灣市場，來自中國的買家可能會減少，而來自其他地區的買家，特別是一向穩定的台灣與東南亞買家，應不會有太大的變化。中國買家減少應該會對拍場有一點影響，但拍賣成績主要還是看物件強弱，預料會在平均水準上下浮動。

中國新進買家仍前仆後繼加入

藝術品的存在是不變的，差別在於有無足夠的誘因使之出現在市場，拍賣公司能不能在市場信心較薄弱的時候徵集到拍品。因為在市場溫度較冷的時候，真正的藏家可能就不釋出藏品。中國大陸真正的藏家不多，有釋出壓力者，仍會委託較好的拍賣行。中國嘉德、翰海、匡時與保利等拍賣行，已經累積了雄厚的資源，都是百足之蟲，一定有因應對策，維護市場絕對是行有餘力。

小的或新的拍賣公司可能要面臨徵件困難的問題，只好濫竽充數，湊個數量，拍賣成績就可想而知。這就是大者恆大的演進。新進場的買家，無論購買藝術品為的是收藏或投資，也會前仆後繼地加入，特別是集資的風氣，更是方興未艾，中國大陸那麼大，你永遠不知道資金又會從哪裡冒出來。

對於拍賣市場的未來，我的想像是，燕子去了，鴿子來了，意即藝術品的轉手將回復平靜與理性，賣家因調整其收藏或有資金需求而釋出藏品，而買家則擇其所愛，購入藏品。買賣之間，短期賺錢的意念將減少，因為現實恐不能如意，而出於貪婪的衝動會被克制，因為情況顯然不允許。藝術品收藏可望回復到相對正常的心態，原來被利益蒙蔽的心思，或許能在此時有所轉變，開始懂得欣賞、研究收購的藏品，就好像人生在汲汲營營之後，受到某一種刺激，頓時發現到自我一樣。

去除了營利與貪婪，人們或許可以用更為純粹的眼光看待藝術。藝術品在你覺得空虛的時候，補你一份充實，在你覺得沮喪的時候，給你一份撫慰，這種精神上的收穫，比之於金錢的賺與賠，應是強多了。這種想法，也許有一點阿Q，但如果因為市場熱潮退去，而產生這樣一個改變人們想法的契機，進一步導正市場的健全發展，相信是大家所樂見的。所謂「市場人之積，人者心之器」，「人心」這一隻「看不見的手」，把中國藝術市場推向世界級的高水準之後，誰說不能也帶動當地的文化發展，而達到大國應有的水準？

07

文化搭台，商業演戲：看香港拍賣市場

中國拍賣公司能到服務較佳的香港駐紮，對台灣買家是好事。不但避免香港兩家洋公司獨大，拍賣中國書畫時，還讓洋人拍賣官對一大片華人，以洋文叫拍……

香港是真正把「文化搭台，商業演戲」做得最極致、最成功的地方。它進步、免稅、市場自由、法治健全、旅遊業興盛、運輸方便、服務專業化，而且普通話、廣東話、英語都通行，面積不大，聚集性強，很容易把客人聚在一起，形成一個交易活絡的市場平台。

全世界知名的畫廊、拍賣公司與藝博會群聚於此，無論是否涉及交易，一年十二個月都有頻繁的藝術活動，如果用大陸話講，正是「業者形成紮堆，買家類似抱團」，產生莫大效益及影響力。香港政府聰明地將經濟力量導向文化，其中藝術產業的蓬勃，扮演著極大角色，這個文化沙漠竟然用文化的泉水來灌溉經濟，可謂高竿！

中國拍賣公司進駐香港

中國嘉德及北京保利於二○一二年秋拍期間，先後進駐香港舉行首拍，算是兩大中國拍賣公司邁出海外的第一步。兩家拍賣行快速拍板定案的原因，應是當年中國發生的查稅風波，以及其他稅賦過重使然。雖說增加了香港的據點並不能避開所有的問題，但還是可以**分攤集中在國內的風險，藉此開啟國際化的契機，增加海外見聞，拓展海外客源**（據聞，兩家拍賣行此次在香港的成交拍品中，各約有三成是由新客戶買下）。關稅問題在水墨畫上較易解決，因為物件體積小易於攜帶，並不像大的油畫需要託運、清關，無所遁形（所以保利香港的油畫幾乎都是中國以外的人

圖3-6 中國拍賣公司進駐香港，為這個全球藝術交易中心帶來全新的局面，是買家的福音。圖為中國嘉德在香港舉辦的拍賣會。（中國嘉德提供）

所買）。中國的公司可以藉此接觸一種遵守法治規範、以禮貌與服務處事待人的精神。香港在政治上雖受中國牽制，但是民間對中國人並不友善（例如香港會展中心，估計中國的拍賣公司是借不到的），但是在歡迎人民幣的前提下，也得提供商業設施及服務。所幸，看起來，台灣人深受兩方歡迎。

黃鶯初啼，也叫出聲音來了

當年中國嘉德在香港的首拍，據嘉德董事副總裁胡妍妍女士所言，因為準備時間實在緊迫，原本期待超過港幣二億便算過關。而最終嘉德在香港拍出了港幣四億五千五百萬的總成交額，可謂首拍告捷。這場首拍，嘉德的品牌影響力發揮了作用，另外，嘉德大手筆訂下東方文華酒店一百多個房間招待大陸客戶，大家也非常捧場，大部分的台灣藏家也都攜眷參加，同樣的現象北京並不多見。

嘉德在香港的拍賣會選擇與蘇富比秋拍同時舉行，意欲分享蘇富比的海外客戶，卻是讓自己花錢招待的大客戶多了一個選擇，可同時參加蘇富比的拍賣。而因為蘇富比的拍品在質與量上都超越嘉德，反而受惠於嘉德帶來的客戶。商場上爾虞我詐，難免顧此失彼，但若能利己惠人，共同把市場做大，也是美事一樁。

另一個例子，保利在香港的拍賣曾與佳士得的秋拍同時登場，選擇在君悅酒店舉辦，場

地零碎而狹小，做為預展或拍賣場地都不盡理想，好處是和佳士得拍場相通，步行即到，客人可以兩邊兼顧，而拍賣公司可以共享客戶，非常方便。保利同樣在君悅開了一百個房間招待內地客戶，並在拍賣前夕舉辦晚宴，不但灑大錢，也用盡心思，可說是卯足了全力，兢兢業業為香港的初登場布局，務求讓客人舒適而感動，不吝於捧場。此溫情牌果然奏效，總成交額號稱高達港幣五億一千萬，還超過嘉德。但不管如何，黃鶯初啼，也叫出聲音來了，對於大陸其他拍賣公司應是一種啟發。

頂級高不可攀，次級便宜我不要

就香港原有的拍場而言，佳士得的現當代油畫拍賣仍是一枝獨秀。羅芙奧的拍賣規模較小，像小家碧玉，不大但非常精緻。**中國拍賣公司想要在海外和蘇富比、佳士得抗衡，路子還很長，他們原本擅長的水墨在香港不一定仍具優勢**，油畫、雕塑的海外市場則相異於中國國內，譬如中國以寫實當道，香港市場則由趙無極、朱德群稱霸，延用舊有的客群行不通，其他如古董、瓷器、紅酒、珠寶等品類，本來就是弱項。中國拍賣公司如何突圍，有賴假以時日，發揮他們的生猛和智慧來建立立足之地。

中國的拍賣公司能到香港，對於台灣買家確實是好事。香港交通方便，吃住都較好，各項服務較佳，國際性的平台氛圍畢竟不同，不像在北京，氣候和空氣都不好，交通雜亂，搭

197

個計程車，不愉快的經驗誰都碰過，吃住雖貴，但得不到好的服務。若說參加拍賣也是收藏雅事之一，在香港的確較為宜人，而且有中國公司來香港競逐，不會讓此地兩家洋公司獨大，壟斷似的收費不說，拍賣中國書畫時，還讓洋人拍賣官對著一大片華人，以洋文叫拍，特別覺得尷尬，次級的東西再便宜也不想要，頂級的或獨一無二的品項則高不可攀，只好悵然而歸。思及正常的市場原該如此，便也坦然以對。

總的來說，香港拍賣市場近年價格確實下滑了，買家的眼光和理性更提高了，同一畫家的拍品，良莠作品之間的價差拉得更大，例如齊白石和朱德群，最為明顯，無法稀混，我就此情此景，令人發噱。

拳頭打石頭，鬱悶在心頭

再舉二○一三年香港秋拍為例，來自中國的嘉德、保利和已在香江深耕四十年的香港蘇富比，三家拍賣行的成交情形透露了一些訊息：當代水墨有節節高漲的趨勢，尤其劉國松作品成交亮麗，一件《子夜太陽》拍出港幣六百二十八萬的好成績，看來有起漲的架勢。

一般來說，畫作在價低的時候總乏人問津，等到慢慢升到中、高價位時，便開始有人追捧。待到高不可及時，可能冷卻下來，反映出買畫者或收藏者心中在「喜愛」和「投資」之間來回考量權衡、互為消長的心路歷程。另外原因，就是近現代水墨名家畫作價格實在太

高，又有太多假畫，門檻高、收藏不易，相對之下，當代水墨可以較安心地填補收藏需求。

現當代藝術方面，常玉的畫只有賣價，沒有降價的空間。趙無極的畫價在過去兩年間被朱德群追近，二〇一三年四月趙無極辭世後，又和朱德群的畫價漸漸拉開至四、五倍之多。

亞洲蘇富比這四十年的老招牌，在專業度、知名度及全球化方面贏得客戶極高的信賴，中國兩家執牛耳的拍賣公司想與之逐鹿香江，就像是拳頭打石頭，只有鬱悶在心頭。所幸這不是賭局，贏家不會全拿，弱者自有生存空間，雖然不能端整鍋，也能

圖3-7　蘇富比二〇一三年秋季，為慶祝進駐亞洲四十週年舉辦紀念拍賣，開出總成交價港幣四十一億九千六百萬的佳績，應歸功於頂尖的人才，締造不凡業績。（攝影／周奕君）

分一杯羹。原本許多人期待中國拍賣龍頭加入競爭得以讓來自西方的蘇富比、佳士得稍為謙虛一點，如今看起來不容易，仍較像蘇富比的追隨者。

一些畫廊老闆或「老師」，在教導新進藏家選擇藝術家及作品，做為值得收藏標的時，總會為他們推薦的藝術家冠上「(將) 在藝術史上有一席之位」的評價，強調這些藝術家在其所處的時代裡具備特殊的創意語彙、獨特的風格，而占有承先啟後的地位，更能夠展現當時的社會價值與普遍現象。如安迪‧沃荷之於美國；或發人深省、或勾起回憶而會心一笑，如先前來台展出的黃色小鴨。然而，這些道理都不是一般人看作品就能懂的，可能是由業者、學者、藝評家去詮釋、評點出來的。或許有一個說法較簡單明瞭：當一位藝術家在大拍賣行上拍了，就值得一份注意；若是成為夜場的拍品，就表示「可以追了」；如果竟成為圖錄的封面封底拍品，就應該搶買了。這是看完拍賣忽有的感悟，信然乎？一笑。

08

我看現當代油畫與市場現象

人為操作，有時而窮，尤其藝術必須回歸到性靈，
所有的燦爛煙火只是短暫現象，終將隨風飄逝。

當代藝術自二〇〇五年起正式走紅，市場出現一批明星級的中國當代藝術家，短短七、八年中，除了二〇〇八年因金融海嘯受挫之外，作品價格像打了生長激素一樣，迅猛高漲，同期其他畫家也雞犬升天。然而，在二〇一二年蘇富比秋拍中，曾經屢創高價的一線藝術家作品卻相繼流拍，包括方力鈞、岳敏君及曾梵志，成交率僅五〇％，大陸拍場同樣遭遇寒流，只要估價稍高即流拍。有些成交作品，實際上估價只有前手成本的六折。在喧囂和繁華之後，市場變臉了，人們開始問：「怎麼會這樣？」、「接下來會怎樣？」

先來談談「怎麼會這樣？」**中國當代藝術的興起，始於一九八五年前後具有鮮明政治話語、傷痕記憶的風潮，並由西方藏家賦予審美標準**，國人則盲目跟從。如今西方藏家一個個清倉倒貨，轉身離去，跟從者失去遵循的依託，畫家也沒有新的思想理念，當代藝術顯得空洞，畫家何去？買家何從？

失去創造力和真誠，徒留審美疲勞

中國當代藝術在過去的十年間，塑造了所謂的後八九勢力，造就一批明星畫家。然而作品無法迅速增產，於是設法增值，拍賣公司、畫廊、藝評家、畫家、投資家聯合轉手哄抬價格至數倍乃至於數十倍，使得不少當代藝術家的作品價格，已超過師執輩許多，更有藝術學者幫忙著書立說（代價多高不得而知）、強加歷史，為超高天價辯護，人為操作極其荒謬。

風行市場的當代作品都具有標誌符號，藝術家靠著自我抄襲或複製，迎合市場認可的題材，以保住觀眾胃口、維持高價，久而久之，即顯得畫家像是失去了創造力，失去了對藝術的真誠，留下的只有審美疲勞。當然這也不僅是藝術家的責任，什麼樣的買家造就什麼樣的畫家，被捧紅的藝術家如果隨意改變其標誌，相關人士即面臨利益下降的風險。

再好的佳作、再有才華的藝術家，如果缺乏系統性推介與時間的檢驗，無法在市場流通或成名，這是舉世皆準的。而收藏者或購買者的鑑賞能力左右著市場成熟度，人們看畫慣於用直覺，易失之於蠻勇，但做分析煩而無趣，容易偷懶，這些都要自己克服。切忌靠聽覺做購買決定，否則，岳敏君畫中的笑臉就是在笑你傻（按：岳敏君以大笑的大口男人畫像著稱）。在過去幾年中，人們感受到藝術市場處處陰謀，藝術品的價格並不等同於價值，如今大環境不振，更讓人們趨於保守。終究「藝術」這種沾醬油都不能吃的東西，有如今的繁榮，都是錢堆出來的，還能再堆嗎？有遲疑。

202

藝術品已達天價，讓人不知如何以對

再來談談「接下來會怎樣？」若將現當代藝術的討論範圍限定在二十世紀出生、且作品持續流通於拍賣市場的華人畫家，可將之分為三群。

第一群為一九〇〇至一九三〇年代出生者，稱之為**現代**，畫家或存或逝，其畫作的質量皆塵埃落定。要收藏或投資，當然只能找經典，在繪畫史上有一席之地的畫家，如林風眠、常玉、潘玉良、吳大羽、朱沅芷、趙春翔、陳蔭罴（音同皮）、吳冠中、朱德群、趙無極（見下頁圖3-8）、席德進、丁雄泉與劉國松（依出生年排序）。

其中，趙無極、朱德群、常玉已是拍場重器，價格高不可攀，人人喜歡，但要財力夠才能親近。林風眠、吳大羽的畫作尺幅小而固定，價格平穩，可能沒有爆發力。吳冠中畫作多，良莠不齊，且價格已高，需慎選。趙春翔、陳蔭罴畫作品質好但較陰鬱，在市場上恐不討喜。席德進價格不高，但好作品流通少，增值空間不大。我認為當下從價位、畫作品質、畫家知名度、未來市場潛力考慮，丁雄泉、劉國松兩位的畫作應可注意，只是此二人都是籌碼零亂，品質不一，須慎選，才不致於吃虧。

第二群為出生於一九四〇至一九六〇年代的藝術家，稱為**當代**，是現在進行式，我視為流行品、消費藝術。這些作品可以欣賞，收藏心態應是像買車、買名牌一般，做為給自己的犒賞，不宜以投資為前提。中國當代藝術目前的關鍵問題在於超越其本質的天價，讓人不知

203

圖3-8 想要收藏或投資，只能找經典、在繪畫史上有一席之地的藝術家作品。趙無極的好作品是拍場重器，價格高不可攀，人人喜歡，但要財力夠才能親近。圖為二〇一二年羅芙奧台北秋拍推出的《失去的大海》，在冷靜的市場氛圍中仍以新台幣一億二千五百七十六萬的佳績，寫下了趙無極在受德裔瑞士籍畫家克利啟發後的「克利時期」繪畫新拍賣紀錄。

如何以對，藝術家都還處於中壯年，然而其作品的市場表現有如漢朝的中原戰將遠征匈奴，為了橫越沙漠，將馬放血，戰馬衝過了沙漠也耗盡體力，最後死在目的地。中國當代明星畫家的油畫均價在人民幣三百萬至上千萬左右。相對的，台灣的當代藝術家，如較受歡迎的黃銘哲、蘇旺伸、郭維國等，畫價以台幣計都達不到這數字，難道台灣畫家水準就那麼差嗎？

非也，只是在於地方購買力以及藝術鑑賞力的差別，**只有鑑賞力不足的地方才能非理性地哄抬價格**。當代藝術應是融合生活的奢侈品、美感的精神依偎，但**價格不能超過美感的滿足，更不能做為投資的工具**。若是為了滿足審美需求，或像我的朋友施俊兆先生一般，有心記錄當代藝術面貌，可以在適當價格買入這一群人的藝術品。如果想要做局，想要賺錢，無異於爬到樹上捉魚。

第三群為一九七〇至一九九〇年代出生的藝術家，如陳可、歐陽春、陳飛等，這些藝術家其實剛萌芽，我不太清楚，而且太年輕不好談，只能鼓勵多於批評。

走過歲月，歷經時間的檢驗，藝術價值才能真正體現。人為操作，有時而窮，尤其藝術

必須回歸到性靈，所有的燦爛煙火只是短暫現象，終將隨風飄逝。藝術貴在脫胎自傳統文化、以獨特的語言和繪畫技法體現當代思維及現象。不急功近利，作品價格適切反應藝術價值，對前代名家心懷謙卑的藝術家作品，才是藏家尋找、不可錯過的寶。

收藏心得與人生

——千年淡定，死活不給

01

站在前人的肩膀上，建立自己的脈絡

傳統就像由過往的藝術、文化與知識等組成的一張網，從古到今千絲萬縷，提供藝術家創作基礎。每件藝術品都有其獨立地位，卻又結在這張網上。

人

天生就有透過圖像感知事物，與追求視覺美感的需求，因此，一場精湛的演說可以在聽眾腦海中產生畫面，一首美麗的詩如同一幅動人的畫作，而透過攝影鏡頭所捕捉一瞬之間的相片，哪怕是用於新聞報導的圖像，也往往比文字還具有說服力。圖像之於人，有其無可取代的魅力，而繪畫，則是將顯像或不顯像的人、事、物及風景，透過特殊的能力與技巧，融入個人的思想情緒與靈感，經由雙手創作而形成的觀想現象，它承載著作者的個性與思想，並可出示於人。

先知古而能鑑今

每個人都喜歡、也能夠觀賞圖像，但並不是每個人都有能力依據自己的期望，創造出有

意義的畫面，因此畫家才會成為一項專業。**中國繪畫藝術從宋元至今，歷經千餘年的發展，**歷史上的這些畫家，在其最早作品面世之初，並未被冠上藝術之名，那些作品，單純就只是繪畫。當畫作經過專家、評論家或藝術史家的審視與認同，才會被視為藝術，從而吸引人們欣賞，並且為其著書立說。

前人的書畫在這個過程中經過專家檢驗，並歷經歲月淘洗而流傳下來，是人類文明中的精華。在這個基礎之上，我們得以參考專家的認定，而認識什麼是藝術品，這些作品在現代社會中透過展覽而讓眾人欣賞，因為交易而在市場流通，有了藝術性的評價，也有了市場性的價格。做為一位書畫收藏者，我們追隨專家的眼光，認識何為藝術，回過頭去研究這些作品為何可以歷久彌新，到現在仍然為人所鍾愛。接著我們會從專家的意見中跳脫，而有自己的見解，並依據自己的主觀與偏愛挑選藏品，但這**主觀與偏愛，大多也不出專家認可的範圍。因此，我們是站在前人的肩膀之上，建立自己的收藏脈絡。**

過往的藝術經過專家與時間的淘選而有其定位，當然，人們對藝術品的見解會隨時代而改變，時空影響藝術價值的評判是不可避免的現象。相對於過往藝術已經有較為堅實的評論，當代藝術尚難有足夠且客觀的討論，也未經過時間的淘選，藝術價值的評判，相對困難許多。然而當代藝術不是無中生有，觀賞當代藝術也不應該憑空造境。當我們透過研究過往的藝術累積足夠的心得與經驗，將有助於評判正在發生的當代藝術。

創作的墊腳石：傳統

對創作者而言，傳統就像是由過往的藝術、文化與種種知識等組成的一張網。這張網從古到今千絲萬縷，包含歷史上每個時代的流轉與遞嬗，它提供藝術家一個創作的基礎，而每個藝術家及每件藝術品，都有其獨立的地位，卻又結在這張網上，這就是我們所謂的「傳統」。如何在這張網上，以自己獨特的方式與創見完成一件作品，闡述具有意義的意象，則是藝術家的工作。並不是所有畫家都是藝術家，許多畫家一直臨摹經典，走不出前人的影子，他們不需要將畫作完成，就已經知道作品的最終面貌。**真正的藝術品在還沒有完成的時候，藝術家並不知道結果會是怎麼樣；工藝品則是在製作之前就知道完成品是什麼樣子，只是要花工夫去把它做出來而已。**因此，光靠臨摹而成的繪畫，與工藝品之間，其實並沒有什麼不同。

傳統是歷史留給我們的，沒有傳統便沒有創見，傳統，可以說是藝術家發揮想像力的墊腳石。例如李可染師從於齊白石，齊白石以花鳥見長，但李可染一輩子沒有什麼花鳥畫，他向齊白石學的是什麼呢？是用筆；而師從於黃賓虹，亦不取其形式，只汲取其用墨之精髓。李可染也學習八大山人，特別是李氏一九四〇年代的畫作即脫胎於八大，承繼了蕭閒逸散的筆意氛圍（見下頁組圖4-1）。往後李可染不斷擷取傳統養分，並融入自身創見，更以西畫入水墨，形成獨特的「李家山水」。因此，了解傳承的關係，可以提供我們觀賞藝術品的意

喜愛藝術是人的天性

有些人喜歡說：「我看不懂藝術，也不喜歡！」其實藝術已經是我們生活的一部分，到處都會碰到。美，在身旁不缺乏，只是缺乏發現。當一個人只喜歡他熟悉的事物，而屏棄那些平常不接觸的，就難以擴張美感經驗，受了平常習慣的影響，而喪失個人選擇的權利。

藝術家的風格會隨著個人修養和生活經歷而改變，藏家的收藏品味亦然。調整收藏方向會讓收藏更豐富，即使曾經擁有的藏品已經轉手，心中的感動與知識並不會隨之消失，而是會不斷累積、愈來愈多元。藝術具有神祕的力量，而愛藝術是人類的天性，欣賞藝術是一種經驗，如果我們能朝著了解藝術的方向走，鑑賞能力會因經驗而增加，會在不斷接觸中慢慢學會欣賞以往不喜歡的，而這種能力和自信心是成正比成長的。拓展美感體驗讓生命更為豐富，而美體驗需要累積、訓練，有了足夠的厚度，面對任何作品，就能更精準地擷取其精神，更能享受藝術的美好。可見，成就雅事，須具備雅量。

見，或辨識藝術品的創見，有助於更深入地欣賞、評價畫作。

收藏家和藝術家在某些方面是很相像的，畫家勇於提出創見，藏家也要打開心胸，勇於接觸、欣賞前所未見的作品。藏家一開始固然要參考前人研究，**透過欣賞經典名著訓練鑑賞力**，同時也不宜拘泥於一格，任何種類的藝術都不能排斥，因為美感是相通的。

B. 李可染《松下觀瀑圖》・一九四三年。

組圖4-1 李可染一九四○年代的山水畫脫胎自八大山人，筆意氛圍蕭閒逸散。
A. 八大山人《書畫冊》之五〈山水〉（十一開）。

02

藝術欣賞而感悟

坦誠為的是攻破虛假，得到一個真；保留是為顧及他人顏面，得到一個善。

有了真與善，則水到渠成，自然產生美。

做為一位藝術愛好者，在收藏藝術的過程中，藝術文化相關知識的累積，滿足我求知的渴望、充實了內心涵養，這是一大收穫，而收藏過程中，心路歷程的轉換又是另外一回事了。藝術文化是氣質、色彩、味道和智慧的總和造物，**藝術收藏需有一分地老天荒的低調和耐性**，但那不是沉悶，而是如同徜徉在淺酌清吟的風華之中。

個人修養之於藝術

古希臘諺語有云：「一個有道德的人必須具備美感。」可見**美育是德育的一環**，提升自身關於美的修為與經驗累積，無形之中也會提升道德修養。中國儒家說：「志於道，據於德，依於仁，游於藝。」亦是另外一種從全面德育與美育，養成美感的人生哲學觀。因此可

以知道，美與品德息息相關，美學方面的修養對於個人心性鍛鍊，甚而對為人處事的成長，都是不可或缺的條件。藝術的欣賞屬於抽象的文化範疇，還是要多看畫、多讀書，吸收前人專家的卓見，在低調和耐性的收藏過程中，累積並內化為自身的一部分。

畫家慣於以假藉、寄情、托與、引喻、自況的方式來創作，我們觀賞畫作從而悟出人性複雜的道理。所謂「矜持太假、習氣太俗、自然為佳。」不但適用於點評畫作，更可以當作個人行事之準則，因此處世之道不必從俗，而以真誠最能打動人心。一個創作者，一定不能摻假、不誠實的藝術是不能成立的。同樣的，**藝術家不能急功近利，不能不定下心來。很多稱為「當代藝術」的作品很媚俗**，創作者往往觀察市場喜歡什麼就畫什麼，為了追隨潮流而失去自我，這些都不是真正的藝術。

做為一位藝術家和任何其他人一樣，修養很重要，為人需要誠懇、嚴謹，應該要有胸襟、有氣度、有學識、有才情。具備這些條件並不能保證會有好作品，但若沒有這些條件，就連創作出好作品的可能性都沒有了。有些創作者，上述條件具足，但畫不出好畫，這種人適合教學。也有創作者，談不上什麼嚴以律己或道德修養，遊戲於人間，他們或許一時能眩人耳目，但作品往往經不起時間考驗而遭到淘汰。

藝術之於個人修養

想從賞畫的心得中衍生出與人相處的道理，需要先對藝術家所處的時代和環境有深刻認識，也要懂得藝術家的成長過程及師承來歷，以藝術家所處的時空和所遭遇的心情加以體會，才能受到情緒感染而有所領悟。

以李可染為例，他認為：「人離開大自然和傳統，不可能有任何創造。」所以生活和傳統是其創作的源頭。他致力於國畫藝術的革新和創造，採納西方藝術重視寫生及光影的觀念，經過內化而顯現於國畫的創新。因此，雖然李氏應用西畫的技巧，但作品不像西畫；雖然作品保留水墨的樣貌，但不落前人俗套，現在我們看來好像理所當然，但李氏在審美觀念的開拓是相當不容易的。李可染喜愛畫牛自況，暗喻他是屬於苦學型的創作者（見圖4-1），雖是藝術家的自我抒發，也對觀者很有啟發性。孺子象徵赤子之心，牛代表勤奮耕耘，值得我們時時提醒自己。

再看傅抱石，其畫氣勢與氣韻兼具，大山大水氣勢磅礴，同時氣韻環繞意境深遠。正如同與人相處之道，應大器不逼人、雅氣不損人、俗氣不貶人，不為紛擾所窒，也不為清幽而覺不適，尋求一種通和之氣，成就一種雅俗共賞、尊卑相讓的寬容，培養一種只要有向善之心，都是同我族類的氣度。又例如，傅抱石的山水畫中，大自然是主角，人物總畫得很小，表現了人面對自然的謙虛，以及人屬於自然中一部分的哲學觀（見圖4-2）。

圖4-1 李可染喜愛畫牧童與牛，孺子象徵赤子之心，牛代表勤奮耕耘，既是自況，也深具啟發性。圖為《牧趣圖》。（翻攝／吳毅平）

圖4-2 傅抱石的《關公橋》氣勢與氣韻兼具,大自然是主角,人物畫得很小,表現了人面對自然的謙虛,以及人屬於自然中一部分的哲學觀。

同樣的，欣賞傅抱石的畫作，可以看藝術家如何在畫面上造勢，如何因勢利導。畫中的氣勢與氣韻讓我體悟人生如畫、畫如人生，這有如人生在順勢的時候，應大力而為，可以澎湃一番，遇頹勢時，應韜光養晦，醞釀氣氛，培養內在的力量。又例如處世上講究的「善言」，指與人相處、談話當中，能善用語言而產生的一種力量。有力量的言辭可以在對方心裡勾畫描繪出一個形象、一幅畫面，無論是有目的地要說服對方，或單純分享個人見地，都能發揮強大的感染力，這就是如何藉由言語造勢、如何因勢利導的修為了。

有了從賞畫體悟人生的心情，經過沉澱，應能總結出適用於所處現實的行事原則。**坦誠**為的是攻破虛假，得到一個真；保留是因為顧及他人顏面，得到一個善。有了真與善，則水到渠成，自然產生美。處世之道貴在周到，周到即是同理心、平等心。貴在細微，細微就是打到對方深心所冀求的感覺，讓人有所安心，有所順心，有所會心，利人而後利己，就像好的畫，在畫面的布排及細節的收拾皆恰到好處一般。

03

收藏何以豐富人生

縱覽群書吸收各種說法，分辨何者為真，然後以自己的悟性建立看法，不再人云亦云，養成自己的審美觀，不偏執，但亦不隨俗，是一種知識的修練。

每個人心理上都嚮往著「生活藝術化，藝術生活化」，而透過收藏的實踐，在擁有藝術品的過程中長久相處、慢慢解讀、親炙其精神內容，讓藝術變成生活的一部分，或許才能接近「生活化、藝術化」的理想，否則這口號只是空喊，內容是空洞的。

生活藝術化或藝術生活化必須經過時間，隨著個人的悟性而潛移默化，逐漸形成文化。

這個過程具體而微可分為三個階段，一是不知其然，即不知美在哪裡，更甚者視若無物；二是知其然而不知其所以然，意即以有限的審美經驗，不經心的且不求甚解地擁有作品，購藏作品的當下可能摻雜其他因素而做出決定；三是知其然亦知其所以然，除了感受到美，直覺的喜歡，還探究到作者成畫之奧祕，這個奧祕包括作者技術的精湛、修養的豐富以及感悟的獨特，使作品散發的氣息能夠感染你的情緒，甚至震動你的心。

隨著時日推移，隨著收藏漸豐，當然也隨著花費巨大，藝術收藏讓人沉浸益深、求知益

220

盛，在生活中也就占去更重要的地位。就像徐悲鴻那一幅價格高昂的畫作《九州無事樂耕耘》，九州哪會無事？只是樂耕耘才是重要的。藝術是文化的尖兵，讓藝術的收藏融合在生活中，使自己與家人的文化內涵有機地增長，比之於汲汲營營、爭權奪利更為重要。收藏對我的生活帶來諸多影響與樂趣，在此與大家分享。

這般豐富生活厚度

收藏這事讓日常生活多了很多活兒要做，以我主要收藏的書畫為例，**書畫到手之後如何整理、對待與保護，是否應重裱，需不需要做錦套、木盒或框，都是工作也是學習**，而這些本來就是對待「暫得於己」的收藏所應盡到的保存責任。

書畫必須展示在生活空間，可以因為顏色、心情、季節、主題等任何理由隨意更換。掛畫時透過選擇位置、調節燈光而顯出畫作的美感，亦是一種樂趣。**書畫是平面藝術，需搭配立體物件來豐富空間的美感**，雕塑、石供、家具、盆景因而成了副收藏。如此恐還不夠，最**重要的是人要活動其中，於是得安排一些怡情遣懷的事兒做**，喝茶、品香、飲酒、賞音樂都是節目。茶要好茶如普洱與烏龍，香要好香如沉香或棋楠，酒要好酒如波爾多或勃根地、洋酒或高粱。這些茶、香、酒也總得收藏一些吧。好啦，就因為書畫的收藏，牽拖這一大堆，注入於生活中，增加了恁多的生活樂趣，得以與家人共享、與朋友同樂。

收藏需要多讀書以充實知識，但凡有關創作者的獨白、技術的解析、藝評家論點、美學家評鑑及市場風評等，都該是涉獵的對象。縱覽群書吸收各種說法，分辨何者為真，然後以自己的悟性，建立起自己的看法，不再人云亦云，養成自己的審美觀，不偏執，但亦不隨俗，是一種知識的修練。

學會千年淡定、死活不給

收藏帶來許多觀展邀請，看展不要錢，只需騰出時間參加，不僅增加眼界，有時還受招待，真是划算。此外還有很多畫商要找你看東西、做生意，那種過程，有故作姿態、有魚目混珠、有欲擒故縱、有漫天故事⋯⋯其中的爾虞我詐不一而足。此時，你得學會千年淡定、火中取栗，練習在人性中的揣摩，也算得上是種生活情趣。

拍賣公司一年兩次的來訪最固定也最黏。聽他們夸夸其言，分析經濟剖形勢，亮出他們上一季的業績，小聲透露獨家的操作祕技，無非要誘導你提供最好的藏品。身為一位藏家也得學會死活不給，倘若顧及人情或魚水關係，則釋出較次要的藏品，維持來往，讓賓主皆歡。這，或許也算是另類的收藏樂趣？

收藏如何才算富有？

一般人將財產配置在事業、不動產、股票債券、珠寶或存款，其實有價值的藝術品也是挺嚇人的。一件上百萬、上千萬的藝術品比比皆是，上億者也不乏其例，藝術品毫無疑問是一種財產，只是門檻高、風險大，一般人很少將財產配置其上。而將財產配置在藝術，能否成功的關鍵在於興趣與運氣。譬如台灣在一九九○年代中期，本土老畫家、甚至中堅畫家的畫人人搶要，畫價在幾年內從一幅一萬到十幾萬猛漲，現在卻乏人問津；反觀當時的旅外畫家們，畫價還不如本土老畫家，二十年後漲幅數十倍，如今倒成為拍賣場上的重器。

對照當時一樣的付出投入，若同樣保有到今天，價格已成天壤之別。但這些藏品終究都曾是心頭所愛，雖不免黯然神傷，尚可抱殘守缺，或許哪天風水輪轉，價格漲起來也說不定。最怕是買到大名頭、大價錢的假畫，買來珍視有加，幾年後被鑑定為贗品，那一刻真是心靈破碎，財產歸零。以上狀況筆者幾乎都遭遇過，也是走歧途的經驗多了，才慢慢辨出明確的方向，檢視現在的藏品，應都是真正的財產。往後的收藏，必須把眼界放高、思慮澄清，不貪便宜、不碰運氣，寧可花大價錢，買一流畫家的一流作品，以開拓眼界、寬大心胸，這才是真正富有。

藝術讓視野寬廣

法國文學家普魯斯特（Marcel Proust）曾說：「真正的豐富之旅，不是在尋找新世界，而是用新視野看世界。」新視野靠的是「發現」，透過收藏的手段與過程，藉著看藝術品的眼光，研究前人對繪畫與美感構成因素的心得，逐漸養成尋美的偏好與發現美的敏銳，不單用肉眼，更重要的是用心眼。久而久之，美感成為生活態度，以開闊的心胸從自身遭遇或世事萬物裡發現美，就是人生的新視野，即成就人生的豐富之旅。

圖4-3 從收藏書畫而接觸各種生活雅事，品茶賞畫，為生活增添不少樂趣。講究美感的香席安排，讓好香與好字相得益彰。(作者提供)

04

藝術圈的形形色色

台北原可以成為亞洲的藝術文化中心，卻在政府行政、文化、財稅等部門的聯合愚昧中，斷送了機會，滿手好牌，玩不出名堂來。

第三屆世界華人收藏家大會，於二○一二年十一月於台北喜來登大飯店舉辦，大會主題為「收藏・回歸人文的精神家園」，揭櫫以收藏美，來和諧生活、安頓生命的願景，中國方面來來訪了三百人。因著藝術品收藏，而促成這麼大的盛會，把數百位素昧平生的人從四面八方聚集在一起，敞開心胸，從學術、文化與市場各面向暢談收藏心得，著實不容易。

天天從報紙上讀到民眾對政府施政的「無感」，其實是「冷感」，因為很多施政與民眾不切身，民眾亦沒有參與感，只是「隔岸觀火」。為此，當自己參與了這場盛會，便將從所得之「感」整理分享，以證明人們的「感應器」並沒有壞掉。

首先，這場盛會為藏家帶來的福利豐盛，非常周到而精緻，這都要「感激」主辦的上海世界華人收藏家大會組委會，及協辦的台北市文化基金會、清翫雅集、中華文物學會。同時，要「感恩」所藏的藝術品，有藏品才能成就藏家，不僅獲得一種殊榮，又能從藏品中

獲得賞玩、充實知識、美化環境、與同好交遊的樂趣，當藏品離去時，還能換來一些金錢回報。回想從前，則不禁有所「感慨」……。幾十年的收藏路子多寂寞，大部分只能孤芳自賞，最多只有三、兩好友聚聚談談，眼前因收藏而聚會的規模之大，簡直像換了另一個人世間。

此外，有所「感觸」的是，相對於台灣民間的活力與品味，政府不但不能因勢利導，還無所作為，**台北原可以成為亞洲的藝術文化中心，卻在政府行政、文化、財稅等部門的聯合愚昧中，斷送了機會**，讓蘇富比、佳士得等拍賣公司出走台灣，將亞洲藝術品交易中心的地位拱手讓給香港，台灣的民間收藏團體、故宮博物院和史博館等**滿手好牌，卻玩不出名堂來**。官僚的無心，斷送台北的文創與觀光商機，也斷送讓台北足以藝術揚名國際的機會。愚蠢的危害實大於貪汙啊！

水深難辨清濁

雖說是收藏家大會，其實是形形色色的人都有，包括專家學者、收藏家、買手、行家（業者）、拍賣公司、販子、甚至騙子都來了，真正的藏家應不到兩成。這群人各有所圖，有貨的想買貨（有人為了收藏，有人為了做生意），有貨的想賣錢，供需方不一定碰得到，所以就需要賺取佣金的仲介者，各人從事一個行當，做久了就各有神通，造就這個圈子的生

226

態，形成藝術品交易市場。

藝術市場是一池渾水，尤其是古董、書畫市場，想在這池渾水裡摸魚，就連藏家也無法獨清，需與人打交道、從善如流；孤高傲冷的態度，是沒有辦法取得好收藏的。濁者亦不能只有濁，他們亦正亦邪，能忽悠即不客氣，不能忽悠即做誠懇狀。這個圈子龍蛇混雜，人人裝模作樣，何其有趣，探究其因，總歸一句「人人要吃飯」，其實就是社會的縮影。能在藝術市場裡受尊重的，一是飽學的專家，一是富有的收藏家。做為藏家，沒有財富何來收藏？沒有更大的財富，哪能收藏更好的東西？當然在財富的較量之餘，心裡總期望能因為收藏而有更為深入的「感悟」與更為提升的智慧，如果不能，枉對所藏，何炫之有？

行家與藏家之別

華人收藏家大會期間，幾位行家表示：「這收藏家大會哪有藏家，某某和某某還不是在賣藏品，反正有買賣就是行家；除非像奇美實業創辦人許文龍先生那樣成立美術館，只進不出，才算是真正的藏家。」對此輕蔑之語，不由得「感嘆」，以下試列幾項行家與藏家之不同，以正視聽。

一、起因不同：藏家先有財富，為了精神上的原因開始買藝術品，漸漸有了收藏，以喜

介藝術品所得利潤做為謀生所需。

二、持有心境不同：藏家持有藝術品的同時，對它們投注感情，無論是寶貝有加或有些嫌棄，都不會將之兜售，只是玩賞有多有少而已。行家不管有無公開的營業場所，對這些藝術品關注的重點是如何分類、定價、包裝，如何塗脂抹粉，增加價值，只想賣個好價。

三、社會地位不同：不能說是絕對，但相對而言，藏家之所以能夠收藏藝術品，應有一定的財富與社會地位，大多懂得愛惜羽毛，在道德與信用上有一定的堅持。而行家，特別在古董、器物、書畫這些行業都有幾個特質，一是不確定性、二是高風險高利潤、三是即使犯規，受懲的代價也不高。儘管人性本善，**行家盡可能都想當君子，但是當小人通常也駕輕就熟**，此種道德的危險，很可能是因為缺乏榮譽感制約。

四、買賣性質不同：藏家賣藏品有很多因素，例如收藏提升、興趣轉移、審美趣味的汰換、資產調度的需求、物件與價值規模的考量、年紀漸大與藏品歸宿的安排，不一而足，因人而異。行家買賣藝術品則是一種單純的經營，雖然表相行為一樣，但性質不同。

五、結果不同：藏家即使賣掉藏品，也會永遠記得其出處、優劣、讓自己學到什麼，東西走了，精神總在記憶中。行家買賣太多，大作品或大買賣也許會記得，其他只能看電腦上記錄的圖像和價錢了。

這十幾年來，中國經濟躍升，造就很多富人，帶動藝術市場興盛，讓很多從業人員致富，就因此放起厥詞了。我認為在只論大款小款、不講倫理輩分的中國市場，主客關係亂套的情形也許情有可原，但在台灣不應如此，我們已經攜手走過那麼長的歲月，更應互為尊重。**我並不認為藏家一定比行家高尚，而是各司所職，有供需才能形成市場，**行家與藏家是魚水關係，應相互尊重。如果藏家的東西不動，行家做生意的機會就少了。若是藏家一賣東西，行家即曰：「某某和我一樣也在賣東西圖利，哪有比較高尚？」不啻是得了便宜還賣乖，出錢的藏家都沒說什麼，拿錢的行家就不必閒言閒語，如此消遣，天厭之！還是以和氣生財為本吧！

圖4-4 二〇一二年第三屆世界華人收藏家大會，將藝術市場裡的各種人聚集在台北，盛況空前。（華人收藏家大會提供·攝影／陳思豪）

05

從藝術收藏而營造居家

建築是較複雜的美術呈現，涉及空間、光線、材質、顏色、形式五個元素，如何營造與對接這些元素，使之融洽、和諧，間有驚喜，有賴細節的追求。

十幾年前，我因收藏品愈來愈多，家裡空間愈來愈小，位於陽明山腳下石頭疊砌的老房子，無論是設備與空間都不敷使用。經與建築師及設計師討論，改造實在有太多的妥協，最後決定一不做二不休，打掉重造，於是有機會將自己長時間經眼、收藏藝術品所累積的審美修養與逐美的意圖，**用創作的心情，來營造自己的居家。**

透過看畫，我體會到畫家的創作，外在是點、線、面、體及顏色的經營，內在則是心情上和諧與衝突的舒發。山水畫中虛實的應用，或是精工細描與粗麻亂服的並陳、安穩與行險的搭配等，各種的創作形式，總是意欲追求既能悅目又能悅心的畫面。而善畫者必能巧妙應用二種以上的關係，佐以純熟的技巧，鋪陳具有美感的內容，這就是看畫的門道。

建築是一種較複雜的美術呈現，涉及空間、光線、材質、顏色、形式這五個元素，如何營造與對接這些元素內的各項關係，使之融洽、和諧，間有驚喜，讓機能與舒適並具，

久不相厭，物質與精神兼顧，就有賴於細節的追求，然而這其中「關係」繁多、「細節」繁瑣，必須委由專業人士處理。當然，規劃設計可以交給設計師，但是一個成功的規劃還是得遵循「七分主人，三分匠人」的原則，屋主「主意」的投入與「把關」的能力甚為重要，可避免設計師流於經驗複製、抄襲自己，無論做誰家都是大同小異，或施工者得過且過而導致不滿意的結果。茲就本人龜毛之經驗，整理出在營造整修上，各項關係對應的注意事項及產生的效果如何，做為裝修前的提醒或裝修調整的依據，聊供參考。

一、關於結構

屋舍的裝修，整體結構至為關鍵，有幾組「關係」應留意。首先是**架構與量體**的關係，

圖4-5　此為我珍藏的張大千墨寶〈天璽堂〉，亦是我屋子的堂號。

231

不同的量體應有不同的架構，配合面材的應用，而讓量體有不同的觀感。譬如大樓雖量體巨大，貴在不顯沉重或堵塞，如台北一〇一、香港中銀大樓；若是二、三層的獨立家屋，量體雖小，架構上則不宜顯得輕薄。但無論如何還需強調一個主題，無主題就無法命名就讓世人無法知曉此建築物的特別之處，我有一幅張大千的墨寶〈天璽堂〉，即為我屋子的堂號（見上頁圖4-5）。

橫樑與垂柱的關係，就室內而言，結構強度允許的話，樑與柱愈少愈好，否則只好用裝修的手法消弭或隱去，或使之成為空間的分界。而建築外觀若有適當的柱，則可顯現力與美。另外，**水平與垂直**的關係，應注意高低、間距及粗細，避免過多重疊。**天地與牆面**的關係應比例適當。**實面與虛面**的關係則應以實面為基，虛面為輔，雖隔而有透，感覺順氣。

二、關於空間規劃

建築的空間規劃關乎生活於其中的舒適度。在**空間與動線**的關係上，應求通透寬敞而不空洞，將無法變動的隔間方式減到最少，才能隨著不同時間、心境，或舉辦活動的需要，彈性地改變空間與動線。當然，這其中牽涉到**阻隔與延伸**的關係，不宜示人的空間或角落當予以阻隔，而適當的延伸可以創造空間的景深。**裡部與外部**的關係應互相呼應，落地窗可以讓視覺從室內延伸到室外，亦可借景戶外風光。門與窗的占牆比例則屬於**空與實**的關係，務求

寬敞但不空洞。各個空間門的對應則要留心**迎合與避離**的關係，若是穿堂與走道，一門對一門，相對有趣，但是廚廁門與臥室門則應避離。

另外，**寬與窄**的關係也須講究，能寬則敞，能敞才氣順，如限於環境，窄則務必明亮，雖窄而氣不窒。**開與闔**的關係指大門或廳門，應厚實而大器，開時有大開迎人之盛，關時卻是嚴密而森然。隔間上應留意**脫離與結合**的關係，分區而不隔，在各區裡各有主題、擺設及機能，而整體又能互為呼應，切忌有某一區是鮮少去停留的地方。

三、關於感官元素

講究細節，才能創造具美感的環

圖4-6　我因賞畫、藏畫而衍生出對美感的要求，讓居家環境更美好。（作者提供）

境。**銳角與鈍角、圓與方、凹凸與深淺**的關係關乎視覺的和諧，而**明與暗、光與影、冷與暖**的關係，則與氣氛營造息息相關。

門板、門框、窗框、隔間牆、窗簾、櫃門、抽屜、書架等等，因用途、材質的不同，應講究**厚與薄**的關係。而地面**高與低**的關係則應就分區與排水的需求考量。**軟與硬**關係的平衡，利用織品如地毯、窗簾或擺設如布沙發、植栽等，軟化或暖化建築冷硬的感覺。擺設上，有雕琢細緻的物件，還需有質樸、素淨或粗糙的東西搭配，一方面襯托，一方面可沖淡匠氣，這是**工巧與拙趣**的關係。另外，牆面線條在轉角處對接時，**平接與交錯**的關係也須事先考慮，一般而言，平接較乾淨，交錯令人不耐。**視覺與聽覺**的關係則應用在音響與掛畫的搭配，音樂與抽象畫會比較相融。

以上是因為看畫藏畫而引發了居家重建的經驗，而這個經驗是將看畫的心得用於營造居家的參考，在營造的過程中又衍生了新的心得，於是有上述各種關係的陳述。這些關係應用之妙存乎一心，個人有個人的生活經驗和思考運轉，也有各自的財務考量，當你要裝修一個家，在此試著提供一組線索，做為向設計師或施工者提出清楚要求的依據。否則，純屬感覺的描述，可能造成雞同鴨講，各有定見卻不相符，結果可能是勉強接受（傷心），或是打掉重做（傷財）。上述羅列種種關係雖然繁瑣，但為了讓收藏因環境而安其所，環境因收藏而得其趣，誰說不值？

06

藝術收藏的入門與堂奧——台北藝博會觀感

有外人批評台北藝博會不夠「國際化」，殊不知，國外畫廊願意來，是知道這裡有藏家，台灣藏家的自主性及實力，是別人國際化的目標對象。

第二十屆台北藝術博覽會於二〇一三年十一月舉辦，整整四天半的展期，吸引了十五個國家、一百四十八個藝廊參展，首次參展的國際知名藝廊，包括紐約樂曼慕品、瑞士麥勒畫廊、菲律賓SILVERLENS、韓國現代畫廊等。該屆藝博會首見有畫廊與知名的化妝品公司合作動畫，因此在攤位前方展示不少化妝產品，讓人分不清到底是賣化妝品還是賣藝術？異業結盟，也是生意經。

我認為，**藝術推廣還是應回歸一級市場，由畫廊來扮演藝術家與買家之間的橋樑**，在中間為雙方的供需持續經營。中國拍賣業前幾年的迅猛發展，攪混了一、二級市場的分際，實在不正常，台灣可以負起導正的作用。藝術市場終究還是小眾市場，多以各種方式舉辦活動讓更多人參與，將餅做大，有利於業者，也有利於民眾對藝術美感的認識，藝術文化的普及並且有利於國力的增強，實在一舉三得也。

在藝術饗宴上一次吃到飽

藝博會這樣一場盛事把分散在各地的藝廊集中在一起，各個藝廊都卯足全力，爭奇競豔，有比較知名的畫廊力推和自己有經紀約的藝術家，趁著這個活動的機會，催促藝術家創作。有些畫廊展出自己庫藏的精品，不一定求銷售，意在讓人亮亮眼睛，突顯自己藝廊的能量。大部分畫廊的展出包含了經典與新生代，有熱門的也有嘗試性的，總而言之，這個活動就像一場藝術的饗宴，讓觀眾一次吃到飽，省去奔波尋覓，眾多藝術品在一個大空間中集中呈現，可以瀏覽、可以細看、可以比較。

綜觀而言，本土的畫廊還是有優勢，很多畫廊經營者都已為人父母，帶著第二代一起上場，孜孜矻矻、誠之懇之，守著場子接待參觀者，上演著創業與傳承的情節。所謂內行的看門道、外行的看熱鬧。就生意上來說，「看門道」的不好應付，但只要作品好，不用應付，客人也會買單。「看熱鬧」的也不可輕忽，多解說，多招待，他會聽你說，總也有一點興趣，不急在一時，十個客人中撿到一個，也是畫廊增加客戶名單的途徑。有些畫廊有解說員，業主親自上場或是請人解說，藉由生動的敘述來引起看官的興趣，透過教育的引導，來培養未來藏家，這是扎實的經營。有些資淺的畫廊也可趁此機會，觀摩學習成功畫廊的經營手法，並探知老、中、青各階層買家的口味，多參加這樣的活動應是累積經驗的不二法則。

熟悉藝術圈的老藏家大概都知道，畫廊的名字其實代表了可能呈現的展品，或有可能出

236

現感興趣的作品，也代表著代理的藝術家或作品的品質。雖然象口中不一定會出象牙，但我相信，象牙一定是由象口長出來的。做為一個老藏家，在幾乎已經熟識每一家畫廊經營內容的情況下，為了節省體力，我傾向於重點拜訪，而不想走到哪裡看到哪裡。因此參觀的動線和指示牌一定要做得夠清楚，才能減輕參觀者的負擔。

經濟作悶，就靠藝術傳達正能量

幾天下來，參觀者眾，摩肩接踵，人氣頗盛。其中還是台灣人居多，國外人為少數，不像香港藝博會，外地比本地人還多。這是一個多好的現象！一般民眾能走進展場，給予藝術品一分關注，哪怕是好奇或附庸風雅都好。

以閒談的方式查問了多家畫廊，成交多不多、生意好不好、意料之外的生意都不錯，賣掉的就收起來，有些牆面都有換上二至三張的畫。業者們的回答是真是假不管，總是樂觀以對，傳達著藝術市場的正面能量，在這台灣經濟持續作悶的時候，人們還是在追求心靈上的美感糧食，憧憬有藝術的生活，這當然是政府所不知的民間活力。

年年到處參觀藝術博覽會，我還是比較喜歡台北的藝博會。有外人批評台北藝博會不夠「國際化」，局限於本土，國外來參加的畫廊只是點綴。殊不知，國外畫廊願意來是知道這裡有藏家，台灣藏家的自主性及實力，是別人國際化的目標對象。

一場藝博會氛圍如何，人的因素最重要，包括畫廊從業者以及觀眾潮。比之於上海、北京的藝博，常常在擁擠的人群中無故被撞，對方卻從不道歉；駐足看作品時，常有人莫名其妙的挨著你，或大喇喇地擠到你和畫之間，讓人覺得不快或嫌惡，影響悅目賞心的心情。比之於香港的藝博，世界各地的人群聚集，但在整體氛圍上稍嫌冷淡，向業者探尋畫作有關問題時，得到的回答往往都很簡短，人與人之間謹守距離，如果說買畫除了擁有藝術品的滿足之外，還期望在購藏的過程中感到愉悅，在香港有時就顯得自己想太多了。

圖4-7　近年來中國拍賣業攪混市場分際，台灣可以負起導正作用。圖為二〇一三年台北國際藝術博覽會。（中華民國畫廊協會提供）

人和人之間真的有一種磁場，在台北藝博逛下來，無論是人們得體的穿著，自然不做作的禮貌，以及業者親切的態度，與別處相較，感覺上就是較為溫暖、較令人愉快。或許，這當中也有本土意識作祟的成分也未可知！

07

收藏之道：相信藝術、洞悉市場

市場的成熟度來自於買賣方的成熟度，買家賣家應了解藝術品不同於其他貨品，別想著倒買倒賣、連打帶跑，如果是這樣，終歸要吃癟而退出市場。

記得在二〇一三年時，除美國由於所謂的ＱＥ[28]，景氣還不算太差，世界各地的經濟其實都欲振乏力，例如中國大陸，一般人對人民幣的感覺是對外升值，對內貶值，顯然是購買力降低了。**經濟悶可以影響百業，卻無法用來解釋藝術品交易市場。**藝術是「外一章」的市場，局面仍維持著昌盛。以拍賣市場為指標的藝術市場，在二〇一三年的表現仍有著東邊不亮西邊亮的業績，向世人宣告著藝術不敗的訊息，如果有敗，是自己學藝不精，可再加油。

我最熟悉的水墨書畫市場，在二〇一三年一直不被看好，拍賣公司顯然徵件不易，收款困難，過億拍品寥寥可數，當時人們擔心這情況勢必延續到二〇一四年，並將之解釋為「資金動能縮減」，似乎資金充沛是讓人盲目的原因。殊不知，既有市場便有榮枯，藝術市場亦如是。更重要的是，藝術品不全然只是「投資標的」，它還是一種「精神需求」。我認識很

240

多原先只想看「錢」的買家，在買了一些作品之後，也開始認真看「畫」了，所以藝術市場的各種報導或現象，可以關心參考，卻不是收藏與否的基準。就好像股票市場的「指數」高低只能參考，個股的優劣才是需要研究的，這就考驗著挑選的智慧。

送拍訣竅：會買不如會賣

生意場上常說「會買不如會賣」，藝術品交易也是如此。當然首先還是得會買，買得好，將來一定能賣到好價錢。我說的「會賣」不僅是好價錢，而是更好的價錢。我曾在二〇一〇年透過春、秋兩季各一場專拍釋出藏品，每次規模約在十五件上下，結果都相當不錯，但並非全靠當時「市場正熱，行情正好」就理所當然的不錯，而是事前對拍賣公司有著各項要求。例如圖錄上的文字說明要足、著錄要詳盡、預展時講究陳列、畫作是否要加框等，這些提高賣相的措施的確有加分的效果。

二〇一三年秋拍季，我在上海有一個專拍，計十七件拍品成交十六件，成交總額超過底價的五〇％，成績斐然。分析這次專拍成功的原因，也是要歸功於我事前和拍賣公司老總琢磨計較，當時要求大致如下，讀者如具備送拍條件，可做為參考：

28 Quantitative easing，簡稱QE，量化寬鬆，貨幣政策之一，目的是當官方利率為零的情況下，央行仍繼續挹注資金到銀行體系，以維持利率在極低的水準。

一、**選對拍場**：拍場有地域、大小、屬性等不同。不同的地域有不同客戶群，喜歡的「菜」也不同，所以拍品口味需符合地方，某些高價品項更要注意。拍場的大小方面，一般大東西送大拍場，小東西送小拍場。各拍場的屬性，即擅長銷售的、或有口碑的品項都有程度上的差別，要送拍的物件品項，需送對屬性相等的拍場。此次我選擇小拍場，拍品較少，容易突顯我的拍品，如果是大拍場，我的這十七件可能就被淹沒了。

二、**生貨**：所謂生貨就是沒有在市場上出現過的物件，亦即藏家的老藏品。人們厭煩一再出現的拍品，而且累積的成本已高，估價當然在這之上，缺乏吸引力。生貨具新鮮感而且估價偏低（因為成本低），四方八面感興趣、想撿漏的來客就多起來了，人同此心、人氣一旺、競爭者眾，在熱烈的氣氛下，價格自然就被托高，甚至超過行情。此次我的這批拍品正符合了上述情況，生貨是拍好的關鍵。

三、**估價**：表列的估價只有底價的三分之一、五分之一等**吸引人的起拍價**，這個引君入甕的策略起了很大的作用，舉牌者眾，可以炒熱氣氛。

四、**預展**：拍品在預展中展示於重要位置及放大輸出的看板，造成「強迫」的效果，亮點的強調，讓人印象深刻，也有著莫大的作用。

五、**沒有大肆宣傳，只做重點招商**：少了泛濫的宣傳圖片，到現場看實品反而能引起驚豔。重點招商就憑拍賣老總的魅力及人脈，也可以避開付款愛拖欠的買家，較為實際。

六、**場次時間的安排**：除非是極重要的拍品送夜拍，一日之中最好的上拍時段是上午十

點三十分至十二點、下午兩點三十分至五點三十分。這二個時段，拍賣官精神狀態最好，可以專注、有耐心，對買家而言也是最從容，不易錯失舉牌的機會。

拍場上，落槌的偶然性極高，只能在事前周密考慮，才能讓「偶然」向心中想要的「必然」靠近。買要用心，賣也須得用心，這是經營收藏應有的態度。

藝術的迷人誘惑

二〇一三年的水墨市場沒有人說好，但在我看來並沒有不好，只是瘋狂趨於理性，異常回歸正常而已。投機心理受到了相當的抑制，新的所謂「藝術基金」不容易成立，舊的「藝術基金」資金則噎住了，所以上億或幾千萬的成交變少了，一則拍賣公司不敢收件，擔心賣不掉或賣了收不到款；二則買家不追價，知所克制，所以讓藝術品的價格較適切地表現出真正的價值。市場的成熟度來自於買賣方的成熟度，買家賣家應了解藝術品不同於其他貨品，別想著倒買倒賣、連打帶跑，如果是這樣，終歸要吃癟而退出市場。收藏藝術，玩賞與投資兩相宜，是一種迷人的誘惑。錢財總是讓人有多餘的追求，能夠落腳在藝術品上，慢慢地，會讓人發覺同樣是花錢，帶來滿心的幸福感更為重要。

與各位分享一個態度：從事藝術收藏，面對藝術市場老神在在，從容以對，求美求精、自娛娛人。也在此模仿俄國文豪亞歷山大・普希金（Aleksandr Sergeyevich Pushkin）的

勵志詩，做一個段子與讀者共勉：

假如藝術品欺騙了你

不要憤怒，不要心急

原來被騙不是你的專利

曾經有多少藝術愛好者也同你一樣

似乎這是必經的過程

憂鬱的日子裡需要鎮靜

和自己約定此後多讀多聽多看少買

堅持喜愛

相信吧！

藝術終能給你帶來莫大的快樂

撫平你曾有的傷疤！

附　　錄

「我的收藏故事」
演講稿

按：本演講稿為作者於民國九十七年十月十七、十八
日，在國立歷史博物館遵彭廳，一場名為「當前藝術
發展之觀察與省思：美學、經濟與博物館」的研討會
上發表之演說。該研討會由國立歷史博物館所主辦、
國立台灣師範大學文化創藝產學中心協辦。邀請藝術
界、業界、創作者、藏家及藝文媒體參與座談。

引言

我的收藏以中國書畫為主，油畫為副，文房雜件、雕塑為搭配。書是中國書法，由明清以降至民國書法家，畫則是近代之水墨及中外油畫，以涵蓋美術史上的名家作品居多。中國書畫，賞其筆情墨趣及蘊藏的詩情畫意；**油畫的現代感及色彩，為現代生活空間提供最好的裝置效果，不是設計裝潢所能取代。**文房雜件和雕塑在生活空間中，可補平面藝術之不足，所以就美感生活的觀點而言，這些不同種類的收藏有相得益彰的效果。多年來，如何延續熱情，逐件的了解、觀賞、選購、收藏。在這經手擁有的過程中，有著複雜或麻煩的買

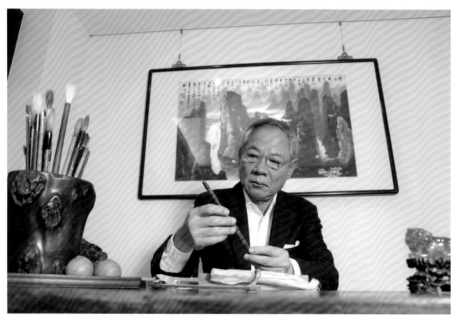

除了書畫之外，我也兼收各類文房雜件及雕塑。（攝影／吳毅平）

賣情節，也有著日思夜想，終於獲得的喜悅情懷。故試以「情節」和「情懷」交錯為軸線，分學習篇、實務篇、心情篇、生活篇四段來講述書畫收藏過程的個人故事。

學習篇

人好像是在學校教育完成後，才知道要持續自發學習。常聽到「活到老學到老」、「處處留心皆學問」，生存之道要學習、生活之謀要學習，學習的面向無所不在，最大的目的應是提升、拓展、超越自己。但學得如何、成就如何，其實和學習力有關。在書畫收藏的學習中，我體會到固然要努力，但天分和興趣尤為重要，找對方法與方向更是最大前提。

在待人處事、追名逐利等眾多人生學習中，我另闢園地：從事藝術收藏。這可說是最昂貴的學習，所以我祈求獲得最豐富的體驗、最精彩的回報及最有感的提升。學著當藏家，也學著詮釋，試著把對藏品在文化與藝術的了解與珍惜，推廣給他人。學著取也學著捨，學著獨善其身，更想兼善天下。這當然是「雖不能至，心嚮往矣」的自我鼓勵，就因為個人從事藝術收藏，而衍生這學習之用，深感福氣大哉。

實務篇

收藏也和企業經營一樣。要設立目標、審度規模、編制預算、擬訂策略、善加管理，而且要勤於讀書、勤於走看，也要了解市場，真有很多事情要忙，我自己設定「四項要求」來闡述。這就是我所謂的「情節」。

● 要強迫自己讀書

讀書後才能懂得讀畫，能讀畫才能深入意境、了解價值，也就是鑑賞能力是由讀書看畫而來。包括中國、西洋的美術史，書法史，這是起碼要讀的。對於一件作品的喜歡，不能只是莫名其妙的喜歡，必須有所本，這有所本就是能夠了然於胸，有個說詞，如果說不出來則不算了解，說到恰如其分才是真了解。

● 要勤於旅行

行萬里路勝讀萬卷書。沒錯，要多走看，站在第一線。看博物館、美術館；看展覽、逛畫廊、參加拍賣場，這是最划算的，不用付錢（門票是小錢）。可以看到真跡、精品，以及不同時期的系列作品，在腦中不止留下印象，還形成影像，看到展場規劃及建築物的雄偉。也見到畫家、行家、藏家、策展人，藝評家等形形色色的人。交談中也能獲得很多訊息，提

醒你對什麼標的應注意。我發覺有注意才會有緣分。由於這些接觸，才能獲得資訊，培養眼力，與所讀的書互為印證，加深理解。

● 要有收藏策略

買藝術品是all cash（現金買賣），沒有銀行貸款，也沒有槓桿操作。而且東西是買不完的，所以只好量力而為，以財力訂定收藏的等級與規模，一定要用「因懂而愛再買」來把關。在**整體的收藏內容，應類似「造園」的思考**。有主景、有烘托、有舖陳。以年代區分，也可以是編年式或斷代式的，或只選名家、只選區域或只選專門題材。

另外，收藏在長時間的累積下，藏品從數十件、數百件到上千件，這不是記憶能及的，必須建立管理系統，確保有條不紊，於是物件收納的規劃，分門別類、編目、照相、建檔等管理，必須有嚴謹的措施，最好能夠親力親為，也能在整理、管理中得到莫大的樂趣。

● 要做單純的收藏家

收藏不需要太多算計，也無須患得患失。它像蜿蜒的溪流，在歲月中流淌，總是激出點點浪花，豐沛著溪流的活力。同樣是買進藝術品，但因為動機不同，所以作用也不同。一是出自投資（或投機）的動機：想在買入和賣出之間獲取差價利潤。二是出自收藏的動機：**只是喜愛，並未優先考慮賣出時能否賺錢**，只希望占有而長期珍藏。

心情篇

從收藏的緣起、過程、抱負和收穫以四種情懷來描述。曰心嚮、心法、心胸、心得。

● 心嚮：即嚮往之意，得探索之趣。

在一九八○年末，我已經商數年，既賺了一些錢，也經常出差歐美及大陸。得空時，便和其他觀光客一樣，參觀各大博物館及美術館，延續在求學時代對於文學和美術的喜好。有了錢讓我不只喜好欣賞，更想擁有。但這只存於心中，既沒有強烈追求，也無周延計劃，只是隨緣購買。後來反觀這些藏品，不僅好壞參半，而且偽作很多，因為完好之事，本來就不會發生在無所用心上頭。倒是這樣經過二、三年的歷程，讓我得以沉澱省思，嚮往能養成癖好，並找到避離現實紛擾之法。

人不能無癖，無癖容易變成無聊之人。書畫癖是我水到渠成的選擇。有了癖好，便可碰

做一個單純的收藏家，其實可以避免「有心栽花花不開，無心插柳柳成蔭」的際遇。再者，做為一個藏家，長期的收藏，使我和很多往來的業界人士幾乎變成朋友，彼此經常接觸、談論市場資料，對於行情及動態也可有所掌握。故投資獲利的偶爾操作，前題，還是要先懂藝術。賺了錢，讓我更有餘力物色新愛，產生一點「以畫養畫」的效果，不亦樂乎。

到許多同好，有相同的話題，互動自然投機，聚會也就頻繁。再說「避」。如何走避忙碌的工作，以及紛擾的現實，修築一個心情的避風港？我的建議是，讓自己的感官和心靈世界，沉浸在收藏的書畫中。像古代的隱士，得趣在所謂「終朝對雲水，有時聽管絃」。「癖」像是一種外功身段；「避」則像是一種內功修為。內外兼修是人生的功課。

另一個嚮往是「購買之趣」。原本購物本身就是一種樂趣，但是買藝術品不像買其他東西。它有多少價值、折合多少價格、它是真跡還是偽作，賣方的誠信如何？出讓的意願有多少？在買入的過程中，在在充滿挑戰與詭譎的樂趣。

● 心法：我悟出以下幾句口訣，面臨抉擇時唸唸有詞，頗有戒之慎之的樂趣。

「多讀，多聽，多看，少買。」

「可買可不買，定不買。可賣可不賣，要快賣。」

「收藏是買自己喜歡的東西，投資則是買別人感興趣的東西。」

「買得愈心痛，將來的回報愈大，可說大痛大賺、小痛小賺，不痛不癢當然沒錢賺。」

人生充滿決斷，不是「事不關己」，便是「關己則亂」，所以必須有個心法賴以持定。

● 心胸：小題大作，擴大其事的樂趣。

事實上藝術品有一個高端的市場，藝術品也是重要的文化代表。在市場上想買入或賣出藏品。必須先做好功課。這是一個動態、多變的市場，趨勢與軌跡並不明顯，就針對性的物件交易來說，總體市場的訊息只能參考，不能跟隨。對這要有充分了解。

就文化而言，在欣賞藏品之餘，還必須了解它在歷史中，橫向和縱向的地位。**在眾說紛紜中養成獨到的眼光，在弱水三千中只取一瓢飲**。我也知道懂市場可以獲利，然而懂文化卻可以贏得尊敬。我想透過收藏，同時掌握市場與文化的研究，而達到名利雙收之效。

懂市場而獲利，可獨善其身：以畫養畫，汰弱換強，讓我更能完備收藏。懂文化而獲得尊重，可兼善天下：把善知識傳播出去，把文化資產傳承，這就是我的心胸。

● 心得：竟然也能得玩物壯志之趣

收藏藝術品可累積豐富的美感經驗，並體悟到不同領域之間的美是互通的。好像你會多一隻眼，你會比別人多一份感受。對於佛家所說的六根（眼、耳、鼻、舌、身、意）和六塵（色、聲、香、味、觸、法）竟然是可以開發和修煉的。

儘管人說「幸福是用錢買不到的」，但我認為我可以買到一些幸福，所謂「銅臭之物是風雅之媒」。風雅之事可以給人帶來幸福感，藝術品的收藏就是風雅，要成就這個，就是要努力賺錢。努力**用對的方法拿錢買到幸福**。那是你能買到的最好的東西。

立下好的收藏策略，就有如成功的畫家在題材、畫風上，不斷嘗試創新和改變一樣。但必須注意藏品整體應個性化，因為個性化可以呈現你的用心。處理藏品須維持藏家應有的態度，因為態度將決定你的高度。在這收藏的心情上，我以一副對聯自況，或做為註解：

「求美更求精，全憑我仔仔細細，清清楚楚，窮研物理。

自娛勿自苦，莫管他是是非非，真真假假，徒亂人心。」

生活篇

我深切認為人是環境的動物，如果每個人能從「家」這個生活中心做起，將居家空間美化，並當成是生活品質的指標，若真能推廣成全民運動，不但能美化人性，亦可帶動相關經濟，人民美感素質的全面提升，要國力不強也難。我個人在生活美感的用心上有二項互為表裡的安排，一是收藏環境氛圍的營造，一是注入美感生活的元素。

● 營造收藏氛圍的家

這裡從房屋裝修談起。首先要列出自己和家人在生理和心理上的需求，以及文化、精神的需求。空間規劃上隔與透、藏與露應結合並巧妙運用。動線流暢、採光明亮、空氣要流

通、用材自然、用色素雅，天花板與地板平整乾淨，牆壁全做為掛畫用。

櫥櫃設計，應依用途做到大小適中，收納得宜是讓家裡井井有條的要件，乾淨整潔是美感的基礎，此外，書架要做足，這點尤其重要，才能避免書滿為患，散置一地。家具擺設上，我以為應方圓與高矮錯落，色彩與軟硬協調，織品與植栽搭配，照明與投射得宜。

藏畫應經常欣賞，最好就掛在牆上，觸手可及、抬眼可看，還能擇時更換。曾看到很多收藏界的朋友，一味買畫，不期然間，家裡變成倉庫，或者買回家的畫直接進庫房，從此不見天日。談不上怡情養性，更談不上學習成長，實在可惜。這裡我用一副對聯來做結：

「氛圍因收藏而得其趣，收藏因氛圍而安其所。」

● 注入美感生活元素

即透過某種活動來詮釋美感生活的內容。這個時代的特徵不再是自省和詳和，不再是探索和嚮往，而是媚俗的大眾文化和流行時尚，也許是年紀的關係，思古幽情愈發深刻，於是仿效古人的活動，與週遭朋友透過賞畫、品香、喝茶、盆栽、飲酒等，在上述營造好收藏氛圍的空間進行，大家共創美感生活的體驗，讓生活藝術化，藝術生活化。

結語

我是一介平民、一個小商人、一個普通的收藏者，所以我講我收藏的心路歷程和體會，應該是比較用心而認真的。雕塑大師朱銘曾說：「如果美是一種生命的覺醒，我想生命的無悔，就在於當下對美的擁抱。」我將財富投注在美感的擁抱中，從中而發覺美感的多元、擴大欣賞領域。美感的層次，得以提升學習。美感的體認，讓我有所存捨。美感的豐富，讓我得到心靈的滿足。美感的誘人，讓我常相寄託。美感的概念，幾乎適用於百業之上。

欣賞藝術就是目的所在，能夠培養一份終身受用的興趣，和自己心愛的藝術共同成長，而這份禮物，只能自己送給自己。沒有藝術和文學，人類當然可以生存、生命仍得以繁衍、社會繼續發展，但有了藝術文學，人類生存的質量會更高，生命過程會更好，社會會更和諧公正。

對於收藏品**一定要真正懂，才有真正的愛**，這份愛帶來了收藏的幸福與滿足，有了這份自信，對收藏才能表現出低調，與天荒地老的耐性。對於近幾年藝術變成以拍賣會為主要市場，屢創天價成交的異象，使市場動盪不安的焦慮感，都不足為患，還是回歸最理性的收藏，平安自得，平心靜氣。走入收藏人生，收穫是必然的，但就像書道裡講的「學書在法，其妙在人」，其收穫因人而異；又所謂「放下屠刀，立地成佛」，你能從別人身上學到的，只有「放下屠刀」，至於「立地成佛」則只能靠自己的專注與悟性。

國家圖書館出版品預行編目(CIP)資料

我的收藏藝術：最神祕的圈子、最昂貴的學習、最精彩的
回報／許宗煒著. -- 臺北市：大是文化，2015.3
　　256面 17×23公分. --（Style；013）

　　ISBN 978-986-5770-61-7（平裝）

1.中國美術　2.文集　3.藝術　4.收藏

999.207　　　　　　　　　　　　　　　103020649

Style 013

我的收藏藝術
最神祕的圈子、最昂貴的學習、最精彩的回報

作　　　者／許宗煒
責任編輯／李志煌
主　　編／顏惠君
副總編輯／吳依瑋
發 行 人／徐仲秋
顧　　問／蘇拾平
會　　計／林妙燕
版權專員／林螢瑄
版權經理／郝麗珍
行銷企劃／蔡瑋玲、林采諭
業務助理／馬絮盈
副總經理／陳雅雯
總 經 理／陳絜吾

出 版 者／大是文化有限公司
　　　　　台北市衡陽路 7 號 8 樓
　　　　　編輯部電話：（02）2375-7911
　　　　　購書相關資訊請洽：（02）2375-7911 分機122
　　　　　24小時讀者服務傳真：（02）2375-6999
　　　　　讀者服務E-mail：haom@ms28.hinet.net
　　　　　郵政劃撥帳號 19983366　戶名／大是文化有限公司

香港發行／大雁（香港）出版基地·里人文化
　　　　　地址：香港荃灣橫龍街 78 號正好工業大廈 25 樓 A 室
　　　　　電話：852-24192288
　　　　　傳真：852-24191887
　　　　　E-mail：anyone@biznetvigator.com

封面設計／江慧雯
內頁排版／顏麟驊
印　　刷／鴻霖印刷傳媒股份有限公司
出版日期／2015 年 3 月初版
定　　價／新台幣 430 元（缺頁或裝訂錯誤的書，請寄回更換）
ISBN　978-986-5770-61-7（平裝）